形式的
起源

The Shape of Natural and Man-made Things -
Why They Came to Be the Way They Are and
How They Change

萬物形式演變之謎，
自然物和人造物的設計美學╳
科學探索

Christopher
Williams
克里斯多福・威廉斯

甘錫安——譯

ORIGINS OF FORM

CONTENTS

目次

新版序

——克里斯多福‧威廉斯　大蘇爾，加州　2012

最簡單的事實和最棒的靈感就在門外，它可能在籬笆外面的森林裡，也可能在這條街的空地上。要為創作培養獨到的眼光，此地就是最好的來源。

在這個時代，傑出的建築師、藝術家、設計家和發明家追隨的不是最新流行或風格，而是周遭自然界中諸多的統一原理。

我希望本書成為敲門磚，帶領讀者認識萬物成為現有形狀的自然原理。物質世界的一切，包括樹木、高山和我們坐的椅子等，都是由鐵、鉍、金、鋰和鎢等一百多種元素構成。這些元素結合後再重新組合，形成將近無限多種基本物質，如同樹木產生木材，木材則是椅子的原料。接著，這些原料透過我們的雙手，重新塑造成符合需求的物品。在形狀塑造過程中，不斷演變的形式受到無限多種影響，從而產生最後成果。如同英語語法原理引導二十六個英文字母組成有意義的字詞、句子和思維一樣，自然法則也引導物質世界中的元素組成有意義的形式。不論語言或是物件，了解各種事物的最佳組成方式，對我們而言十分重要。

人類在「建構環境」中越來越疏離，因此，讓眼光超越阻礙、銘記我們的老師和靈感來源，顯得更加重要。

前言

第三位智者說：「它顯然不是任何一種生命形式。它跑不快、不會爬樹，也不會在地上挖洞。它無法維持生命，也無法逃脫敵人攻擊。」

校長說：「如果它是活的動物，那麼我們必須了解，大自然有時會犯錯……」

他們異口同聲說：「是的……這是大自然的瑕疵品。」鞠躬之後退出了房間。

—— 斯威夫特《格列佛遊記》中巨人試圖辨認小小的格列佛

　　地球上的生命可能源起於三十至五十億年前海洋逐漸冷卻時，海邊的某處溫暖鹹水池。在這片不起眼的池水中，某一處的碳、氫、氮和氧恰達適當比例，且正好發生在始生代的一場大雷雨中。帶有電荷的元素結合，形成胺基酸。很長一段時間，這個過程在許多環境下重複無數次，有些失敗，有些成功後又失敗。最後，某些胺基酸形成蛋白質，蛋白質構成地球上最初的植物——海藻。當時剛出現的單細胞原蟲是史上第一種真正的動物，以海藻為食。

　　數百萬年過去，變形和限制改變了形式和結構。一個物種出現分支後分離，變化後又出現變化。生物金字塔從頂端向下發展，最後留存的共同點只有生命本質以及可追溯到原始生物的遺傳特質。第一種生物演化出第二種生物，第二種又演化出第三種，從簡單變成複雜。每種生物的生命和本身的外觀來自上一代，但這些遺傳特質再傳給下一代之前，往往會出現少許變化，全新的科由此誕生。

　　成倍數增加的科和物種互相協助又競爭。最強盛的物種發現特殊的居住環境及生存方法，特化成為求生存的模式。有些生命物種找到居住在深海中的方法，或在宿主生物間不斷遷徙，或是游得很快、挖得很深、在沙漠中生存，或是把自己漲得很大，以逃避敵方攻擊等。

　　人科族系出現在生物史上的時間至今相當短暫，但從一開始就有某些方面很不一樣。

　　還不會製作工具的人類從表面上看來跟祖先或許沒什麼不同，但內部已經開始出現改變。中樞神經系統發展得更精密，大腦容量增加，眼睛可長時間聚焦在定點上。由於姿勢轉變為直立，這種史前人類能奔跑和遠離地面以保持涼爽，有時甚至可以追上獵物。挺直的姿勢使頭部抬起以便平衡，同時拉開兩眼間的距離，以便擴大視野。對於從森林移居到開闊平原，生活更危險的早期人類而言，這點非常必要。

這種新生物奔跑和游泳速度都不快，也不擅長挖洞。牠已經失去在樹木間擺盪的能力，牙齒的攻擊和咀嚼能力當然不是很強，應該也不是很擅長獵捕動物和採摘水果，但牠是地球上唯一每件事都會做的動物，只不過做得都只能算是差強人意。這種新動物沒有特化，也沒有特殊環境。歷史上最早的通才物種已經誕生。

據說人類的手雖然具有與手掌對握的拇指，不過並沒有特化。人類學家奧克利（Kenneth Oakley）寫道：「從解剖學上看來，猿猴特化程度較低，手掌適於抓握，但若擁有機能足夠的大腦仍能製作工具。人類的手掌在許多方面比最接近人類的人猿更原始。事實上，人類的五指手掌機能簡單，與最原始的哺乳動物，甚至在演化上更原始的爬蟲類相去不遠。」

人類的雙手是通才型工具，抓跳蚤或敲碎貝類、抓握樹枝、涉水、甚至蓋房子或操作鍵盤或許都不算最理想。不過如同身體一樣，我們的雙手什麼都能做，但只能算是差強人意。

人類雙手的機能簡單，但有敏銳的中樞神經系統及富創造力且目標明確的大腦當作後盾，能製作工具。這樣的工具擁有人類雙手缺乏的特化機能，使人類成為各方面的專家和專才。

與三十億年來地球上的所有生物相比，我們飛得更高、鑽得更深、行動更快速，建造的物體更大。人類能夠如此，也必須如此。地球上其他生物都擁有特定的生活地點，以及在這個地點演化的特殊目標。人類最初生活在非洲草原上，但很快就擴散到世界其他地區。我們的自然居住地很少，因此必須改變自己的需求，讓自己適合居住在這些地方。

雖然就生物調控網絡的許多方面來看，人類都是外來者，但人類製作的物品、這些物品的形式決定方式、製作物品用的材料，以及掌控物品大小和結構的法則，都和自然界毫無二致。我們製作的物品具獨特的人造外觀，這當然很正常，但形式背後的方法放諸四海皆準。

本書希望喚起所有對自己居住的世界感興趣的讀者，拋開對建構環境的設想和漠不關心，因為環境在我們生活中扮演的角色十分重要。本書希望鼓勵讀者觀察和認識自然界的複雜性，了解什麼樣的物件可能存在或不可能存在，我們應該或不應該建造什麼樣的建築。本書希望讀者了解尺寸的極限、材料的俗名、元素間的關聯，以及歷史、機能和結構帶來的影響，還有物件是否應該做成其他樣貌等。

書中的概念和論據來源眾多，包括力學、結構和材料領域、地質學、生物學、人類學、古生物學、形態學等。對自然學者而言，這些都是標準事實，但對於希望獲取知識和了解周遭世界的人來說，它們應該是熟悉的參考資料。

人類剛出現時是通才。兩百萬年來，人類活動範圍更廣且更一般化。但隨著社會更一般化，個人更特殊化與疏離，近年來尤其如此。

新的時代即將到來，需要廣博的知識和深刻的認知。新一代人類要有通盤眼光，理解及指引這個關鍵時刻的人類活動。我們需回歸人類起初的通才型態，重新建立對自然界的認識。

1. 形式與物質

原子的一生

一輛汽車正高速行駛，在騷亂吵雜的引擎室中，一個氫原子受倉促雜亂的大批氣態化合物、混合物、分子和自由原子驅策，從通氣管離開邊充電邊冒著氣泡的汽車電瓶。一陣強風吹來，這個氫原子很快被帶到州際公路旁的鄉間空氣中。這個原子剛由汽車電瓶內的氫氯酸化合物釋出，從前一次的自由狀態到現在總共只有兩年。那輛汽車很快就不見蹤影，這陣風把這個原子吹到牧場上空，在距離地面 6 公尺的高度向西飄去。不到幾秒鐘，又有兩個原子同時碰上這個氫原子，立刻結合成分子，氫原子的自由狀態很快宣告結束。與它結合的兩個原子之一是氫原子，另一個是氧原子，它們結合形成的新分子則是水分子。這個新分子乘著午後熱流盤旋而上。

這個季節很乾燥，空氣中的水粒子和分子很少。儘管同類稀少，其他水分子仍然乘著向上的浮力彈跳，彼此接近到一定距離時立刻結合在一起。分子與分子結合，新的分子團變成可分辨的水滴，安靜地漂浮在一片紫花苜蓿上空 300 公尺。太陽下山，空氣溫度降低，水氣慢慢聚集，水滴變得越來越大，無法繼續飄浮在空中，因此落了下來。

第二天清晨，含有這個氫原子的一滴露水出現在紫花苜蓿葉上，這滴露水很快吸收其他水粒子，最後滾落地面。白天溫度越來越高，草地表面附近的水氣多半分解成水蒸氣後飄散開來。不過，包含這個氫原子的水分子已經滲入土壤。它在這裡停留了三天，但後來附近一株紫花苜蓿的根毛穿過土壤微粒間的氣穴，接觸到它。根毛尖端細胞以直線脈衝的方式增生，每個細胞可讓根毛前進 0.25 毫米左右。根毛接觸含有水氣的土壤，很快吸收了這個分子。

五個小時後，這個氫原子在各種簡單和複雜化合物之間進進出出，通過總長 2.5 公尺的汁液傳導管，最後進入擁有 6 個碳原子、6 個氧原子和另外 11 個氫原子的黏稠液態化合物分子，這種化合物稱為葡萄糖。這個氫原子所屬的分子位於從植物頂端數下來第三片葉子的末端邊緣。這株紫花苜蓿體型大卻不怎麼健康，

物質有三種狀態，所有材料都處於三種狀態之一。材料在任何時刻的狀態都取決於溫度和壓力。許多物質可在數度的溫度變化幅度內由氣態變為液態，再變為固態。正常大氣壓力下，水在 100℃ 左右為氣態或蒸氣，0～100℃ 之間為液態，低於 0℃ 時為固態。在如此小的溫度變化幅度中出現如此劇烈改變的物質不多。有些材料可能會在室溫下著火，例如磷。此外，有些物質通常被視為液體，例如汞，但其實它是熔化的金屬，必須降溫到 −38℃ 才會成為固態。

長在這片草地最南端的角落。

時序由 7 月進入 8 月再進入 9 月。這株紫花苜蓿經過採收、乾燥、捆紮後，存放在倉庫裡。次年 2 月，一頭母牛吃下這株紫花苜蓿的葉子。這個氫原子被母牛吞進肚子後的幾小時內，歷經消化、吸收、循環、分配和利用等一連串化學過程和活動後重獲自由，並再度被吸收。當天午夜，這個氫原子牢牢地嵌入化合物，進入乳牛側腹毛皮內剛生成的毛囊壁。牛毛在冬季增長，春季脫落後掉入牧草地的泥巴中。太陽、溫暖、水氣和細菌使牛毛再次腐化，接著又來了一陣風，把這個重獲自由的氫原子帶到倉庫上空。

生命短暫，所以這些插曲十分短促。然而，岩石往往能保有一個原子數十億年之久。必須處於不斷改變的地表環境下，原子才會展開旅程。在地表下方數千公尺處，原子能快速獲得自由的機率非常小。

原子是決定材料本質的最小單位，材料的特性則取決於原子結構。原子是元素的基本構件。原子非常堅實，可承受熱、化學反應和電荷等各種衝擊而毫髮無傷。大多數原子十分穩定，可存活無數年月，有時會單獨漂浮在太空中。有些原子不容易和其他原子結合，所以單獨存在的時間較多。碳和氧等容易結合的原子可能在無限多種材料中進進出出，歷經反覆地生長、衰變後再生長。材料形成之後，存在一段有限的時間，最後分解毀滅，原子繼續四處遊走。[1]

物質的三態：氣態、液態、固態

定義材料的最小單位是原子，但物質可繼續分解成更小的複合物。深入內部空間之後，可發現物質的次原子粒子（電子、質子和越來越多新發現的粒子）還能繼續分解再分解，永無止境地分解下去。物質的起源或許無法加以識別，所有已知物質可能沒有一致的組成粒子。然而，物質間的空間完全相同，從無限小到超越宇宙的無限大都屬於同一個連續體。空間可能比物質更真實，物質可能是懸浮在空間中的空洞所形成的負總和。

然而，我們必須在自己的認可範圍內思考。我們知道物質分為三態，而且在我們自己的時間範圍內，我們的知覺是真實的。物質的三大類是液體、固體和氣體。了解這三種狀態的最佳方式應該是由物質內部觀察，從時間和空間中加以思考。

鐵在 3000℃ 以上將化為蒸氣。此時鐵分子含有大量熱能，在空間中四處遊走，如果不加以限制，很快就會散失。氣態鐵所占的空間非常大，不容易觀察。每立方英尺氣態鐵重僅數毫克，形式隨容器而改變。此外，由於它能無限膨脹，無法量測體積。鐵蒸氣冷卻到 3000℃ 以下時將沉降凝結，分子活躍程度降低並互相靠近，所占的空間隨之減少。鐵在 3000℃～1500℃ 之間為液態，定量鐵的體積大幅縮小，分子活動較為和緩，因此形成凝聚的液態物體。到了約 1500℃，鐵開始結晶，分子活動

未受熱的固態鐵承受極大的壓力時，將變成可流動的半固態狀。在這幅依據相片描繪的插圖中，拋光的鐵質部分在兩片模具間擠壓變形，再以鹽酸稀釋液蝕刻，使鐵的纖維狀條紋在被推向模具開口時顯露出來。鐵並非均質，而是由許多化合物和雜質構成。壓力和流動會使鐵形成稱為「呂德帶」（Luders band）的層理。

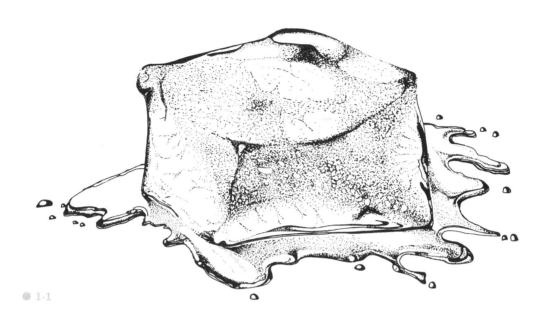

1-1

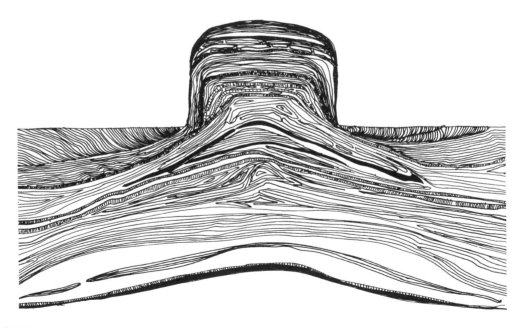

1-2

鋼的加工取決於材料流動的能力。圖中為刀具尖端由鋼工件表面削下 0.005 英寸的狀況。切削材料在工具尖端分開，被迫向上流動，形成捲曲的薄片。要切削得整齊光滑，薄片必須遠離切削區域，以降低摩擦、應力與熱。工具角度不正確或不夠鋒利時，就會出現切削材料積聚在工具尖端前方的現象。這種狀況會妨礙切削，並造成工作面撕裂的「塗抹」現象。

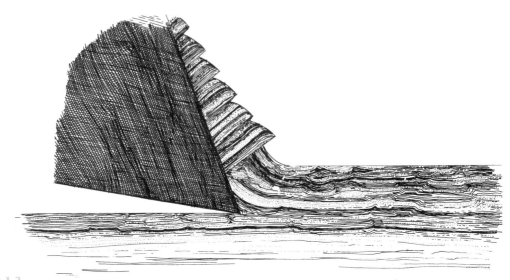

● 1-3

持續減少，分子間的空間也持續縮小，晶格形成，材料轉為固態。分子雖然被牢牢局限在幾何結構中，仍會因為本身熱能的激發而產生震盪。理論上來說，如果熱持續由材料流出，分子間的空間將隨分子活動減慢而逐漸消失。最後到絕對零度時，分子活動將完全停頓，但這種狀態或許不可能出現。

時間和萬物的漸變

發掘這三種狀態間的共通點，往往比找出它們的差異更具啟發性。我們所知的世界是一個整體，各個部分遵守相同的物質定律。與我們有關的所有物質具有相同的生理化學基礎，所有物質粒子都遵守相同的物理定律；結構上的共通點就是時間。

只要時間足夠，所有物質都可流動。研究時間和物質的地質學把地球表面的起伏、皺縮、摺疊和滑動看成在風中狂亂拍動的床單。地質學家的看法是從數十億年的尺度來看，陸地的景象十分短暫。花崗岩山脈是暫時的皺紋，昨天不存在，明天或許就消失。鵝卵石在地面上一千年後，因為地下板塊的推送而陷入逐漸硬化的黏土中。固態晶質岩石構成的鵝卵石在強大壓力下變成橢圓形，再變成碟形。數十億年的重壓使它們在變質環境中改變組成和形狀。

固態材料的流動也能以數百年的時間來描述。結構密實的冰河會流動，留下以百年為單位的紀錄。幾世紀來，古老教堂窗戶上的彩繪玻璃緩緩落至底部。樹木生長的紋理流過節疤和空洞，以數十年為單位，記錄樹木受這些因素影響而改變結構的過程。[2]

圖左為蔗糖（$C_{12}H_{22}O_{11}$）晶體，圖右為青蛙皮膚色素細胞。就某些方面而言，這兩者是礦物和有機物兩類物質的代表。蔗糖晶體由一個點開始生長，朝放射方向逐漸增大。個別晶體層層疊加，使體積越來越大。它的形式是直線和銳角。但就青蛙細胞而言，生長僅限於細胞外壁以內，生長模式較為隨機，曲線使形式變得圓滑；有機形式鮮少出現銳角和直線。

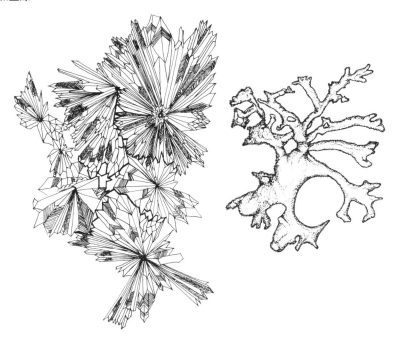

● 1-4

均化的過程：
由高到低和由熱到冷等

由一種形式轉變為另一種形式時，不同的材料如果歷經類似的過程，反應通常也會相同。銑床的刀臂在刀具下方的鋼鐵表面來回移動時，鋼鐵表面將產生類似的花紋。每一刀削下一片鋼鐵，鐵屑反曲的方式通常類似犁頭前端捲曲的泥土以及船隻駛過水面時的艏浪。如果不考慮時間，地球表面所有材料都會由抗拒重力的位置飛散、流動、蔓延和滲透到順從重力的位置。物質移動的速度取決於其抗拒重力的能力或相對堅實程度。

各種龐大地質力量的作用結果是地球外殼物質向上或向下移動。向上移動通常劇烈且規模龐大。數千英尺厚的泥土彎折拱起，形成山脈，如同漂移破碎的冰原。一團團液態岩石突然出現，凝固後形成圓錐形的火山和島嶼。這類活動很快就宣告結束，結果相當壯觀，然而最後的結果一定是下滑和夷平的過程。下滑和夷平多半不活躍，而且通常非常緩慢，不容易發現。含有黏土的混濁泥水緩緩流進大河，流到數百英里之外，沉澱在高度僅比出發點低數英尺的地方。沙、小卵石和大卵石沿河床底部滾動並滑下河谷兩側。崎嶇不平的崩積峽谷陡壁遍布大小不一的沙子、黏土和碎石，往往以每年不到 15 公分的幅度緩緩下滑。冰河退卻後留在河邊的冰川期花崗岩石塊，三千年內可能下沉 15 公分。

如果地球內部的不穩定現象消失，山脈停止增高，風和雨、寒冰和烈日、植物和動物將會使所有的高山、高原和高海拔地帶緩緩風化成

肥皂泡的外壁如果可以剖開，截面應該是這個樣子。薄膜處於正在均等化的劇烈活動狀態，所以很不穩定。密度較大的化合物在薄膜中央流動，溫差產生的對流在內部轉動，肥皂濃度較低的水擴散開來，空氣則流過肥皂泡外壁，把前方粒子推向肥皂泡表面。薄膜中央的密度大於其他部分，因此會單獨移動。表面張力維持整個系統不受損傷，內部分子吸引表面分子，使表面分子向內移動。表面分子不斷向內移動造成收縮，使肥皂膜變得更薄，進而影響表面張力。這些活動會持續到肥皂泡上某一部分變得太薄，使肥皂泡破掉為止。

海溝、海床及河谷等低地。最後，地表將沒有高低之分，全都變得一樣平坦。[3]

這些分離、減除、增加及結合的過程有助於使形式演變出多種變化。材料類別中的第一次形式控制分歧是受到增加和減除的影響。第二次分歧出現在有機物與化學物之間，兩者分別歷經增長和衰退階段，以不同的方式影響它們的形式。

不斷增大的有機形式通常是平坦的圓滑表面，一個邊緣流入另一個邊緣。有機形式由內部向外發展，如同壓縮空氣使氣球越變越大。新材料增添發生在生物內部，例如樹木的外皮、樹葉表層和人類皮膚之內。生物表皮不斷擴大，以容納向外膨脹的物質。新鮮豌豆剛從豆莢取出時，光滑的表面常帶有半透明物質。生長將有機物質擠入容器，就像塞進枕頭裡的羽毛一樣。內部承受壓力，外部則承受張力。表面延伸正是生物形式的形成關鍵。

細胞：由內部發展

要重現生物形式增大過程的邏輯，必須暫時岔開話題，解釋表面張力這種現象。昆蟲能漂浮在平靜的湖水表面，腳、翅膀和觸角在水面形成凹洞，但不會沾濕，原因是昆蟲和水之間有一層看不見的「皮」。水面滑行船和其他昆蟲依靠這層皮在水面滑行和奔馳，草葉上的露珠和汽車玻璃上的雨滴也是因為這層皮而形成球形水珠。任何液體的最外層永遠處於能量輸送狀態。表面的分子受下方分子吸引，因此很容易由外向內移動。

肥皂泡表面看似平靜，其實潛藏著劇烈的活動。肥皂泡依厚度分成內側表面、中央和外側表面三層，分子在這三層之間快速移動。內外側表面均有表面張力。外側表面動作造成表面持續收縮，拉緊液體的「外皮」。如果液體是雨滴，表面張力會使雨滴外側緊縮，盡可能變成球形。

在大量的水上，表面張力造成的影響很小，因為作用在龐大質量上的重力遠超過分子活動。液體的體積減少時，表面張力所占的比例隨之增加。儘管大量水的表面張力可支撐細小物體，但其質量並未包含在內。小雨滴比大雨滴更接近球形，露珠更圓一點。物件尺寸極小時，表面張力的強度大幅提升，而在尺寸僅略大於分子本身時，壓力將相當於數個大氣壓。

分子活動與生物形式的這種關係不僅立即，而且很直接。水在有機物質體積中所占的比例極高。細胞外壁形成時為黏稠的液態。生物細胞很小，細胞外壁更小。因為細胞非常小，所以細胞形成受表面張力影響相當大。表面張力對人類或乳牛這麼大的形式影響非常小，卻對細胞影響極大，而細胞又影響整個生物的形式，因此動植物的形式受作用於細胞的表面張力控制。

表面張力控制細胞形成的方式是這樣的：水在玻璃容器內時，我們可說水的外部周邊位於邊緣，與玻璃表面貼合，或是當兩個泡泡交會

這幅插圖是未特化細胞外壁結構的典型狀況。細胞外壁在相當嚴格的實體條件下形成,表面張力是其中之一。有機物質在形成過程中通常為液態。來自某個表面的能量試圖傳到另一個表面,使兩面均等。因此細胞外壁很容易出現等角三方交叉,形成六邊形。就神經或肌肉細胞等特化程度較高的細胞而言,形式取決於機能。參見第七章的進一步說明。

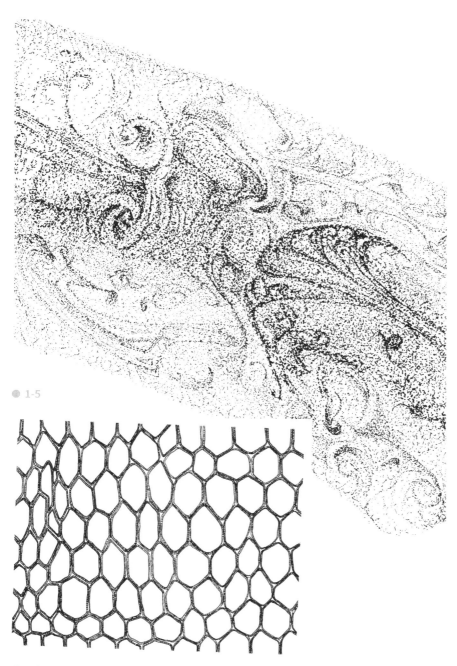

● 1-5

● 1-6

時，交會點將互相混合。表面張力是不斷尋求均衡的能量，試圖把形式融合在一起，盡可能使能量平均分散，液體形式絕對不會有銳角！細胞形成時完全融合在一起，作用在細胞外壁的表面張力自我平衡，使交會點變得圓滑，影響細胞外壁形成，進而影響細胞和生物組織。

第七章〈目的論〉將會說明表面張力的其他含意。

晶格結構：由外部發展

相反地，礦物的生長形式是具有平面和尖銳邊緣的稜角狀。礦物的生長發生在外側。礦物外壁如同泥水匠堆疊磚塊，是有銳角的平坦層狀。所有活動都發生在外部，物質就定位之後，內部沒有任何活動。從數毫米大的微小晶體到參差崎嶇的花崗岩懸崖，都可看出這種稜角狀生長的現象。然而，這種稜角狀形式是原始形成過程唯一的特質。有些岩石如同馬鈴薯一樣光滑圓潤，不過這種圓滑形狀是磨損和風化改變及除去岩石形式中的材料所造成。我們可把馬鈴薯形的岩石敲開，觀察其中稜角狀的結構。

表面張力協助構成生物細胞的形式，進而影響動植物的形狀，結晶過程以類似方式影響礦物的形成。

如果以低倍率放大一小撮鹽，可以觀察到個別鹽粒。鹽粒大致為立方體，呈半透明狀，大小和平整程度不一。鹽粒常因受到搖晃而損

傷，邊緣和角有不透明的刮痕，看起來有點像微小的冰塊。如果有水滴在鹽粒上，鹽粒不平整的部分融化，只留下平整的表面，將立刻轉為透明，如同冰塊浸入水中時變透明一般。接著，堅硬的邊緣和角消失，鹽逐漸變回溶液。幾何立方體很快變成圓滑立方體，接著成為非結晶形式。晶體尺寸逐漸縮小時，將變得越來越接近球形，最後剩餘的鹽晶體是接近正圓形的小顆粒。

在顯微鏡燈的高熱下，小滴鹽溶液很快開始加熱蒸發。鹽無法隨水蒸發，因此當水變得越來越少，溶液成為超飽和狀態，鹽再度析出溶液，重新形成晶體。晶體由極小的雜質開始朝四個方向生長，形成四個面的金字塔形，由底部一層層堆疊，每一層都是完美的正方形，而且只比前一個正方形略小一點。新晶體的四個角為直角，四邊平整，因為它們與礦物形成完全相同，尚未因為磨損而使形式變得圓滑。[4]

花崗岩由類似鹽結晶的獨立晶體構成；鐵由液態冷卻成固態時形成晶體，晶體互相連結，形成晶格。晶體間的空間小，結構類似蜂巢，每一格的邊互相緊貼。花崗岩晶體本身雖然很堅固，但通常為個別形成，晶體之間有縫隙和空洞，排列較不緊密。物質的特性取決於其組成部分的形式和排列。硬物質的排列較緊密，排列較鬆散的物質則較軟。結晶物質破裂時，開裂線通常沿晶體間的銳角路徑發展。無論何種狀況，開裂都會選擇阻力最小、最容易分開的路徑；開裂造成平滑且有角度的形狀。

新鮮玉米粒可以說明生物形式生長時的緊繃外皮膨脹，內部增生和液體聚積在內部，向外推擠表皮。玉米成熟後，生長停止，液體減少、脫水並經由表皮和莖流失，使形式變得鬆弛。固態物質殘留下來，剩餘的液體成為濃稠的糖漿。先前緊繃的表面薄膜出現皺紋和收縮，表現出生物老化的特殊形式，乾燥的杏桃和梅乾常可見這種現象。

脫水、腐朽、侵蝕、磨損、氧化

生物和礦物一旦產生，衰退過程隨之開始，最後死亡和脫水、在太陽和風的作用下腐化及溶解。我們可以看到萌芽及擴展、生長和聚集到靜止，最後物質毀壞。這些衰退力對形式的影響與生長力不相上下。從生長過程開始到它結束之前，退化就已經開始，因為老化和退化一開始便已存在。強風捲起沙子、吹去岩石微粒、侵蝕木材及吹乾樹脂和油，使生物表面乾縮龜裂，無生物表面出現凹痕及變得圓滑。海洋與河流持續柔和地流動，磨耗花崗岩並使鐵生鏽。雨水溶解及侵蝕山坡的效率和破壞榆樹葉一樣。太陽、昆蟲、動物、火、腐壞及冰等因素，破壞化學、熱、壓力、時間及生命所產生的物質。脆弱的物質需要維護，否則壽命不長，龐大的物體壽命較長，但其表面和形式可能透露其緩慢的死亡過程，這些衰退形式和生長形式一樣都可以明確地分類。

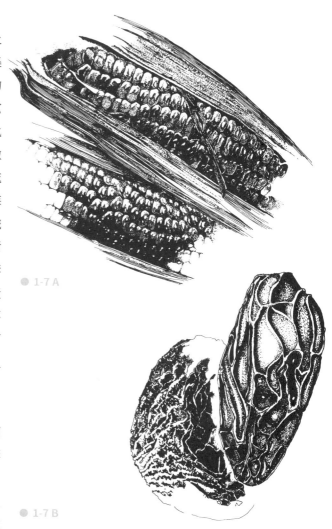

● 1-7 A

● 1-7 B

有機物脫水可形成許多種我們熟知的圖樣。新生長的物質將容器填充到最大限度，外皮因而緊繃，但光滑外凸的生物表面必須持續膨脹，才能維持簡單形式，不過這是不可能的。對生長的渴望逐漸消退，如同洩氣的氣球，主幹不再使生長持續時，外皮隨之變得鬆垮。乾的豌豆和果肉形成挑戰極限的複雜質地，但現在由內部開始收縮，在拉伸的表面留下皺紋。表面隨生長而擴張，內部物質減少時則收縮而形成皺褶，卻不會縮小面積。表面變得鬆弛，

美國東北角海岸線地圖正可說明均質陸地連貫性的效果和海洋的侵蝕過程。陸地表面物質由黏土、砂、碎石、分解的花崗岩和有機物質構成，但連貫物質是堅實的花崗岩床。在這個地區，風暴施加的力主要來自東南方。後灣幾乎完全被軟性物質包圍，缺乏花崗岩，並且處於中等侵蝕狀態。海岬和外海島嶼則為堅實的完整花崗岩，僅頂端有少許土壤。整體而言，這片海岸屬於均一物質受穩定力量侵蝕的典型狀況。質地均一的合金受到腐蝕或鏽蝕時，表面在放大鏡下會呈現類似的樣貌。

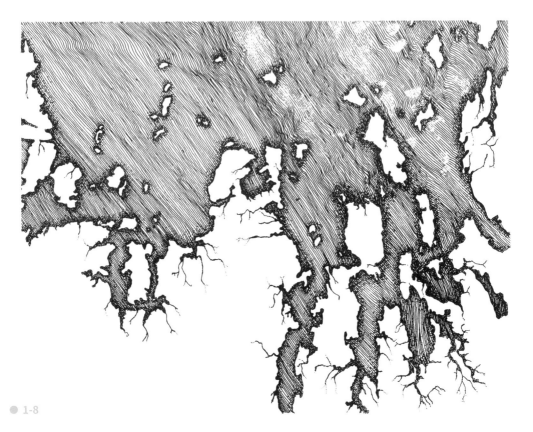

● 1-8

不再與內部包裹的物質貼合。新鮮梅子表皮薄而細緻，緊繃的薄膜富有光澤。脫水之後，表皮出現細微的皺紋，開始浮現在梅子表面。如果持續乾燥下去，表皮進一步鬆弛皺縮，最後變成厚實、強韌和複雜的形式：梅乾。水果和蔬菜的乾燥過程與動物的老化和死亡大致相同，連池塘縮小時表面薄膜的聚集現象也是如此。以上這些脫水過程主要是水分從物體內部穿透表面散失到外部。

生物形式由內部增生，將表皮向外推，並由內部退縮；無生物形式完全相反，由外部增長，並由不知名處縮減，最後形成的形式迥異。風、水、雪和冰等侵蝕因素，通常沒有岩石、鋼鐵和地球等受到侵蝕的物質那麼堅硬。

移除通常需要很長的時間，因為這類因素每次只能減除少量微粒物質。梵蒂岡有一尊聖彼得銅像，七個世紀以來，許多信徒親吻過這尊銅像。單單只是嘴唇和手接觸，就使這尊銅像的右腳出現深深的凹陷。長長隊伍中的每個信徒離開銅像時，虔誠的嘴唇和手指上都帶走幾個金屬粒子。同理，當風和水吹過堅硬的岩石懸崖時，也帶走少量微粒。

發生磨損的材料如果質地均勻，這類細微的移除過程將形成非常光滑的表面，就像先前提過鹽晶體在水中變得光滑一樣。這個過程在更大的尺度中同樣成立，例如波浪拍擊使大卵石逐漸變得平滑，以及風和水使古老山丘變圓等。均勻的砂質海岸線如果正對盛行風，侵蝕作用將使海岸成為直線。池塘表面冰層融化成水時，表面會十分寧靜平滑。

承受侵蝕的材料表面如果質地不均，會造成不均勻的形式。花崗岩和軟質黏土構成的海岸線緩緩受到侵蝕後，形成複雜的海岸、海灣、半島和島嶼。半島和島嶼是大卵石，海灣和入海口則由易受侵蝕的物質所構成。被雨水侵蝕的碎石海岸是山脊、尖峰和深溝的蝕刻表面。有些礫岩因為軟硬材質受壓擠的速率不同，所以充滿彎曲的凹洞和突起。粗晶質花崗岩在風蝕下顯得粗糙，原因是晶體間的黏結物質很早就消失，只留下粗糙的晶體。生物死亡後，耐久程度較高的有機物質通常會歷經相同的腐化過程。木材和骨骼受風吹日曬多年之後，由表面的波紋和漩渦可看出其軟硬紋理。

磨損的成因

磨損起因於兩種物質間的摩擦，兩種物質移動及接觸時，在對方的撕扯下減損一定量的體積。風吹在岩石上時，一層形狀與岩石相同並停留在接觸點的空氣將脫離風。岩石阻擋風的移動時，岩石表面受空氣撞擊的微小粒子會脫離岩石。

各種磨損某個意義上可以說是折衷，兩種物質在交會點互相折衷。控制侵蝕或磨損速率的變數包括物質互相接觸的面積比例、速度、壓力和硬度。柔和的微風必須耗費大量時間和空氣，才能使晶質岩石出現磨損。水造成岩石磨損所需的時間較少，但兩塊岩石因為地層移動而互相摩擦，很快就會造成磨損。

接觸運動的方向也是決定這類磨損的重要因素。平行於表面互相滑動的摩擦動作，通常可使表面變得平滑。手滑過木質欄杆、滑雪板在雪的表面移動、錨索繞過船上的繫索扣等動作，都會磨去高凸處的少量物質並帶到低窪處，或是磨去物質，使整個表面變平，最終結果就是將表面擦亮。

人造物品的磨損，原因通常是一同滑動的物質間的摩擦，例如襪子的腳跟部位、接觸地面的鞋底、機器中含有旋轉元件的軸承，以及擦得很乾淨的桌子表面等。[5]

互相接觸的表面間只要有運動，就無法避免磨損，我們只能抉擇讓哪個表面磨損程度較大。互相接觸的兩種不同材質間的相容程度很重要；機械軸承刻意以質地較軟的鉛或青銅合金製造，以協助潤滑和承受磨損，因為更換軸承比更換軸承內的轉軸容易得多。理想機械應該沒有摩擦，因此不會產生磨損。要達到此目的，就要控制可動的元件，使之均勻一致運動，且避免接觸其他表面。[6]

這是鋼鐵元件接觸點的截面高倍放大圖。這兩個元件緊扣在一起，但沒有任何潤滑。鋼鐵的均質程度高，包含硬區和軟區、微粒、雜質、石墨、肥粒鐵（ferrite）、碳，以及依配方和純度而定的其他基礎粒子。這類混合組成在鐵和鋼中形成各種各樣的特性。圖中這類接觸元件的表面可能做過拋光處理，以便用於一般機械。元件間的接觸點其實非常小，即使是在中等荷載下，每個突起處仍承受巨大的力。這類小接觸點通常會因為壓力和摩擦熱而「焊」在一起。兩個表面朝相反方向移動時會產生強力拉扯，使分子和微粒脫離，在移動的表面間滾動，拉下更多微粒，這就是無潤滑時的表面對表面磨損。

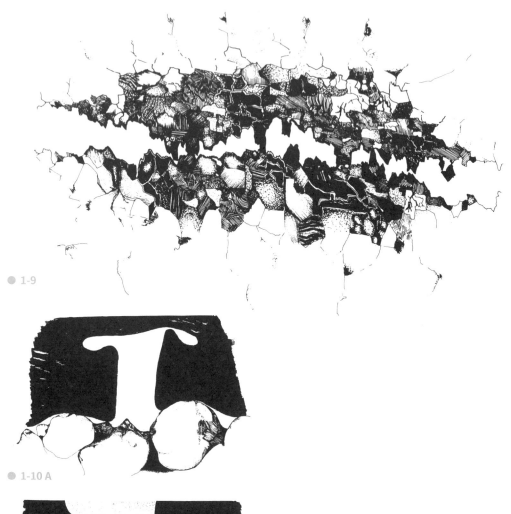

● 1-9

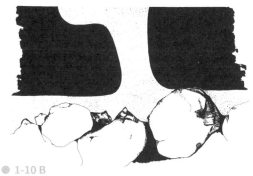

● 1-10 A

● 1-10 B

● |1-10 A 和 B|

近距離觀察輪胎表面和平坦乾燥混凝土路面間的接觸點時，狀況可能如同第一幅插圖，道路表面的高凸點和輪胎間接觸相當良好。在乾燥狀態下，胎紋讓輪胎表面得以改變形狀，更貼合道路表面。第二幅插圖說明輪胎在潮濕天候下高速行進的狀況。輪胎表面漂浮在水上，僅接觸道路表面的高凸點。這種現象稱為「水漂」（hydroplaning）。此時胎紋的作用如同洩水閥，有助於排除表面的水，水的作用則如同潤滑劑。

表面：近距離與遠距離觀察

玻璃片摸起來平坦光滑，但光滑程度是相對的。玻璃表面的細小起伏提供充沛的立足點，讓蒼蠅在窗玻璃上行走自如。如果深入觀察各種物質表面的微小凹處，會發現表面崎嶇粗糙，磨損速度加快的原因正是這種粗糙性。

兩個表面接觸時，一面的毛邊緊抓另一面，就像十指緊扣一樣。施加在表面的壓力越大，一面的「凸起」會越深入另一面的「凹陷」，使接觸面積變大。因此，壓力對磨損而言是極為重要的因素。兩個緊扣在一起的面朝相反方向移動或摩擦時，表面上的毛邊被扯去，再產生新的毛邊，如此周而復始地不斷重複。表面越平滑，相互緊扣的程度越低。理論上來說，兩個完全平滑的表面接觸時不會相互緊扣，而是維持分離、平行及無摩擦狀態，應該完全不會造成磨損。[7]

實際上，粗糙的表面磨損得比平滑表面更快。輪胎在粗糙的碎石路上急煞車時會比在平滑的水泥路上更快停下，因為碎石路的摩擦較大，而且碎石路面扯下的橡膠較多，所以輪胎磨損較快。雨水可填平水泥路面上的坑洞，使表面變得光滑。水還會使粗糙的路面變得細緻滑溜。輪胎在潮濕路面上高速行進時，只會接觸到水和路面突起處，不會接觸到混凝土。橡膠和水的接觸面摩擦極小，很容易滑動，不利於駕駛人的行車安全。不過如果只考慮輪胎磨損程度，水非常有益，因為水在輪胎和路面間具有潤滑作用，可降低摩擦並減少磨損。

潤滑劑可滲入這類有微小起伏的表面，成為兩種物質互相接觸時的緩衝。這層緩衝可填平表面起伏，使接觸面變得非常平滑，也會影響雙方的運動。[8]

與人類活動及用具有關的磨損大多來自於上述平行於表面的運動，但另外還有兩種較少見的自然及人為磨損和侵蝕。第一種磨損的方向大多垂直於表面，第二種則是多重方向。鐵鎚敲打鐵砧、雨水在無風狀態下直接落在岩石上、暴風捲起沙粒打在汽車擋風玻璃上等，都是垂直磨損的例子。不同於平行運動的是，這類運動會侵蝕表面，使表面變得粗糙。金屬受到敲打後將出現片狀剝落，雨水長時間滴落在岩石上將留下微小的凹痕，沙粒撞擊則很快就會在堅硬表面留下刮痕。水和化學物質垂直溶入礦物表面可能造成相同的結果，使表面變得粗糙。此外，昆蟲和火焰能直接侵入物質，以不均勻的方式除去物質，產生相同的效果。垂直磨損也有一些尺度極大的例子。

侵蝕因素與物質受侵蝕的方向不一定相同。侵蝕因素可能來自任何方向，多向性磨損就是個例子。海岸線上的花崗岩可能因為波浪活動而減損礦物形式，出現多方向波浪拍擊所造成的凹凸形狀。行人的腳在緣石上來回奔跑、滑行、拖行、用力踩踏，我們的手來回摩擦旋轉門把、樓梯邊柱、公車吊帶和公共場所的各種把手，都是多方向磨損的隨機活動。機械很少出現這類磨損，因為機械動作鮮少為隨機性。

潤滑的作用是在兩個表面間置入不易滲透且抗剪強度或黏稠性較低的物質,從而減少活動元件的表面接觸。此處使用「減少接觸」這個詞是因為常見的潤滑劑通常沒有真正的效用:物體表面一定有些不平整處穿透潤滑劑,接觸相對表面並立刻「焊」在一起。潤滑劑失效的原因是兩個表面的力互相接觸。這種力隨位置而變。局部高溫和滑動速度也會造成薄膜擊穿。

常見的潤滑分為三大類:邊界潤滑、薄膜潤滑及流體動力潤滑。這幅插圖說明其中兩種:A圖為邊界潤滑,B圖為流體動力潤滑。第三種薄膜潤滑是邊界潤滑和流體動力潤滑兩者的綜合。邊界潤滑(A)是以少量潤滑劑覆蓋活動元件,用於汽車引擎等運轉速度最快的機械。邊界潤滑通常是稀薄的油。流體動力潤滑(B)則是以大量流體隔離處於壓力下的活動元件。流體動力潤滑通常用於汽車及農業機械的轉向和懸吊裝置等運轉速度較慢的活動元件,使用的潤滑劑是不流動的黏稠油脂。

這兩類潤滑都能填平不平整處,形成比較平滑的表面,使活動更順暢。兩個微觀上完全平滑的表面(實際上是不可能的)接觸時不需要潤滑,因為兩個光滑表面可互相滑動而不會產生摩擦。

石墨和滑石粉等乾性潤滑劑其實和邊界潤滑劑相同。這類潤滑劑的分子是非常細小的顆粒,可附著並覆蓋兩個活動元件的表面,防止微小的焊點產生。灰鑄鐵等某些金屬含有石墨,可防止金屬磨損。

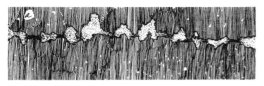

● 1-11 A

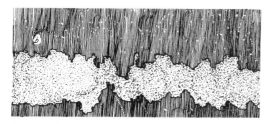

● 1-11 B

材料的特質

　　所有材料都有自己的慣有特質。使用者必須體認材料的習慣用法,了解它的特性及意義、優點和缺點、結構、最適形式和最佳用途。

　　長期接觸某種材料的工作者通常比物理學家、化學家或材料工程師更了解那種材料的特質。學有專精的專家或許熟知特性和組成,卻無法用手感覺出要把 $\frac{1}{4}$ 英寸鋼螺栓鎖緊但不會滑牙的正確扭力。我們可以編目和定義材料、分析其特性和研究其結構,但這類知識無法取代老練的雙手實際接觸材料多年所累積的實務經驗。我們的腦和手知道一段木材或一片鐵塊的最佳運用時機和方式。建築工人能憑經驗判斷強度、重量和結構,雖然或許沒辦法用技術用語描述他們建造的建築物。

紋理、木材和鍛鐵

　　一百五十年前,木材和鍛鐵為其後的工業化時代打下基礎。它們是國王和皇后,但個性相當親切,在鐵匠、馬車修理匠、桶匠、航海用品商、農民和其他製造和修理業者的工作領域中扮演重要角色,很多人對這兩種物質十分熟悉。許多農人的穀倉後方棚子裡的工作檯上,放著鍛鐵製和木材製的修理和建造工具:剛完成的鏈鉤、節疤處有裂縫的木質鏟柄,還有一把餐椅,椅座是榆木,椅腳是山胡桃木,準備在歷經數次乾季後綁緊椅面做整修。一把建築

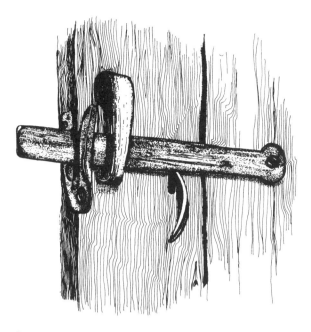

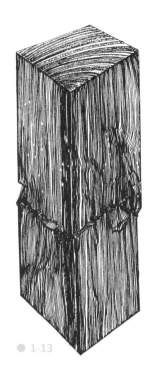

● |1-12|

熟鐵和木材是早期工業化生產的基礎材料。這兩種材料強度高、耐用、容易取得且易於加工。大多數鄉村群落以這些材料自己製作用品。有些鄉村工匠身懷優異的木材和鐵器工藝技能。震顫教派群落有不少這樣的工匠。

這組門閂是簡單精緻的熟鐵工藝作品。震顫派鐵匠製作這組門閂時不僅了解其機能需求，也很清楚鐵的特質、優點和最佳形式。

● |1-13|

紋理是許多物品的強度關鍵。圖中是截面 4×4 英寸、長 10 英尺，承受 8000 磅壓力的雲杉木料。每條垂直紋理就像一支小柱子，由側向互相補強。破壞由弱點開始，朝水平方向快速擴散，紋理彎曲後在三個點斷裂，造成摺疊效應，使木料總長度減少 $\frac{3}{16}$ 英寸。具有纖維狀結構（或稱為「紋理」）的元件接觸時，如果纖維方向與形式方向相同，可提高強度，否則纖維將反映形式的形狀。

用的板犁——彎曲的牽引桿是又長又彎的橡樹枝，上面有個分叉用於連接犁的兩部分結構。這些形式滿足最重要的需求並發揮其優點。鐵和木材這兩種物質在許多方面關係深遠。

鐵和木材最重要的相似點是，兩者的紋理都來自其發展過程，並在人類使用時提供必要的強度。鍛鐵的紋理與鍛造後的形狀相同，木材的紋理則與其生長過程有關。

認識物質的紋理結構對了解物質很重要。地球的物質改變形式時，從結構中的殘餘痕跡可看出其移動路徑和形狀改變。頂端有平行於移動方向的線條是曾發生冰河或山崩的跡象，這

些線條來自移動過程接觸的各種外界物質和不平處，這些因素的影響沿物質移動方向發展。木材和鍛鐵的紋理融入形式的方式類似。從上到下縱向剖開完全長成的大樹，會發現其紋理和剖面一模一樣。截面上的紋理從根部平行向上發展，經過樹幹和大樹枝，最後到達小枝條，樹木和木製品的強度來源正是這些紋理。

以往的木工匠比現在的木工更了解這項結構特質，並充分發揮其優勢。他們不僅知道如何運用平直的紋路，還會運用樹木的自然曲線，做出作品的曲線。需要製作交叉時，只要狀況許可，他們通常以樹枝交叉處製作。這種製作

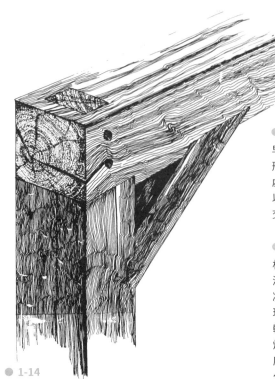

● |1-14|

早期木匠常在伐木時留下大樹枝。原木被修整成正方形並安置在結構中時，向外延伸的樹枝可在角落交會處形成角撐。這樣的角撐十分堅固，因為樹木紋理是以自然方式生長。這種效果非常類似圖 1-15 C 中鍛鐵交會處的纖維狀紋理。

● |1-15 a, b, c|

材料的結構特性決定其強度，進而影響其形式。a 圖為澆灌形成的鑄鐵交會處。熔融的鐵倒入鑄模後結晶並凝固。鑄鐵的粒狀性無法強化物件結構，破壞容易出現在這個比較單薄的部分。鑄鐵堅韌卻容易破裂，比較適合製作大件物品。b 圖是將兩個機械製造鋼質物件焊接組成的交會處，鋼鐵具有纖維狀結構，其抗剪強度遠大於具粒狀結構的鑄鐵，但這種「纖維」為隨機分布。由於纖維與物件形式不同，焊接交會處強度尚可，但與其纖維和形式不相符。c 圖為鍛造物件，鍛造是在固態下受迫流動為現有形式。由於這種交會處為固態材料流動形成，因此強度遠大於 a 和 b。

● 1-14

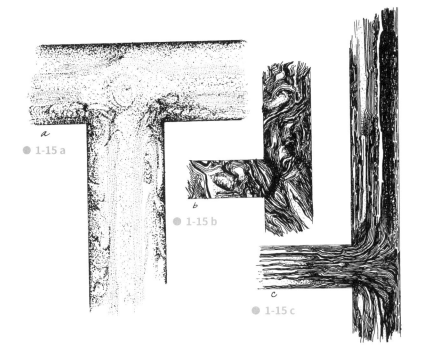

● 1-15 a

● 1-15 b

● 1-15 c

鐵匠把實心鐵棒敲成美觀的曲線，做成這個撥火棒把手，是熟鐵具有可加工性的好例子。圖 1-16 B 的鑄鐵欄杆是相反的例子。兩者都展現了原料的特質。熟鐵撥火棒對熟鐵而言是適合的形式。鑄鐵欄杆則不那麼適合。

圖中是古老的墓地鑄鐵欄杆。這類欄杆原先仿自西班牙和摩洛哥熟鐵物件。熟鐵雖然強度較大且較不易損壞，但在潮濕的北方國家很容易生鏽。鑄鐵欄杆不易生鏽，較薄的部位卻相當脆，因此欄杆損壞的原因通常不是生鏽，而是斷裂。

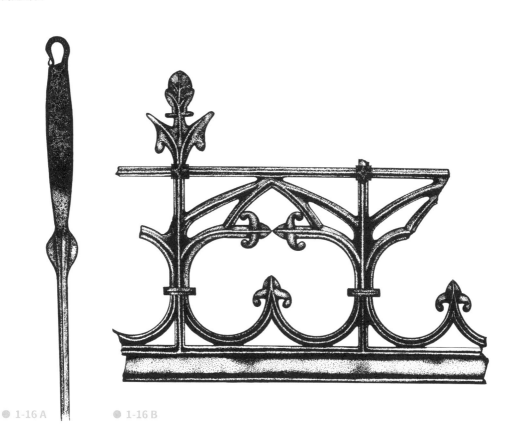

● 1-16 A　　　　● 1-16 B

方法讓紋理在元件接合處互相交會，如同兩條河流交會一樣。鐵匠以鐵鎚打成的鐵器也屬流動成形，因此其紋理與外部形式相同，就像洋蔥的層狀結構。

新材料的製造和形式

現代材料更需要充分了解，因為在大量生產下，錯誤往往不只發生在單一產品，而是會大量出現。現代物質通常比較複雜，處理方法規模較大，也比較精密。鍛鐵現在很少使用，但鐵匠這個行業已經轉型。材料由鐵換成鋼，產品由雪橇滑槽變成汽車車身，鐵鎚敲打則改由沖壓機代勞，不過金屬仍然會流動，鋼的流動能力將人類帶進鐵器時代。

2 萬噸沖壓機以時速 85 英里下壓，將兩個形狀相同的模具和中間的鋼片壓在一起。在下壓的那一刻，陽模的前端曲線碰撞準備塑形的材料，鋼片出現皺褶，變形下陷，皺褶逐漸擴大並擴散到整個表面。起伏變小，但數量再次變多。接著兩片模具接觸起伏的高低頂點，使起伏變平，壓下後湧出的金屬分子再度流動，

讓體積平均分布，成為平滑而有曲線的厚度。冷的金屬也會流動。模具分開，新的汽車引擎蓋已經完成，準備噴漆。一塊長 8 英尺、厚 4 英尺的火紅鐵塊在沖壓機中來回移動，最後變成長數百英尺、厚僅 $\frac{1}{16}$ 英寸的鋼片。

在各種現代材料中，塑膠一向是個謎。可惜的是，設計者和生產者目前選擇及運用頻率最高的特性，是塑膠能模仿成本高的傳統材料。

以下兩段文字描述的狀況完全相同。第一段是我們眼中的樣子，第二段是實際狀況：

客戶坐在午餐檯前，坐著深黑色的皮革吧台椅。他的手肘靠在擦得發亮的櫻桃木吧台上，手指伸向鑲著黃銅帶的小橡木桶中的花生，再舉起有缺口的水晶玻璃杯啜了一口。他後面是花樣複雜的拼花地板，一路延伸到彩繪玻璃窗前。頭頂上方是手工劈成的橡樹屋梁，橫越以石灰粉刷的天花板前方。黑色的塑膠電話位於吧台後方。

客戶坐在午餐檯前，坐著塑膠假皮和泡棉做成的吧台椅。他的手肘靠在亮面櫻桃木紋纖維板吧台上，手指伸向貼著真空鍍膜聚氨酯飾條的高密度木紋聚丙烯桶中的花生，再舉起射出成形透明苯乙烯杯啜了一口。他後面是木紋乙烯地板，一路延伸到琥珀色的壓克力玻璃板前。頭頂上方是高壓成形木紋氨酯梁，橫越石紋天花板前方。黑色的塑膠電話位於吧台後方。

這些描述中只有電話的材質完全符合事實，因為電話沒有傳統材質需要模仿。在這個充滿模仿和造假的場景中，所有外觀和形式都做得維妙維肖。我們通常必須動手觸摸材質，才能解開疑惑。黏上去的氨酯橫梁看起來當然很像真的。因此我們碰到了一個問題：如果能達到想要的效果，橫梁的真實程度有那麼重要嗎？答案有一部分在於工匠們對於使用的材料有一定的信任，因此會不屑於其他材料，另一部分則是材料的潛力尚未被發掘和深入探討。

塑膠已經成為十分優越的仿製材料，因為它可以做得像木材或鋼鐵、黃銅或皮革。塑膠通常比它希望模仿的材質更好用。但不誠實地運用塑膠所造成的最大問題不是使它看起來像其他材料，而是忽略它本身複雜的特質。塑膠和天然材質同樣有自己的一套規則，就是決定其品質的生產配方。

全世界有五分之一的人口穿著塑膠鞋。在數十個國家中，窮人只要花幾分錢就能買到白色的聚丙烯拖鞋。在某個生產過程中，只要一次射出成形就可完成鞋底、鞋帶和扣件。塑膠製品在各種狀況下都比皮革耐用，也比其他材料更容易複製。塑膠可以仿製其他材料，其他材料卻不具有塑膠的所有特質。如果角色互換，塑膠是天然物質，被古代人開採出來，但現在已經相當稀少，而青銅則是剛問世的新材料，而且產量充沛，那麼製造廠商很可能會試圖把青銅做得像塑膠，最後發現困難重重。

不論人類是否加以運用，紙、玻璃、沙、煙

動物身體結構和材質通常比人類製作的類似物品精細得多。構成骨骼堅硬部分的纖維（骨小梁）方向與應力相同。長骨骼為管狀，強度重量比較高。在堅硬的骨質外層內部，中軸（骨幹）一帶的物質十分堅硬，兩端則十分柔軟，因此中軸具備必要的剛性，而兩端可吸收衝擊及應力。上圖的人類尺骨正可說明這種變化，尺骨是脊椎動物長骨骼的典型代表。由軟到硬的變化由以下材料呈現：臼關節處的滑液負責潤滑動作，這種黏稠介質可潤滑及吸收衝擊。臼關節內有一層透明軟骨，是富含滑液的彈性軟質緩衝材料。透明軟骨下方為鈣化軟骨，這種材料含有礦物鹽，比較堅硬。接下來是深入中軸的軟骨下骨。軟骨下骨可彎曲且有彈性，但比軟骨堅硬。

● 1-17

和其他物質都具有獨特的性質。天然物質不僅各不相同，例如木材和石材，同類物質中也存在許多個別差異。每棵樹都和其他樹木不同，而一棵樹的樹幹和大樹枝也不一樣。樹根彎彎曲曲，樹幹的外側則是柔軟的木料。心材比較堅硬，枝木非常強韌，因為樹木為了讓長長的樹枝橫向生長，必須提高強度。

作用在任何構造上的力隨位置而大幅變化，可活動的結構尤其明顯。某些部分需要柔性，有些則需要剛性。飛機鋁質翼梁的成分從頭到尾完全相同，不過兩端與中央承受的荷載差別極大。自然界中各種動物長骨骼的荷載分配極佳，但是航空工程師目前尚未解決這個結構問

題。大多數動物的腿部兩端必須有柔性，而中央部分則需要較大的剛性。概略地觀察骨骼結構，可看出柔性逐漸轉變為剛性。無生物也有符合這項理論的類似結構。實心玻璃棒剛性很高，彎曲時容易斷裂，但以等量玻璃做成細絲再編成繩索，就可兼具玻璃棒的抗張強度和柔性，打成繩結也不會斷裂。正因如此，接近骨骼末端的骨小梁可提供富於柔性的支撐，越接近長骨骼的中央部位，柔性越小並逐漸轉變為剛性。

結構是運用地球上的材料抵擋環境作用力的最佳組合方式。另一方面，結構是最直接的形式決定因素。

經濟性的必要：
以最小成本獲得最大效益

　　生長在森林中的樹木為了爭奪陽光而長得又細又直又高，但在開闊的原野上，樹木為了充分吸收陽光而長得又矮又圓。樹木的形式受到環境影響，但樹木賴以抵擋風、雨、雪和重力等自然力及維持形式完整的助力，則是材料和結構。

　　在長樹枝中，由於重力向下拉扯，樹枝上方表面的木纖維承受張力，下方表面纖維承受壓力。重力拉扯彎曲樹枝時，在樹木內部造成扭轉。樹枝和樹幹隨風搖擺而彎曲時，樹木纖維間的運動造成剪力。

　　樹木以張力、壓力、扭轉、剪力和彎曲等五種力重新演繹一個存在已久的主題。必須應對地球上任一種力的所有形式，都含括在這個主題中。這個主題就是結構，而結構可以如下方式定義：結構是在最適合預期用途的形式內以最佳方式配置元素，使用最適於承受預期應力的材料，以最少材料達成最大強度的方法。

　　結構只有一個目標：以最小成本獲得最大效益。結構不是藉由增加質量和體積使物件變得堅固，而是以更適合的方式使用更少的材料，進而達到理想強度。除非現有元素已經充分發揮作用，否則不會增添材料。結構講求經濟性，不過這裡所謂的經濟性不只是節約。結構如果不具經濟性，鳥類和飛機將因強度不足或重量太重而落回地面，無法飛上天空。材料如果不具經濟性，橋梁和樹木將無法承受自身重量。大但輕盈及強固但快速的物件對結構的要求最高。對於蘇格蘭福斯灣鐵路橋（Firth of Forth Railroad Bridge）這類花費高達數百萬英鎊的大規模建築而言，經濟性的考量是非常重要的。這座橋梁雖然使用大量的鋼材，但設計建造時很注重材料的經濟性。

　　風箏、飛機或鳥類的主要機能是單單依靠空氣在空中飛行。為了以最小的成本達到這個目標，飛行物體或生物的構造材料必須重量極輕，卻仍然具備一定的強度。它的強度必須足以承受一定限度內的激烈動作，但強度也不能太大，因為超強結構體積過大，多餘的材料將

這棵樹在風壓下折斷，過程中的主要應力有三種。樹根和高度較低的部分承受風吹向上端樹枝產生的壓力。破壞發生在樹幹中段，裂口出現在上風側。斷裂發生時，木材纖維其實是在張力下被拉斷。樹幹另一側的木材受到壓力，扮演的角色類似鉸鏈。一側受到拉扯將造成另一側受到壓縮。兩側之間是無應力區，沒有壓力也沒有張力。

● 2-1

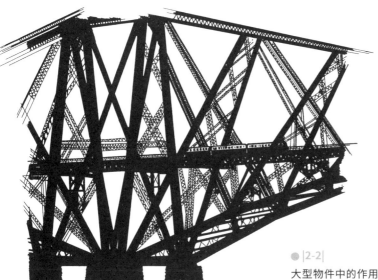

● |2-2|

大型物件中的作用力十分龐大，因此橋梁等複雜結構必須細心考量，讓形式擁有極高的經濟性。結構中的材料必須發揮到最大限度，當然更不容許有多餘的材料存在。橫跨泰河（Tay River）的福斯灣鐵路橋建造者所做的設計就是如此。每個構件和位置都必須考量其經濟性，因為重量增加就必須增加結構。壓力構件全部是管狀，拉力構件則是格狀。此外，如同各種具經濟性的結構一樣，構件均針對其用途而特別設計。

● 2-2

如果分析支撐位於兩端、荷載位於中央的橫梁受力狀況，分析結果應該是這個樣子。壓力扇形線聚集在每個接觸點內側，接著剪力傳遞區，與橫跨底部的張力帶會合。在作用力附近及與支撐柱接觸的底面，壓力最為密集，這裡是最可能出現破壞的區域。張力和壓力朝中央中性帶移動時，應力逐漸降低。橫梁最右和最左兩端部的應力很小，因為力無法傳遞到這一小區塊。

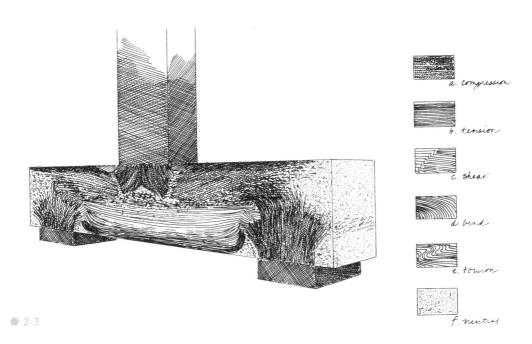

a. compression

b. tension

c. shear

d. bend

e. torsion

f. neutral

● 2-3

造成額外重量負擔，進而影響其機能。對大象或辦公大樓而言，強度重量比不是很重要，因此可使用重量較重但結構方面特化程度較低的材料，使得施工問題較少。

我們可以這麼說，儘管目前尚未發現，但世界上應有一種適合各種用途的完美結構。然而，由於各種材料與材料性質、荷載類型和環境條件都不相同，必須先確定所有變數，才能確定這個完美結構。

任何結構系統，其最佳形式受無數種因素影響。把已知重量放在實心木質直線梁中央，再以其他物體支撐梁的兩端，荷載將平均分攤至梁的兩端後向下傳遞。如果這段梁的重量可大幅減輕但仍能支撐荷載，哪個部位的材料最適合移除？或反之，這個梁的哪些部位承受的荷

載最多，移除材料時又必須考慮哪些因素？

要確定橫梁體積移除多少時恰可承受荷載，必須考慮下列各點：木料的大小瑕疵，紋理的長度、方向及內部細胞變化，梁的長度、深度和寬度，荷載分布，兩側的基腳面積，橫梁不同部位的木料抵抗張力、壓力和剪力的能力，以及其他各類因素。如果荷載是活載、可移動或大小可變，狀況將更加複雜。這類移除式結構設計所產生的最終形式十分複雜、不均勻，而且實務上是不可行的。

這種方法雖然不實際卻依然有效。這種方式所產生的結構只能用於特定的荷載和材料。這樣的結構形式表示的是三度空間的重量分布及力傳遞。將一段材料放在需要的位置，方向沿應力方向配置，利用材料去平衡應力，這就是

● |2-4|

這幅插圖依據偏光相片繪製而成，說明兩種形式的交會：垂直柱壓在水平構件上方。在水平構件中，作用力在轉角處最大，接著呈輻射環逐漸減弱。垂直構件的狀況較複雜。接觸點附近出現壓力圓，使大多數壓力局限在外側邊緣。如果設計完全依據作用力分布，不採取圓柱形或矩形等一般化形式，觀察形式將如何發展或許會很有趣。

● |2-5|

這種狀況類似圖 2-4，但橫梁為懸臂梁，三角形處為重量集中點。圖中未標示出張力和壓力，但很容易確定其位置。受力最大的點是外側下方和內側上方的轉角處（兩個主要接觸點）。懸臂梁頂端承受張力，底端承受壓力。

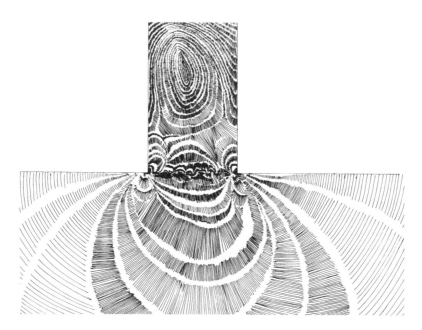

● 2-4

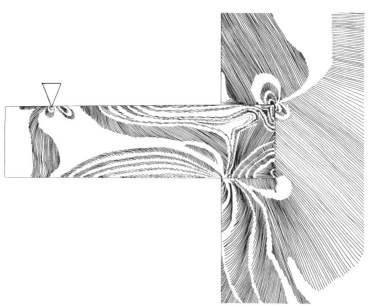

● 2-5

假設以軟質橡膠方塊說明五種主要應力：a) 橡膠塊完全不受應力作用；b) 受壓力壓擠；c) 受張力拉伸；d) 受扭矩扭轉；e) 受剪力剪切；f) 受彎矩彎曲。

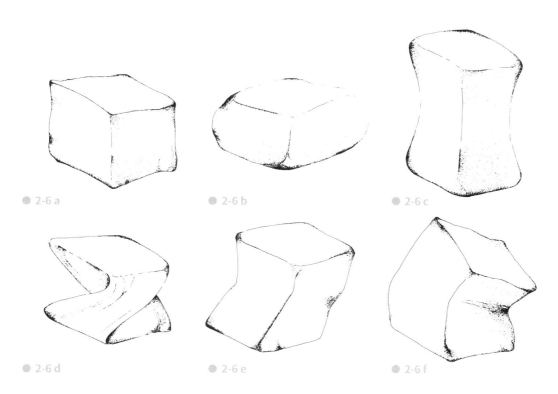

● 2-6 a　　　　　● 2-6 b　　　　　● 2-6 c

● 2-6 d　　　　　● 2-6 e　　　　　● 2-6 f

完美結構的基礎。

　　三角桁架橋梁正是類似這種方式的產物，但它在實際建造前的紙上計算很複雜。桁架橋梁結構的均勻性須以實際考量為依據，因此顯得粗獷。結構各部分變化相當大，形式中的每個區塊都必須滿足局部需求。[9]

決定形式的力：
張力、壓力、彎曲、剪力、扭轉

　　結構中的應力共有壓力、張力、扭轉、剪力和彎曲五種。研究結構的其他面向之前，應該先研究這五種力，了解它們為何對結構和形式具有決定性的影響。

　　壓力是最簡單及最基本的應力。壓力是重力把萬物拉向地球中心的直接表現。地球上的水因為受到重力而快速流向低處，土壤因而緊貼地殼，不斷向下移動。此外，重力透過壓力使大多數人造結構屹立不搖。支柱、立柱、橋墩、鐵塔和牆壁藉由壓力自地面垂直立起，支撐水平構件、橋梁和過梁、椽和地板，使之遠離地面。此外，壓緊螺栓或夾鉗邊緣，或者將木栓塞進孔中，也可產生壓力。在各種應力中，壓力是最容易理解的一種。用以承受壓力荷載的建築或自然形式通常比較粗短，例如象腿和大理石圓柱等，理由稍後將會說明。

張力結構：輕盈又有柔性

張力形式完全相反，因為張力本身與壓力相反，只要存在其中一者，另一者必定存在。張力結構的特質展現於蜘蛛網、雨傘、帆船、吊橋和自行車車輪等物件。張力結構十分輕薄，外觀通常呈直線狀。許多材料只能用於承受張力荷載，例如纜索和布織物品等。

自行車的輪輻承受將外圍輪圈拉向中心的張力，輪圈則承受壓力。自行車輪是可獨立存在的張力／壓力結構。蜘蛛網同樣承受張力，但無法獨立存在，必須依附外界環境維持緊繃狀態。雨傘與自行車輪相反，雨傘的輻條承受壓力並向外推壓，外圍的傘布承受張力而繃緊。降落傘和氣球都是壓力強度極低的張力結構，張力薄膜內部的空氣或氣體是扮演壓力元件的角色。[10]

壓力結構：沉重而堅實

有些結構多數的構件承受張力，有些結構則多數為壓力構件。以壓力構件為主的結構稱為「壓力結構」，其每單位重量之強度低於張力結構。為了說明這一點，假設以長 1 英尺、直徑 $\frac{1}{2}$ 英寸的鋼條作為圓柱，在壓力狀態下支撐 1000 磅重量才出現彎曲及皺褶。直徑同樣為 $\frac{1}{2}$ 英寸但長度為 5 倍的鋼條僅能支撐 40 磅，而 100 英尺長的 $\frac{1}{2}$ 英寸鋼條連自身重量都難以支撐就產生皺褶。然而，相同的 $\frac{1}{2}$ 英寸鋼條承受張力或在下方懸掛荷載時，長度無論是 2 英尺、4 英尺、10 英尺或 100 英尺，都可支撐 1000 磅的重量，而且支撐能力絲毫不減。抗張強度不會隨長度增加而減小。吊橋和懸吊式屋頂等張力結構能以纖細的構件建造出極大的規模，壓力結構則是必須隨著規模增大而更為加重。[11]

張力和壓力是兩種純粹應力形式，也是剪力、彎曲和扭轉等三種應力的基礎。剪力是複雜應力，可由張力和壓力以各種方式組合而成。兩個力朝相反方向推進但互相交錯時，即可形成剪力。當地球大陸棚移動，龐大的剪力作用於地殼和陸塊間。地震發生時，地下板塊移動，張力與壓力加大，斷層斷裂，釋放壓力並剪切陸地，同時使前述各部分朝反方向行進。剪切方向與造成的力方向相同。斷層和裂縫形成時，方向平行於造成它們的力。風吹過草地、海浪沖刷海藻和梳子梳過頭髮時，這些對於使它們整齊劃一的作用力做出反應，也是剪力的表現。當我們摩擦雙手、用剪刀剪紙或把手臂穿入大衣，同樣會產生剪力。

在結構考量中，剪力和彎曲位於張力拉扯和壓力推擠之間。想像以拇指和其他手指拿著一疊紙牌，當手指合起時壓紙牌，使紙牌彎曲。此時紙牌處於彎曲狀態，因此必須注意的是，紙牌邊緣與牌面已經不是直角。此外，彎曲處上方的紙牌看起來比下方的紙牌短，這是因為外側曲線的直徑大於內側曲線。上方紙牌必須變得更長才能含括這個長度，並使紙牌兩端的

雨傘和自行車輪是可獨立存在的張力結構,蜘蛛網則是必須依附環境存在的張力結構。整個蜘蛛網處於張力狀態,但必須借助周遭物體維持形狀。紐約布魯克林大橋也是依靠附近陸地維持懸吊狀態的張力結構。

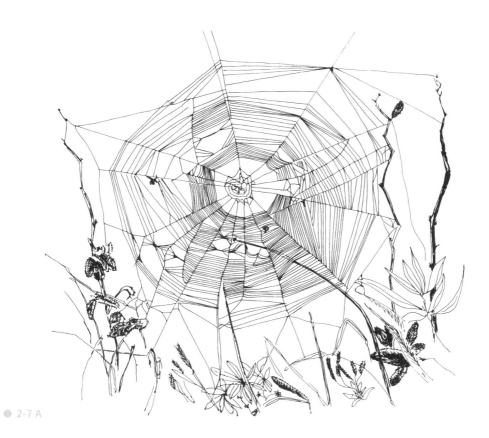

● 2-7 A

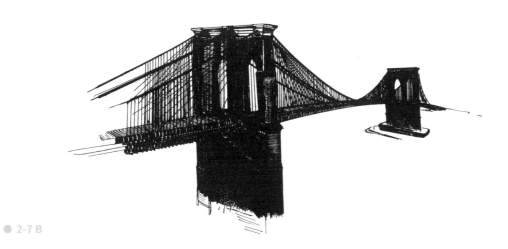

● 2-7 B

探討尺寸與結構容積的關係時，可從中發現一項重要的結構法則。大型壓力結構一定比小型結構粗重得多。壓力結構的尺寸有實際極限，因為到達該極限後，結構容積將超過一般建造方法。張力結構沒有限制，但必須注意的是，壓力結構中大多數或所有構件承受壓力，而張力結構中大多數構件承受張力。這幅插圖有助於說明這種現象。圖中有兩排重物，下排重物由固定在平台上的桿子支撐，上排重物則懸掛在桿子上。圖中所有支撐桿的直徑相同。由壓桿支撐的下排重物可以看出，隨支撐長度增加，可以支撐的重量減少，以避免支撐桿彎曲及出現皺褶，即所謂的挫屈。右下角平台支撐的重量為 1000 磅，距離地面 1 英尺。桿長增加為 3 倍時僅能支撐 111 磅，如此不斷重複，最後桿子將難以支撐自身重量而彎垂至地面。然而，上排重物懸掛在桿子上，懸吊桿長度與重物重量可倍增多次，張力也不會使桿子出現皺褶。因此，吊橋是最長的人造結構。

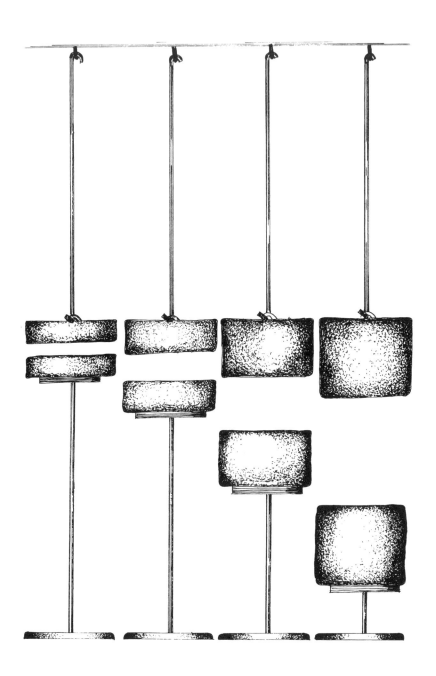

● 2-8

這幅插圖可能有助於了解僅需支撐自身重量的複雜形式中各種力的平衡和相互影響。兩個支柱間的中央橫梁外接一根懸臂梁，橫梁上發生類似拱形壓力作用。此外，懸臂梁的底面也出現壓力。此壓力在構件交會處與剪力、扭矩和張力交會。從圖中可以了解，這類均質形式要做得堅固，必須使用能抵抗這幾種力的材料。因此，像福斯灣鐵路橋這類大型結構，必須仔細分析其受力並從而設計及製作構件。

● |2-10|

裁紙器刀片以壓擠、滑動、切割、拉伸等動作分離紙張纖維，從而產生剪力。

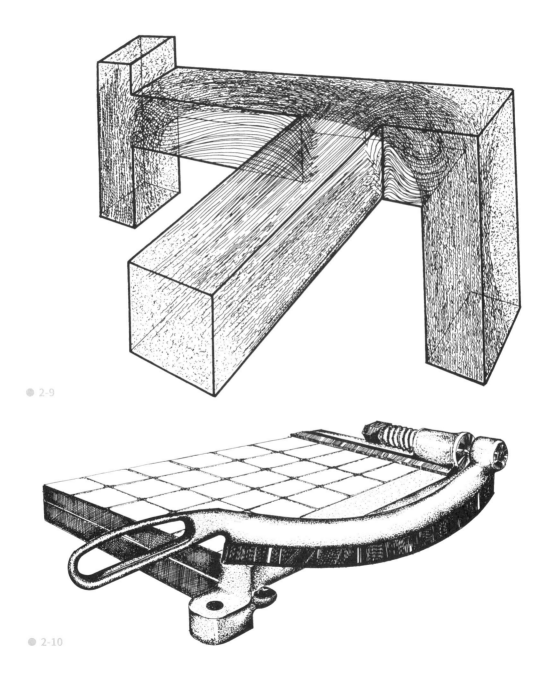

● 2-9

● 2-10

方形維持不變。壓力施加於紙牌兩端時，每張紙牌不僅彎曲，還會相對滑動或剪切，依據本身的直徑曲線來調整位置。此處表現的三種力是壓力、剪力和彎曲。

現在想像有一疊紙牌的每張牌之間都上了膠，再將整疊牌夾在一起，直到膠水凝固。這疊牌在手中顯得結實，手指無法把它捏彎。如果用虎頭鉗夾彎這疊紙牌，最後將使紙牌分離而造成破壞。如果膠的黏性很強，紙牌兩端的方形仍可維持不變。此時檢視損壞的紙牌，將發現曲線外側的紙牌受拉扯而分開，曲線內側的紙牌則被壓擠在一起。膠使紙牌無法互相滑動，造成一半的紙牌承受張力，另一半承受壓力。前者的長度變長，以形成較長的曲線，而後者試圖縮短，以便形成更短的曲線。這種狀況下的應力共有四種：壓力、彎曲、剪力及張力。可彎曲的柔軟紙牌上膠後成為黏連結構，

強度提高許多倍。膠本身不具結構特性，但其黏結能力可提高強度。製作紙牌的紙張很容易彎曲，卻不容易拉長或縮短。五十二張牌鬆散堆疊時，抵抗拇指和手指施力的能力相當弱，但把紙牌黏在一起之後，抵抗轉變為張力與壓力系統，因而抗拒施力的能力大幅提高。這種複合抵抗往往大於各部分的總和。

扭轉在結構考量中最少見，卻最為複雜，因為它是另外四種力造成的綜合結果。扭轉就是沿軸向轉動。力學運作大多是扭轉，例如汽車駕駛人用手轉動方向盤，施加扭轉力，這個力再以扭轉方式傳遞給車輪。汽車以扭轉鋼條製成的彈簧避震，並以扭轉固定的螺絲釘和螺栓組裝。扭轉其實是特殊的彎曲，它是由沿軸向的力矩所造成。懸臂梁、大樹枝、昆蟲的腳和動物骨骼等在受力時常會產生扭轉。

動物的身體結構

　　這些不同力的共存和牽制影響了生物和無生物的生存。動物骨骼是其中對結構需求最大且被成功滿足的例子。

　　博物館裡可以看到用細線鬆鬆地綁在一起，並以鋼管支撐展示的骨架化石。這些骨架可說明原始形式，讓我們了解那種生物生存時的大致樣貌。但現在軟組織、肌腱、韌帶、肌肉和薄膜都已消失，骨骼也變脆，因此骨架只能透露極少的線索，讓我們了解曾經擁有這具骨架的生物的動態力學一致性。

　　我們必須觀察有生命的完整人體，才能夠充分了解極度複雜的力平衡。請大家仔細想想人體各處在極為簡單的動作當中的作用力與應力節奏。

　　有一個人坐在椅子上，大多數隨意肌處於放鬆狀態，一條腿輕鬆地蹺在另一條腿上，椅子旁邊有張桌子。這個人決定從桌上的盤子中拿起一顆花生，整個身體都動了起來：全身有數十條肌肉收到收縮指令，兩隻眼睛各有一條斜肌和兩條直肌收縮，同時使眼球轉向一側。

　　其他肌肉同時對骨盆、肩胛、胸廓、胸骨和脊柱施力，使它們承受壓力、扭轉和剪力。二頭肌和三頭肌在承受壓力的肱骨兩側平衡張力，吊起尺骨和橈骨，伸出手臂，把手伸到桌子上方。身體另一側有一大群肌肉承受張力，對抗脊柱的壓力，以平衡被吊起的手臂。

　　在此同時，原本蹺起的腿已經放下，腳放在地板上以穩定體重。脛骨和腓骨使腳旋轉，接著股骨下壓並施加剪應力，使脛骨和腓骨承受壓力。下臂部的屈指淺肌拉緊，四根手指包圍花生，指骨承受壓力和剪力，肌腱承受張力。手臂向上收回，在一連串應力和動作下帶著花生接近嘴巴。上顎骨和下顎骨分開，嘴巴張開，準備享用美食。最後在一聲清脆的壓力下，花生被碾碎在兩顆臼齒之間。

鳥類：結構統一性的傑作

　　儘管人體擁有許多驚人能力，在結構和經濟性方面卻不及鳥類精良。鳥類重新調適其骨架，成為以最少材料獲得極大強度的構架。所有長骨均為中空管狀，與陸地動物充滿骨髓的實心骨骼不同。管的強度與桿相同，重量卻輕了許多。鳥類甚至連呼吸和空氣儲存器官也有中空骨骼。

　　鳥類的中央骨幹、肋骨、脊骨和胸骨結合成一層輕薄的殼，形成胸甲，除了用以保護重要器官外，也可以固定肌肉。這層中央體殼薄到幾乎透明，但有一連串強化骨骼來提高邊緣強度。位於人類胸部中央，看來不甚顯著，功用為維持胸廓形狀的胸骨，在鳥類體內發展成具有突出長龍骨的船形外殼。飛行肌肉集中在體內，附著於龍骨兩側，藉由長肌腱連接及揮動翅膀。牽引肌腱可控制翅骨和羽毛的位置，鳥類以這種方式控制翅膀，同時讓肌肉重量集中在體內，以維持穩定。

細緻的人類結構形式

人類的掌骨是五條細長的骨骼，形成手掌結構。此外，掌骨也是形成手指的基礎。鳥類的掌骨有些合而為一，有些變短，有些延長形成翼尖。由於鳥類掌骨距離身體遠，因此必須極為輕盈，但它們也承受極大的應力，強度必須極高。在鷹和鷲等大型滑翔鳥類身上，掌骨的中空內部演化成非常接近鋼桁架橋梁構造的三角網狀，可提供足夠的強度但仍保有輕盈度。

自然結構以極長的時間一次次緩緩改變，每一代稍微改變肌肉組織、骨骼和韌帶的每個區域。生物為了因應生存需求，在這裡提高一些強度，把那裡縮小一些，不斷拉長、縮短及減輕，最後形成擁有獨特元件的生物，每個元件都可滿足立即需求。[12]

就目前的技術和研究而言，人類還無法運用自然原理和慣用方式製造結構，減少材料用量，使結構中任何一點的強度均正好足以承受荷載。人類或鳥類身體等自然結構的現有形式或許不是最為理想，但透過物競天擇，它們應該會越來越接近完美結構。

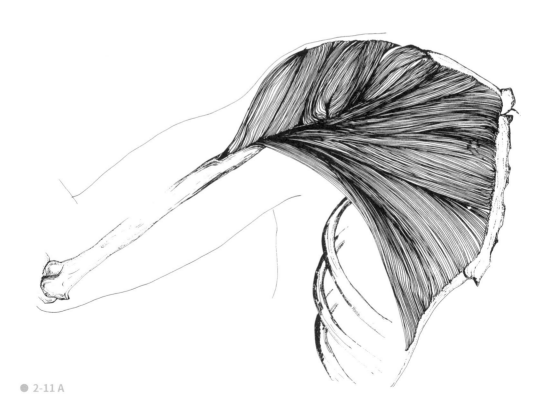

● 2-11 A

人體結構由兩個完整但相互依賴的系統組成，這兩個系統的材料完全符合其機能。人體內部有半剛性的「壓桿」，也就是骨骼。這組系統的基礎是骨盆，而骨盆其實是四塊骨頭。骨盆為盆狀，二十六塊短而重的脊柱由此處向上延伸，這組骨骼是剛性的支柱，也是柔性的柱身。肋骨由脊柱上半部向外岔出，構成肩膀和手臂的骨骼懸在胸廓上方和兩側，借助張力系統固定。頭骨則像建築的尖頂飾一樣，位於脊柱頂端。重量由上半身經由脊柱轉移到骨盆，骨盆再將荷載分攤給下肢的長骨。

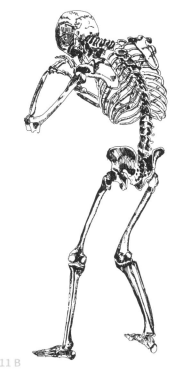

● 2-11 B

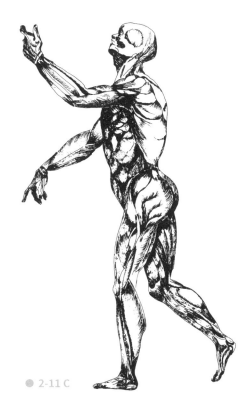

● 2-11 C

● 2-11 D

第二個系統是「拉桿」，也就是肌肉和韌帶構成的張力網絡。肌肉可維持及連結壓力系統，不過無法施加推力。但如果讓一組肌肉附著在固定的骨骼上，再加上一支骨骼與之連結，即可透過肌肉的協調收縮，使骨骼（或肢體）轉往任何方向。

就工程而言，我們可由這類並非全然不動，而是和身體活動一樣處於動態平衡的結構獲取靈感。圖 2-11 B、C 取自 16 世紀比利時解剖學家維薩里（Andreas Vesalius）的作品。

結構輕盈堅固的海鷗頭骨圖。圖右下為鳥類的胸板，下方突起的部分是「龍骨」，其機能為固定飛行肌肉。

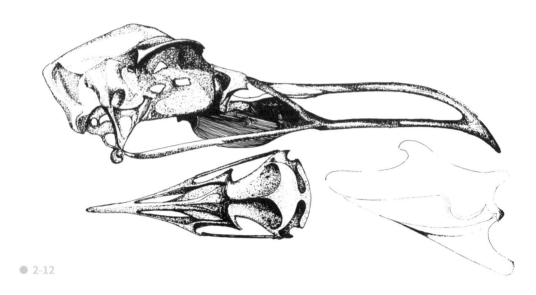

● 2-12

三角形、球形和圓頂

人造結構不具技術細緻性和特殊化，因此形式較為一般化，包括圓和圓頂、正方形、長方形和三角形等。這類結構通常效率高，甚至具經濟性，但對特定狀況而言可能不是最佳形式。在各種結構形式中，簡單的三角形經常出現在自然界和人造結構中。三角形這種結構形式富成效的理由和它本身一樣簡單：因為它本質上相當穩定。

為了比較三角形和正方形兩者的能力，假設以火柴棒組成正方形，四個角以直插銷固定，讓火柴棒不會分散但可自由轉動，因此這個正方形可任意變化成各種角度。這個正方形並不穩定，必須加入其他構件或針對四個角加以強化，才能使正方形固定不動。跨越整個正方形的對角斜撐，可把正方形分成兩個三角形。如

果以相同方式製作三角形，只要三角形的三個邊不彎曲或折斷，且交會點完好無損，三角形就不會變形。

這種能力是結構的基本特質，因為三角形具備這種能力，所以它便成為大多數結構形式的基礎。

建造房屋等線型結構時必須添加斜撐，以提高抵抗側向力的能力，這些斜撐將矩形變成三角形。

結構構件接合處通常強度最低。由於槓桿作用隨距離而增加，因此在梁的外側端施加很小的力，就可使結合處承受很大的力。依靠強化接合處來提高穩定性，在結構上並不保險。比較理想的構件接合方式是，在與接合處有一段距離的位置安裝斜撐，運用三角形增加有利的槓桿作用。

以優美的三角形當斜撐，就像讓賽馬拉車，

動物世界和人類創造的形式之間有一些相似處非常有趣。上圖是老虎與華倫桁架（Warren truss），都像是一根兩端平均支撐的橫梁。暴龍是以中央塔支撐兩側的懸臂結構。野牛是拱與懸臂，大部分重量由前腳支撐，沉重的懸空頭部無法完全平衡後半身，因此後半身重量由後腿支撐。象鳥是單靠一端支撐的簡單懸臂。劍龍是支承拱，一半的重量由兩端承載，另一半重量由中央柱支撐。鸛鷀則像是有配重塊的塔吊。

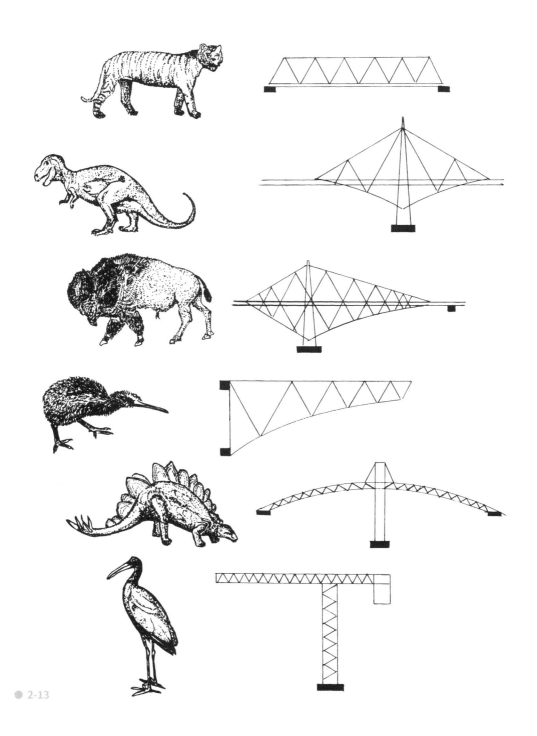

● 2-13

● |2-14|

連接三個連續的點，可將任何已知的形式劃分為多個三角形。

● |2-15|

北美地區的舊式木造穀倉反映出建造者對結構的了解程度。粗大的手工鋸截木材被當成交叉斜撐，形成一連串三角形，增加建築的抵抗側向運動的剛性。

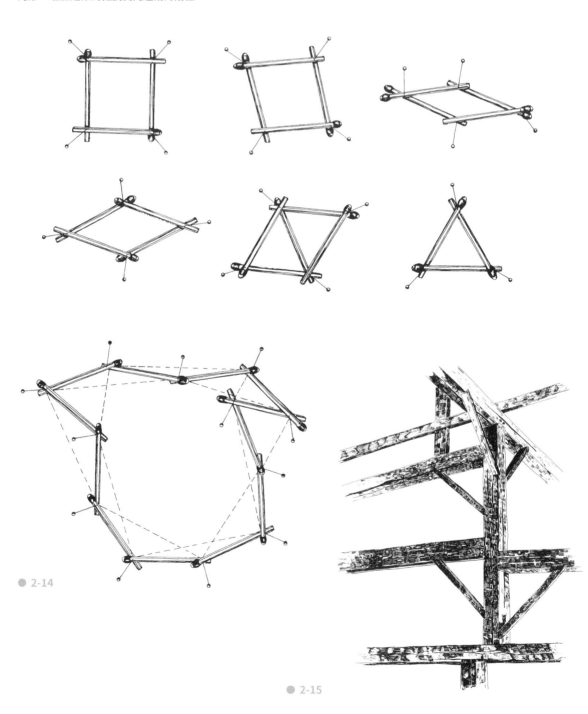

● 2-14

● 2-15

● |2-16 A 和 B|

華倫桁架是一種直線排列的三角形桁架，常用於建造小型橋梁。這種構造的側面提供垂直穩定性，上方的水平構件可防止變位，路面位於桁梁上方。請比較這種形式與鷲的掌骨截面圖。掌骨位於翅膀上，與身體距離遙遠，因此重量必須極輕，但它同時承受很大的應力，強度必須極高。歷經無數世代之後，鷲的掌骨中央演化出可強化結構的三角形桁架，這是自然界解決相同問題的方法。

● |2-17 A 和 B|

插圖說明自然界的強化方式。圖 2-17A 為烏鴉翅骨內部的隨機三角結構，圖 2-17B 為沙海膽截面的撐壁結構。

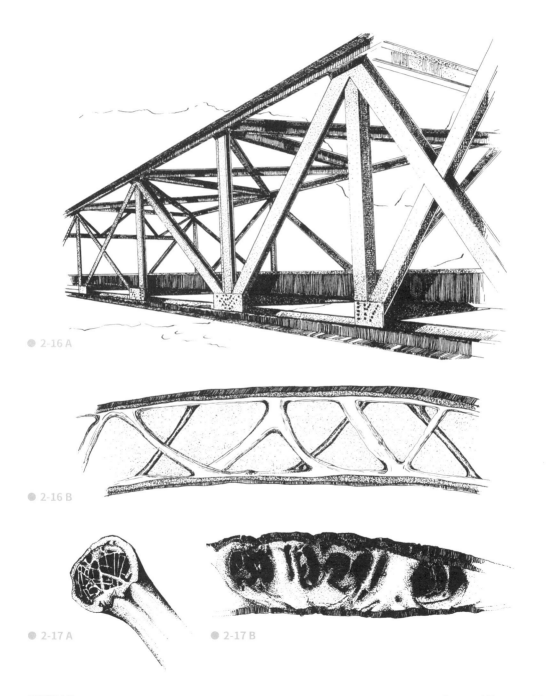

● 2-16 A

● 2-16 B

● 2-17 A　　● 2-17 B

這是八面桁架的截面。基礎單元位於圖左上方，由八個等邊三角形組成。將這些基礎單元組合在一起，可形成無限大的空間晶格。頂端和底端的圖形是一連串六邊形，那些六邊形由等邊三角形構成。沿著穿過桁架的直線由側面觀察，看來像是略微傾斜的華倫桁架。八面基礎單元可添加在現有組合的頂端和底端；換言之，在已知的各種壓力結構中，八面桁架的強度重量比最高。

效果當然很好，但這並沒有完全發揮其潛力。最細緻的人造結構運用三角形的簡單形式，完全以三角形與相關的形狀建造。最簡單的這類桁架由平面上相連接的三角形構成。鋼桁架橋經常可以看到這類結構形式。這類結構十分輕盈堅固，可充分滿足橋梁的需求，但它是二度空間解決方案。以三角形平面桁架所組成的橋梁結構，其截面呈方盒狀，汽車和火車可由盒的中心或上方通過。

在三度空間中旋轉及連接三角形，可形成各種混合結構。主要的三度空間穩定結構有三種，最簡單的一種由四個等邊三角形邊對邊連接，組成金字塔形的四面體。四面體共有六個邊，是所需構件最少的三度空間穩定結構。接下來，稍微比較複雜一些的穩定結構是八面體，由兩個底面為正方形的金字塔形底對底組合而成。第三種穩定結構是二十面體，由四個五邊形組合而成，每個五邊形由五個等邊三角形組成。

許多十分細緻的結構運用了上述一種或多種主要形式。有一種結構稱為空間網架或空間構架，它們以最小的重量跨越長距離。空間網架以兩個上下平行之面構成，兩個面之間由三角形組成。這類結構的範例之一是將八邊形連接起來構成八面桁架，許多人認為這種結構是強度最大的人造三角結構。空間網架常用於建造屋頂、牆壁、橋梁、高塔，甚至整棟建築。[13]

先前探討過的三角構成形式均為平面並具有銳角。近年風行的圓頂曲線形式則源於球形，

結合三角形和拱兩者的特性，可獲得極大的強度。拱橋大多依靠其跨越的河流兩岸維持壓力拱，拱兩端向下並向外施力。但二鉸拱橋的狀況則非如此，二鉸拱橋通常建造在寬闊河面中央處。美國基爾范庫爾河（Kill Van Kull River）上的巴約訥大橋（Bayonne Bridge）就是二鉸拱橋。這座拱橋本身很堅固，兩端負責支撐的水泥橋墩並未承受向外的推力，道路懸吊在拱橋上。

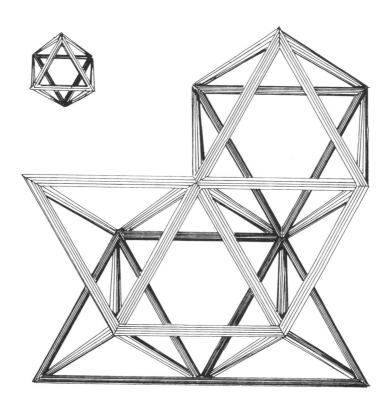

● 2-18

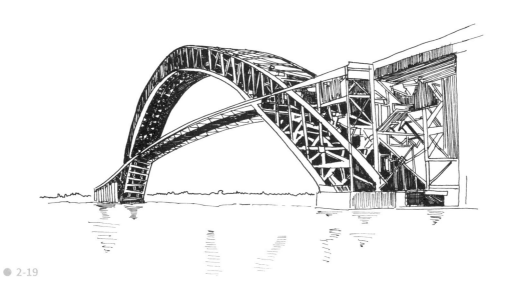

● 2-19

義大利中北部的這座古羅馬橋未使用砂漿黏結石塊，已屹立多年。石塊透過緊密接觸牢牢結合，重力的持續拉扯讓橋梁穩穩橫跨兩岸。

圖中上方為鋼管（壓力）和鋼纜（張力）圓頂，由兩層六邊形外殼構成，兩層外殼間略有距離。它不是測地線圓頂（參見內文）。這個圓頂位於美國俄亥俄州克里夫蘭郊外，設計者為富勒。

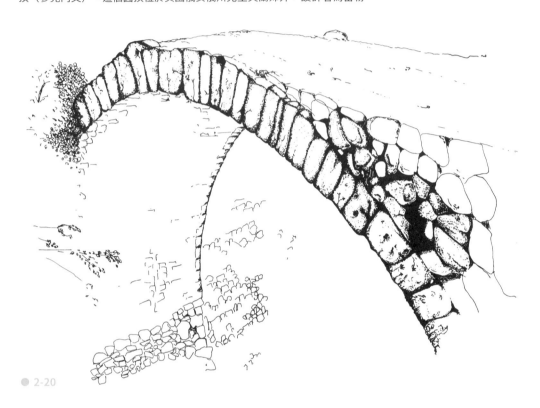

● 2-20

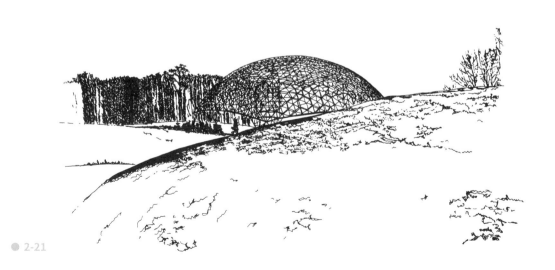

● 2-21

球形是對於各方向荷載承受能力最強的均勻結構形狀。要了解圓頂為何具有這種特質，觀察石牆或許會有幫助。

乾式石造施工不使用砂漿，因此石牆只能依靠石塊間的摩擦和壓力維持直立。岩石以純壓力結構形式堆疊。如果將石塊裁切成楔形再堆疊，石牆將變為拱或拱頂後再回到地面。石拱可建造在溪流兩岸，構成橋梁，上方可鋪設道路。道路的重量平均分攤在拱橋上，透過橋墩往下往外傳遞。拱是這類支撐方式的理想結構。石拱和乾石牆一樣，完全依靠石塊表面間的推擠維持直立。只要石塊不破碎，溪流兩岸間的距離也沒有變寬，拱橋就不會倒塌。石拱和石牆一樣由受壓形成，並借助受壓維持直立。河岸及河床則承受張力，使拱橋兩端固定不動。

如果有無數個拱以通過頂點的直線為中心軸旋轉，可形成圓頂。另一種比較簡單的說法是，如果由中心把圓頂切成兩半，其截面就是拱形。石造圓頂具有與石拱或石牆相同的結構特質。石塊借助受壓維持直立，施加於石圓頂的外來壓力一旦消失，石圓頂就會解體，就如重力一旦消失時，石牆就會解體。

反之，如果圓頂材料由石塊變為橡膠片，荷載則從由外向內變成由內向外，此圓頂將如同膨脹的氣球一樣，成為純張力結構。只要荷載均勻，拱、圓頂承受壓力和張力的能力相當強，但荷載集中在某一點時，它們的承受能力卻很弱。此時必須以桁架加以強化。[14]

圓頂結構的潛力加上三角形的剛性，將帶來令人振奮的可能性。圓頂可讓整個表面平均承受重力拉扯，且能以最少的材料形成穩定的結構，是覆蓋廣大空間的最佳方式。

圓頂中有一類稱為「測地線圓頂」（geodesic dome）。以三角形構成的圓頂不一定都是測地線圓頂。測地線的定義是固體表面兩點間最短距離的連線，地球赤道就是測地線。另一種定義方式是在物體表面畫一條曲線，在曲線上任取兩個鄰近點，則此曲線為兩點間的最短距離。飛機在紐約與倫敦之間飛行時，最直接的路線就是沿著地球測地線飛行。測地線圓頂由三角形及三角衍生形式組成，而這些三角形的邊在圓頂表面形成一連串測地線。

未來的結構：透過柔性提供強度

這裡探討的大多是壓力結構，亦即大多數構件受壓的結構。但如前文所指出的，帳篷和大橋等張力或拉力結構的強度重量比遠優於壓力結構。這類拉力結構中最複雜的一種是富勒（Buckminster Fuller）提出的張拉總整結構（tensegrity）。他的結構產生了有史以來強度重量比最佳的幾件作品，這些作品的壓力構件很少，而壓力構件通常是結構中最重的部分。富勒指出，一般壓力結構各處的壓力構件是完全連續的，張力構件則不連續，這些張力構件如同壓力構件海洋中的孤島。儘管常見的張力結構中大多數構件承受張力，仍有連續的壓力

馬亞爾以運用拱來支撐混凝土橋著稱,大多數作品位於瑞士河流和峽谷兩岸。他的作品表現出他對形式、材料和結構的深入理解。圖中為瑞士圖爾河(River Thur)上的二鉸混凝土拱橋。請注意這座橋沒有橋墩,因為二鉸拱橋可獨立存在。

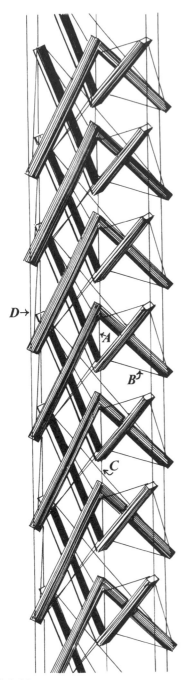

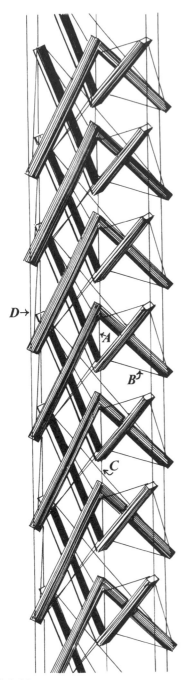

● 2-22

● 2-23

這是由五邊形和等邊三角形構成的小型測地線圓頂。測地線是環繞圓頂表面的直線。

這座塔是富勒稱為「張拉總整結構」的一種張力結構。在大多數壓力和張力結構中,壓力是在結構各處互相連接的連續元素。每個壓力構件互相連接,張力結構則是孤立的。但是張拉總整結構是張力為連續,壓力為孤立且不連續。張拉總整結構可能有多種形式:塔形(如本圖)、空間網架和圓頂。這類結構極為輕盈堅固,輕盈是因為較重的壓力構件極少,堅固則是因為張力結構的獨特性質(參見內文及圖 2-8)。此外,張拉總整結構還能使荷載平均分散到各處,因此沒有任何一點荷載過大。

在圖中的塔上,兩個相對的 V 字型以頂點(A)內側之間的測地線連接在一起。反面是連接 V 字型外側點(B)的線。每組相對的 V 字型以它們的尖頂(C)間的測地線連接下一組 V 字型,反面則是位於側面(D)的四條長線。

人造建築越來越細緻，建築師也尋求不同的方式來產生強度。早期建築既厚重又剛硬，只能折斷而無法彎曲。近代的概念是透過柔性取得強度，同時保持輕盈，這就是「彈性穩定」概念。

彈性結構可吸收集中點的高應力並加以分散，藉以抵擋快速衝擊和振動，連接損壞區域，同時使荷載平均分散到整個結構，進而提高恢復力。

有個例子可說明這類強度，就是罐頭承受過大荷載時可能變形，而具柔性的編籃可在荷載消失後回復原狀，兩者剛性差異極大。

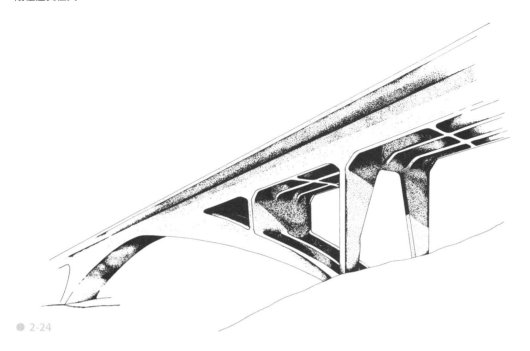

● 2-24

● 2-25

和不連續的張力桿件。在這種結構中，壓力是分散在連續張力場中的孤島。目前仍難預測張拉總整結構的未來發展，因為這類結構難以組立、不易運用，而且要精準使用材料。[15]

除了富勒之外，還有幾位研究結構的傑出人物。瑞士土木工程師馬亞爾（Robert Maillart）和義大利建築師暨工程師奈爾維（Pier Nervi）曾經研究混凝土壓力結構，奧托（Frei Otto，2015 年普立茲克獎得主）曾研究充氣和大型帳篷的張力結構。奧托和富勒一樣，有許多構想直接取自自然界，由海床上細小矽藻的玻璃骨骼、樹的對稱性和哺乳動物脊椎骨等事物發掘方向，把這些形式變成供人類使用的結構。他曾經探討以龐大的鋼鐵外殼骨幹和纜索打造起重機的可能性。纜索位於一側，機能相當於肌肉和肌腱，鬆弛時可讓起重機朝定向降下，拉緊時可拉起骨幹，舉升物體同時轉向，把物體放置在起重機半徑內的任何位置。

從古至今，人類的建築技術不僅持續發展，而且有完整的紀錄。最初的人造建築簡陋，只是將零散的石塊和木材垂直和水平立起來。希臘人使用的構造最簡單。他們不懂得製作拱，只能以許多立柱加上短而重的水平過梁來建造屋頂。羅馬人發現並開發出拱，能以拱頂和圓頂涵蓋廣大的面積，不需要使用大量立柱。拱和圓頂問世後，建築顯得更加堅固輕盈。哥德建築師將石塊堆疊到前無古人、後無來者的高度，而且沒有任何強化措施。繼之而起的建築變革來自材料本身，鑄鐵取代石塊和木材，熟鐵又取代鑄鐵，建築鋼材再取代所有材料。鋼問世後，我們得以打造出細長的桁架，滾壓及編製鋼纜和鋼筋，用以強化預力混凝土。鋼問世後，人類才得以建造摩天大樓和吊橋。[16]

富勒和奧托的構想代表最近的未來。更遠一點的未來或許會發展出更加不同的建築工法，新的建築技術無疑將依賴針對特定機能製作的各種新材料。人類知識的進步使我們從粗陋的建造過度或結構不足，逐漸轉變為了解材料經濟性及針對張力、壓力、剪力和扭轉等作用力打造特殊構件。

結構和材料密不可分，不可分別考量，但規模對兩者均有影響。

3. 尺寸

相對量和絕對量

「如果重力加倍，我們將不可能以雙腳站立。大多數陸地動物都會長得像蛇。鳥也會遭遇相同的問題。然而，昆蟲受到的影響應該會比較小，某些體型較小的昆蟲幾乎不會有變化；微生物沒有這類問題，亦不會改變。反過來說，如果重力減半，我們的體型應該會更輕、更修長、更敏捷，需要的能量和熱較少，肺會小一些，血液和肌肉也會比較少。但是對微生物而言，這樣的變化沒有任何助益。」[17]

巨大的老橡樹遭遇晚春時節的大風雪時，往往會被沉重的雪壓垮，小樹苗雖然也被大雪壓彎，雪融之後又恢復原貌。在維持外形完整方面，巨大的物體比不上細小的物體，物體越龐大，越難形成足以與外力抗衡的結構。討論結構與材料時，一定要考慮相對大小。

世界上有巨大的貓和侏儒犀牛，也有大池塘和小海洋。尺度是相對的，我們對尺寸的認知通常取決於個人經驗和所處環境。椅子可能離桌子很遠，從這裡到紐約州水牛城卻不遠。從站在地板上的小孩看來，父母非常巨大，但從正在起飛的飛機窗戶看去，他們卻和螞蟻差不多大，最後變成一個小點。蝴蝶之於蚊子巨大無比，而蚊子對阿米巴原蟲來說亦然。

尺度或大小也是絕對的。無論是生物或無生物，大小改變時都會被無可否認的界線分隔。儘管人類能透過肉眼和儀器觀察細小的物質微粒和廣袤的宇宙，仍然有無法觸及的世界，這些封閉的世界被限制在狹窄的尺度中。這些尺度如同監牢一般，嚴格限制物件的形式。科幻電影和早期某些昆蟲學家特別喜愛幻想體型與火車相仿的螞蟻和高度與大樓差不多的甲蟲，這些動物的體型加大，力量也成比例增加，能摧毀整個城市。不過，這些狀況其實不可能發生，因為這樣的昆蟲恐怕連抬起觸鬚都有困難，腳也可能被龐大的身軀壓斷。由於昆蟲原本有一定的尺度，如果放大，中空的外骨骼可能爆開。這就是相似性或動態相似性原理。

在作用於任一物件上的各種力當中，有些力受某一因素影響，有些受另一因素影響，這些力的相對值隨尺度而變。木梁的強度隨截面積

● |3-1|

橡樹的形式是基因演化的結果，但物理定律會對基因造成影響。尺寸限制也有助於決定樹冠高度、樹枝分布和樹幹的周長。大多數的形式都是許多因素共同決定的結果。

● |3-2|

蚊子長得輕又細長是因為體型不大。如果蚊子的體型是現在的兩、三倍，形體一定會變重許多。如此一來，蚊子的腳會變得短一點，飛行的方式也必須改變。

● 3-1

● 3-2

大自然成功地運用外骨骼創造體型較小的生物。昆蟲的結構體通常像螞蟻和甲蟲一樣位於體外，外骨骼是半剛性的中空容器，用來容納柔軟的組織。外骨骼對體型大小不超過螃蟹的生物相當有用。大型海龜的殼必須十分厚重，對烏龜造成很大的負擔，超過實用的範圍。即使對螃蟹和龍蝦而言，龐大的外殼很容易破損，因而造成危險。螃蟹的螯分成數段，以增加強度和保有彈性。中空形式在尺寸放大時會變得異常脆弱（參見內文）。小的罐頭很堅固，等比例放大的金屬垃圾桶就容易撞凹。大自然讓體型較大的生物擁有內骨骼，以便配置重量。體型較大的動物身上唯一的中空形式是頭骨，例如圖中的羊頭骨。

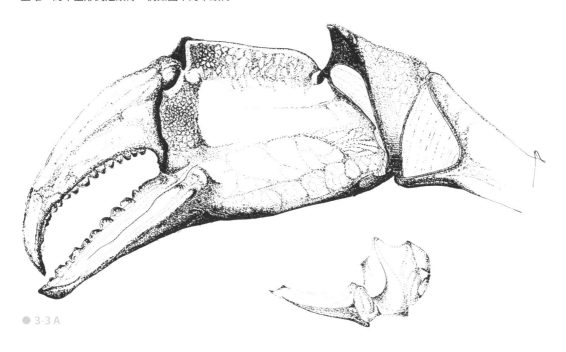

● 3-3 A

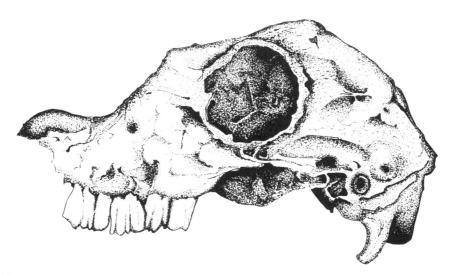

● 3-3 B

我們可能沒有注意到，尺寸不同的相似物體的比例往往大相逕庭。右圖是完全依照比例尺繪製的三種樹木，看起來比例正確。左圖則是依照各自比例將三棵樹繪製成相同大小。最左邊的紅杉看起來笨拙又矮胖，挪威雲杉看起來很單薄，只有中間的美國大松樹看起來最自然。

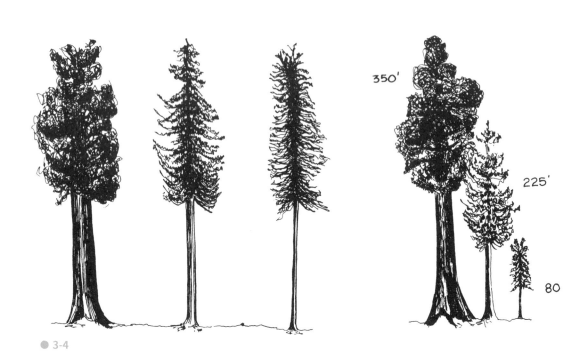

● 3-4

大小而變，截面積隨線性尺寸的平方而變，整支木梁的重量隨線性尺寸的立方而變。換句話說，重量與尺寸並非等比例放大，這就是所謂的動態相似性定律。

小鵝卵石掉在石造地板上，只會在表面造成輕微刮傷，即使從很高的地方落下亦然。如果要讓大石塊裂開，只要從石塊直徑數倍的高度落下就夠了。花崗石堆底下的地面只要稍有晃動，石堆就會崩塌。用拇指和手指水平拿著牙籤兩端，牙籤不會有明顯的凹陷，但如果由兩端支撐長 100 英尺且比例相同的木材，木材會彎曲甚至斷裂。

在小溪上方放一小段樹幹，就可當成步道橋，而如果要在寬 1/4 英里的河流上架橋，必

須仔細考量跨越兩岸的形式和結構，放一塊巨大的樹幹顯然難以達到目的。其他材料同樣會發生這種現象，如果把尺寸和紅杉樹一樣巨大的鋼製縫衣針插在巨大的針墊上，它會像重量相等的蠟一樣癱軟下垂。相較之下，紅木因為重量較輕，尺寸也符合其比例，所以不會有這樣的問題。

極大和動態相似性定律

發現動態相似性定律的伽利略認為，動態相似性定律主導地球上所有物體的形式。由於伽利略是機械專家又熱中求知，他經常到威尼斯的兵工廠和造船廠觀察規模龐大的造船作業。

自古以來，人類一向對建造雄偉的建築饒富興趣。有些建築的建造目的是追求永垂不朽，例如金字塔，有些是為了紀念、致敬、懺悔、防衛。許多群體夢想建造高塔一步登天，以便上達天聽，巴別塔就是為了這個目的而建造。沒有人知道它有多高，或者是否真有此塔，但是根據傳說，這座塔從未完成，因為天界對它可能會引來入侵存有疑慮，所以使建造者開始說各種奇怪的語言。

到了近代，建築師萊特（Frank Lloyd Wright）設計了1英里高的大樓。雕塑家、建築師暨社會哲學家索萊里（Paolo Soleri）設計了許多龐大的結構，讓單一的獨立大樓能容納整個城市、工廠、機場以及數百萬人。

不論是出自私心或崇高的目的，這種規模的結構一開始就注定跛腳的命運，因為尺寸越大，強度越低。龐大的尺寸並非不可能，而且能直上雲霄，只不過需要額外的支撐和補強，還有比例上更大的質量，現實上根本不可行。

● 3-5

本圖取自伽利略的作品。他畫這幅插圖的目的是解說尺寸變化時必須做的更動。下方是正常比例的動物骨骼，上方是長度變為三倍，周長隨之調整，以便維持等比例強度的骨頭。由圖中可知，當長度（尺寸）增加時，厚度和質量一定大上許多。

● 3-6

他寫道：「我很困惑，甚至對於無法解釋我不理解的事物感到沮喪，但我的直覺又告訴我那是對的……為什麼他們讓大船下水時，使用的支撐桿、台架和支架都比小船下水時比例上來得大很多？」

造船廠的老工匠告訴他，這麼做是必要的，「要避免大船因為自己的重量散開，而小船就沒有這種困擾」。

經過調查與實地示範，伽利略做出結論：「以相同材料和比例打造的大小機器，即使每個地方看起來都一樣……大機器不如小機器堅固，也較難以承受激烈處置，機器越大越脆弱。」

伽利略了解到動態相似性定律同樣適用於自然界。他寫道：「……大自然也無法產出尺寸超乎尋常的樹木，因為樹枝會被本身的重量壓垮，因此不可能讓人、馬或其他動物在高度大幅增加時仍然以原有的骨骼結構支撐身體及進行日常動作……為了簡要說明，我畫出了長度變為三倍的骨骼，對於這種體型較大的動物而言，如果牠的機能要與體型較小的動物的骨架一樣的話，那麼所需骨骼的厚度就要比三倍大很多。」

顯而易見地，如果有人希望巨人的四肢與一般人的比例相同……他必須接受巨人的身體強度將不如中等身材的人，否則「看起來會很畸形」。反之亦然，如果尺寸縮小，身體強度將大幅增加。伽利略做出結論：「因此，一隻小狗可以背負兩、三隻體型和牠差不多的狗，但是我相信馬無法背負另一匹馬。」

雖然萬物的形式大小差別極大，組成分子的大小卻大致相同。時鐘發條和手錶的金屬分子，與鋼橋或辦公大樓的鋼鐵分子大小幾乎相同。

大與小的生命模式

　　生物的體型大小由活動、組成物質、結構和形式所決定。莓果、梅子、櫻桃和檸檬掛在樹上顯得輕盈，蘋果和橘子對樹木結構就有點負擔，而葡萄柚會使樹枝下垂。瓜類長在地上。如果要讓南瓜成熟時仍穩固地掛在莖上，莖則需要超乎尋常的粗。

　　尺寸由小變大時，強度變低，形式改變，但是材料仍然相同。這裡必須指出一個顯而易見卻十分有趣的觀察結果，就是構成大物件和小物件的材料完全相同。乍看之下，大物件的組成粒子比小物件來得大似乎合乎邏輯。因此，高山的花崗岩面應該是由和網球一樣大的粒子組成，而打造巨無霸客機的金屬原子則和針頭一樣大，紅杉樹與鯨魚的細胞大小應該跟跳蚤和毛茛不同。但其實並非如此，河馬的細胞和單細胞生物的大小沒什麼差別。鋼橋的鋼梁跟最小的錶內的發條彈簧是由同樣大小的粒子組成。宇宙中的巨大天體也只是數量更多的相同粒子群聚而成。[18]

　　儘管構成形式的物質不隨尺寸改變，形式本身卻會隨尺寸而大幅改變。這樣的變化源自不同尺寸等級產生的各種影響。非常小的物體不受重力影響，影響單細胞微生物外形的力量與影響大型多細胞動物的力量迥異。分子活動可能影響極小的微生物，位於生物界邊緣的微小細菌幾乎不受重力影響，反而經常受雜亂分子撞擊影響，這種現象稱為布朗運動（Brownian

● 3-7

這些微小形式完全不受重力影響，但必須遵循其他自然法則。

● 3-8 A

● 3-8 B

跳蚤的跳躍高度為體長的 200 倍；蚱蜢跳躍距離為體長的 75 倍；青蛙 15 倍；兔子 7 倍；狗 5 倍；人類大約為 2 倍；馬通常只有 1 倍；河馬只有體長的 ½。儘管蚱蜢（如上所示）擁有優異的跳躍機制，但是身體尺寸差異的影響大於其他因素。

● 3-9 A　　　　　　　　　● 3-9 B

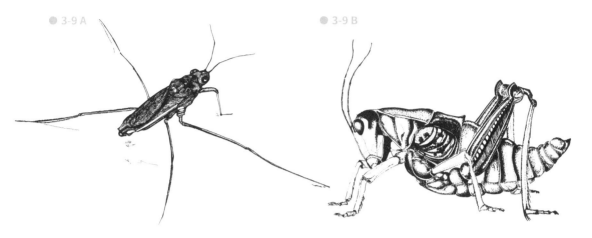

motion）。由於這些微生物非常小，它們所存在的介質中的分子運動將使它們四處移動。

　　微生物通常生長於有水的環境，介質黏性會影響這些有機體的成長。單細胞生物必須在水滴中移動，水滴對它而言相當稠密，甚至跟細胞內的黏性差不多。微生物生活的水中只要有少許熱變化或蒸發都會掀起波濤，對微生物造成很大衝擊。在如此微小的尺寸下，些許電荷和化學反應都足以影響微生物的活動和形式。

　　微生物的發展幾乎完全不受重力影響，所以可以生長成不可能出現在大型動物身上的形式。單細胞喇叭蟲長得像龍捲風，觸地後發散成漏斗狀的樣子。鐘形蟲像是把手很長的杯子。有些生物長得像精巧的玻璃頭盔和針墊。它們在短暫的生命中不分上下左右，不斷滾動碰撞。如果它們的體型跟人一樣大，不可能出現這樣的形式。[19]

　　跳蚤的跳躍高度為體長的 200 倍，但是如果有一隻腳插入水中就會動彈不得。以跳蚤的尺寸而言，液體的表面張力不容忽視。對於豉蟲和水黽等昆蟲來說，表面張力是生存方式的根本。這類微小生物完全依賴池塘或河流類似薄膜的表面。表面張力使水等液體表面形成緊緊收縮的「表皮」，這層「表皮」為許多昆蟲提供滑溜卻堅實的落腳處。如果昆蟲的腳或身體刺穿「表皮」，牠們的腳或身體會被緊緊包住，使牠們難以脫身。小昆蟲如果被困在水滴裡，必須等水蒸發才能脫困。

　　重力會將大型動物向下拉，因此「上」和「下」是有關聯性的。尺寸加大時，生物的形式更容易受重力影響，結構變得很重要。螞蟻

小動物的四肢通常與身體垂直接合。牠們的腳直接從軀幹向外延伸，使身體懸空，這種方式使動物行動敏捷。雖然小型爬蟲類行動迅速，但腳與身體垂直接合的大型爬蟲類，如圖中所示的鬣蜥等，行動緩慢笨拙。體型大小相仿但腳位於重心下方的動物比較敏捷，例如狗或馬。

和瓢蟲的外殼為中空，以張力骨幹支撐。管狀且分節的腳從身體水平伸出，再接觸地面。牠們的身體懸空，由兩側的腳支撐，困難卻靈巧地形成具高度行動能力的結構。

但尺寸加大時，這種中空結構就難以應付了。與尺寸越大、強度越弱的中空容器相較，由內部支撐的骨骼結構更能應付增長的尺寸。腳隨著重力往下拉而長在更接近重心下方。貓或狗的後腿會彎折以便快速移動，不過彎折不會超過動物骨架的輪廓，關節也不會跟身體垂直，而是緊靠著在旁邊。鱷魚等大型爬蟲類因為體型太大，使垂直於身體的腿無法負擔，所以只能在地上爬行。更大型的動物擁有筆直的腿，用以負擔越來越大的重量。最極端的例子是河馬和大象，牠們的腿如同柱子一樣，在四個角支撐龐大的身體重量。

選擇留在水中或回到水中生活的動物，可藉由吸收與分散水的性質來緩解結構問題。想想

海星的形式，試著想像牠脫離海洋環境保護，生活在陸上而不是大海裡，會是什麼狀況。

魚的骨架和骨骼細小且有彈性，以便吸收水的重量，並適應魚的波浪狀游動；魚骨不是為了應付單方向拉扯的重力而生。鯨魚的構造不足以讓牠在陸上生存。牠之所以體型如此龐大，是因為水的浮力。

大象的體型在陸地動物中十分巨大。牠們的腳粗壯，位於身體下方，機能類似壓力柱；頸部又短又重，用以支撐龐大的頭部。為了與大象比較，我們來看看行走生物體型的另一個極端——長腳蜘蛛，如果大象縮小到與長腳蜘蛛體型相同，從一端看過去，我們會看到兩個圓形的形式，其中之一由身體下方的腳支撐，腳的重量跟身體相差無幾；另一個懸在半空中，下方沒有支撐。長腳蜘蛛的腳從側面長出並向下接觸地面，藉以支撐身體。紡錘狀的小腿又細又長，隨時處於張力狀態。然而，長腳蜘蛛

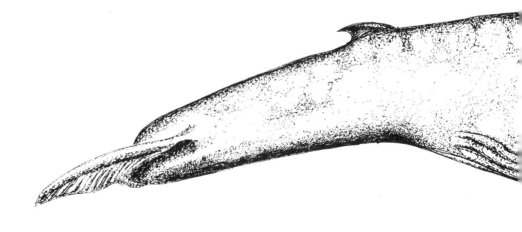

● 3-11

鯨魚的身體結構使牠無法在陸上生存。儘管鯨魚的骨架龐大,仍不足以支撐數噸重的身體讓牠在陸上行動,鯨魚運動必須依靠海洋的浮力。根據動態相似性定律(參見內文),鯨魚在保溫上占有優勢。鯨魚的身體龐大,散熱比例低於小型水生哺乳動物。就身體比例來說,鯨魚在大海裡移動比海裡的小型動物輕鬆得多。

生物因應可見光而發展出眼睛,眼睛在各種生物上的大小變化卻遠小於體型的差異。鯨魚眼睛大約為鯨魚體型的0.3%,人類的眼睛大約為 2%,蚊子大約為 $\frac{1}{8}$。

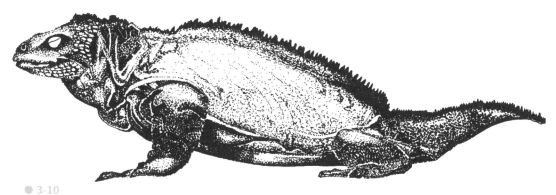

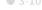 3-10

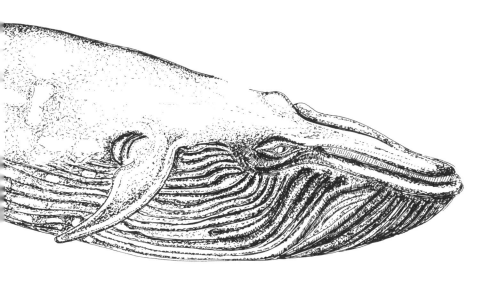

尺寸

某些古代巨型陸地生物，例如身高達 40 英尺、身體笨重的腕龍等，可能長時間泡在水裡，以減輕重力對身體器官和肌肉產生的壓力。水可以讓牠們舒服一些。

必須維持目前的體型才能敏捷行動，即使尺寸僅增加到現在的四倍，其形式也會出現問題。

這種作用力與影響程度間的關係可用比例尺上的光點來說明。尺寸加大或縮小時，光點的亮度會隨著下一個光點的影響程度提高，逐漸變亮或逐漸變暗。分子運動對馬的影響程度就像重力對細菌一般微不足道。

功和運動：尺寸的優點和缺點

尺寸不僅決定形式，也呈現整個生命型態。大型動物的耗氧量大多不高，所需要的能量和食物也較少。牠們行動緩慢、翅膀拍擊和動作速度慢、聲音較低、心跳比較慢，壽命比小型動物來得長。以體型而言，小型動物大多必須消耗大量食物、心跳速率快、行走速度快、翅膀拍擊得快，而且行動迅速；牠們消耗的氧以體型比例而言較多，需要較高能量的食物，聲音比較尖銳，壽命也比較短。

小小的躍尾蟲劇烈地扭動身體，小蜘蛛在遮蔽物之間彈跳，小鳥和花栗鼠以一連串彈跳在地面上移動。貓和狐狸的動作迅速又較流暢。老虎能高速奔跑，不過需要花點時間加速。馬、斑馬和麋鹿的動作極為優雅。公牛則非常安靜，而雷龍更是接近遲鈍。

「生命速率」指的是生命消耗的速度。小型動物出生、成熟、進食、繁衍、行動以及步向死亡的時間，大多比大型動物短上許多，不過我們或許不應該只討論體型大小。的確，大型動物的壽命或許是小型動物的 200 倍，但是小型生物在不到一分鐘內生命的耗損和價值，不應該和河馬等大型動物所能夠花費在非洲曬太陽的時間互相比較。

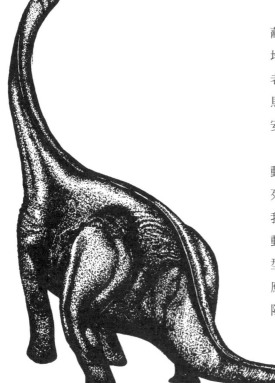

● 3-12

● |3-13 A, B, C|

黃鱸魚等魚類的骨架結構是在不承受重力下發揮作用。牠們的骨架以多方向性方式支撐魚類活動。陸上動物的身體結構可承受單一方向的持續拉扯，因此必須具備可吸收重量的結構。水母不僅無法離水生活，甚至一離開水就會萎縮。

● 3-13 A

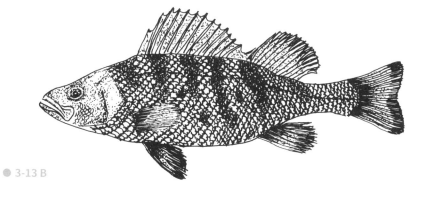

● 3-13 B

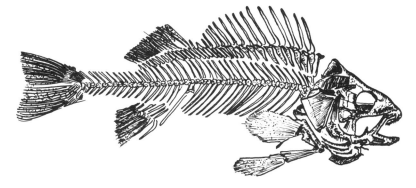

● 3-13 C

鼩鼱和蝙蝠是最小的哺乳類動物。鼩鼱的體長不到 2 英寸,重約 1 盎司。比鼩鼱還小的溫血動物不太可能存在,
因為維持體溫需要大量食物。從相似性定律(參見內文)可知,就比例而言,鼩鼱等小型哺乳動物散失的熱較多。

● 3-14

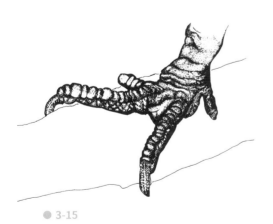

● 3-15

達西・湯普森(D'Arcy Thompson)曾寫道:「一個人每天攝取的食物大約為體重的十五分之一,但是老鼠一天要吃掉與體重相當的食物……」,「比老鼠小很多的溫血動物不可能存在;牠不可能取得與消化足以維持體溫的食物,所以哺乳類或鳥類的體型不可能和最小的青蛙或魚一樣小。當北冰洋之類的環境或海水對流等因素加速體溫喪失時,小體型的缺點更加明顯。北方只有大型鳥類可以生存……海裡也沒有小型哺乳動物。」[20]

和大型動物相比,小動物只要花少許力氣就能迅速移動,但牠們需要更強的適應能力才能停留在同一個地方。蒼蠅的腳如果像大象一樣遲鈍又平滑,碰到很小的風就會被吹得東倒西歪。老鼠的腳如果跟人類一樣,將很難用爪子抓住地面,取得足夠的摩擦力,以便拔腿狂奔。生物體型逐漸變大時,將越來越不需要握持機制,例如小型動物的鉤子和吸盤、中型動物的手和爪子以及大型動物的蹄等。大象的足部是扁平的,因為牠只需要重力就能站穩。

儘管飛行生物和步行生物兩者間有部分重疊,但飛行生物族群較步行生物來得小。在飛行生物中,體型較大者同樣比較吃虧。鳥類可做的功隨可用肌肉大小改變,亦即隨鳥的體型而變。必須做的功隨質量和距離改變,鳥的體型越大,負擔越重。鳥的體型每增加一倍(例如從知更鳥變成海鷗),飛行困難度將提高 1 ～ 1.4 倍。如果比較體型相差二十五倍的鴕鳥和麻雀,鴕鳥飛行的困難度會是麻雀的五倍,

小動物需要爪子、鉤子、吸盤或螯等握持機制讓牠們固定不動。大象等體型較大的動物只需要靠重量產生的摩擦力，就足以靜止不動。

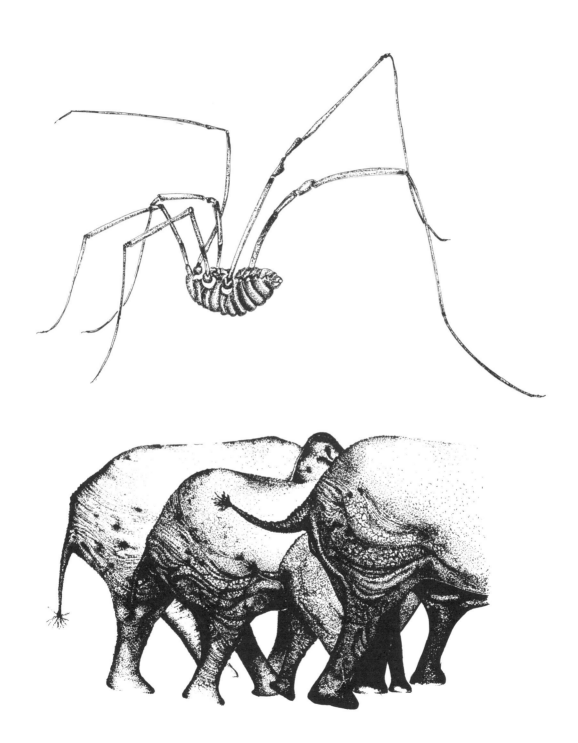

大型鳥類通常需要輔助才能起飛，例如海鷗用腳跳起。有些鳥類必須從高處跳下、以翅膀拍打地面或水面，才能飛到空中。大型鳥類沒有小型鳥類那麼會飛。飛行昆蟲仍然比較擅長飛行。

● 3-16

所以鴕鳥無法藉由拍擊翅膀飛行。

因此，大型鳥類必須借助滑翔讓肌肉休息。體型越大，滑翔時間必須越久。小型鳥類能俯衝、盤旋，甚至垂直起飛；大型鳥類需要助跑或跳躍等輔助方式才能飛起來。飛行昆蟲更加擅長飛行，牠們能高速振動翅膀停留在空中，身體完全不動。希臘神話的伊卡洛斯（Icarus）如果擁有足以讓他壯碩的人類身體飛起來的翅膀，則胸肌將占他體重的一半以上。胸肌是鳥類的主要飛行肌肉，重量大約僅有人體重量的 $\frac{1}{85}$。

人造的建物和尺寸

尺寸對人類的影響有好有壞。大型辦公大樓在比例上需要更多的容積，但是暴露的表面也更少，所以可達到更佳的溫度控制和能源效率。依據動態相似性定律，超大型油輪比小船

由於鳥類和昆蟲的翅膀拍擊機制，所以體型有其上限，超過上限就無法飛行。這是因為揮動翅膀需要的肌肉量相當大，使鳥的體重隨之增加，體重增加後需要更多肌肉，肌肉又妨礙飛行，如此不斷循環。恐鳥已經超過這個上限，因此再也無法飛行，而且失去了飛行機制。相反地，昆蟲擁有體型小的優勢，所以善於飛行。

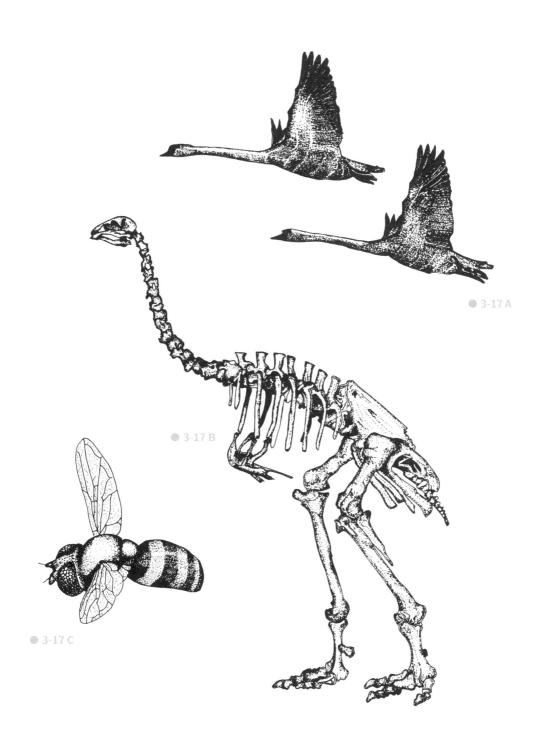

● 3-17 A

● 3-17 B

● 3-17 C

來得有效率；體積或乘載量可增加到八倍，但船身面積僅增加為四倍。船身表面增加較少，代表船身與水之間的摩擦較小，因此效率較高。另一方面，標準造船方法對超大型油輪比較不利，因為超大型油輪只要遭遇稍微惡劣的環境就很容易解體。如同四百年前伽利略發現的定律一樣，建造大船必須採用更堅固的建構方式。

在重力的影響下，材料和結構成為大尺度的限制因素。除非我們能合成出基底分子較大的新型材料，並且發現新的建築方法，否則在地球表面很難看到巨大的建築，在水底或許有機會。要擁有大尺寸物件的優點但排除其缺點，在外太空或許可能實現，因為在外太空體積變大、表面積減少，代表材料需求量少，而且在外太空設計結構時不需考慮重力。就像微生物一樣，太空物件的形式比受限於重力的生物和結構自由得多。

4. 機能的形式

形隨機能但永遠追趕不上

　　生物學家認為所有型態都具有適應性，意即隨著世代傳承，物種將改變其形式，以適應氣候、地域、活動、攝食、爭鬥、求偶以及構成環境與生物在此環境中的生存方式的無數情況——也就是它的機能。藝術家、設計師和建築師的說法則是形隨機能，亦即物件的形式應該符合其機能需求。

　　這兩種說法對自然和人為環境而言的意義大致相同，但兩者都讓我們相信世界上或許有最終結果，也就是說實際上過程本身就是結果，而這個過程的目標，就是形式因演化而不斷改變，永遠追求最完美的形式。[21]

　　完整的機能是否存在？如果答案是肯定的，何種形式能夠達成這個目的？我們來舉個例子：有位園藝愛好者在小菜園裡翻土，在持續翻土的過程中想到，她手上的小鏟子用了很久，已經嚴重磨損，前端變得參差不齊，木質把手也裂開了。鏽蝕、風吹日曬、長期使用加上髒污，使鏟子越來越不堪使用。她邊工作邊想，她要重新做一把完全適合需求的鏟子。她回想發現這把鏟子並非真正合乎需求。她的手上滿是老繭，左大拇指的內側在工作兩小時後就會起水泡，鏟子的把手太粗太短，鏟面角度不對，整把鏟子太重，表面容易沾黏泥巴，整個設計實在相當差勁。

　　在她使用舊鏟子時，一把新鏟子在心中逐漸成形。她沒有想過要用什麼材料來做，也沒有考慮過結構。她的腦海中只有解決個別問題的細節，由此匯集成一把全新的鏟子。最後出現在她心中的形式不同於以往所見的任何物件。這把新鏟子能以單手或雙手操作，把手既細長又輕，不論放在什麼位置，永遠十分就手，因為把手表面的材質柔軟但內部堅硬。對把手施加壓力時，把手會稍微變形，以便提供額外的彈力。

　　把手末端設計獨特，所以手腕不用彎曲就能握得牢靠。更神奇的是鏟子的能力，它不必借助任何機械裝置就可改變長度，以適應挖土深度。把手的另一端是個勺子，正面有曲線但背面平整，而且薄又堅固。它能不費力氣地鏟開

「形隨機能」往往被視為有最終結果的設計方法，但定義上它是不斷進步的過程，永遠不會達到確定的結果。出現於 17 世紀的這台顯微鏡是當時的極致工藝，為形式與機能的里程碑。底座、拇指調整、顯微鏡筒、接目鏡的形式設計，都是為了發揮顯微鏡的機能。兩百年後，具備相機連接的顯微鏡代表另一階段的成就，但兩者的差異在於尖端技術成就：可動與可微調的平台、光學機構的精進、多重透鏡，以及能在底片上記錄影像的相機附件等。這兩種顯微鏡都代表了過去的技術成就。而從光學跳到電子放大的技術成就更大，卻只花了二十年。目前顯微鏡的機能大致上沒什麼不同，用以發揮機能的形式卻改變很大。無庸置疑，現在我們看到的顯微鏡外形，和未來為了滿足新需求而打造的形式相比，應該會讓人覺得簡陋。

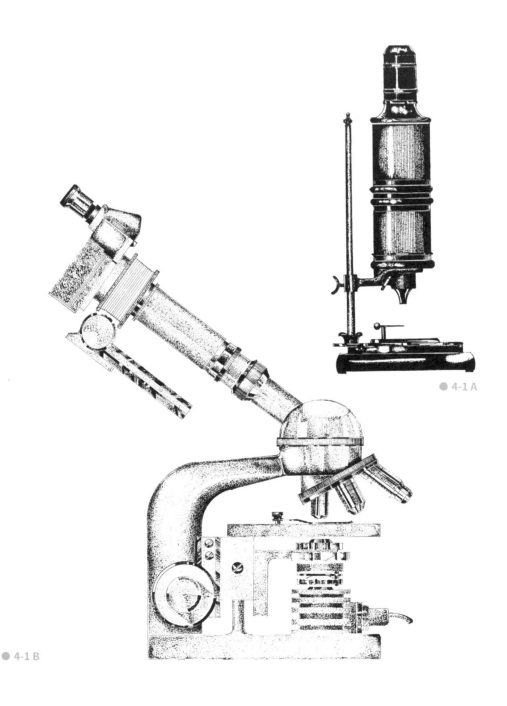

● 4-1 A

● 4-1 B

根部和黏土，抽出時不會沾黏泥土。儘管體積不大，承重量卻很大。使用多年之後，這把新鏟子會變得更加銳利強韌。此外，新鏟子的外形引人注目，這位園藝愛好者用過以後，還會想把它掛在牆上當作裝飾品。如果掛在花園牆上承受風吹日曬二十五年，綠鏽將使它變得更加美觀，卻不會減損絲毫機能。當她在小菜園裡挖起最後一鏟泥土之後，這位園藝愛好者突然發現，鏟子的形式可以順應機能，但永遠不可能趕上機能需求。

實用形式是否可能達成完全順應其機能的目標？答案當然是否定的，不過同樣確定的是，它必須盡可能嘗試。金屬已鏽蝕且木作已裂開的小鏟子或許會換成差別不大的新鏟子，因為改變調適的過程總是十分緩慢。這種鏟子已可滿足要求不高的使用者，但是距離理想程度依然遙遠。即使假設透過某些尚未發現的結構和力學原理，可以設計出園藝愛好者的理想鏟子，且使用未知的合成材料製作，形式仍然大有問題。每個人心目中理想的鏟子都不一樣。使用者的醫師希望它能促使使用某些肌肉以減輕某些動作的負擔，花園和參觀花園的人希望鏟子發揮最大功效，賣鏟子的商店老闆希望存放方便不占空間，送貨員希望鏟子又輕又小，製造商則希望獲得最大利潤。最重要的是，園藝愛好者本身的想法可能隨時日漸長而改變。

市場中的選擇過程

我們通常試圖花最小的力氣完成工作，同時達到最佳效果，這是一切事物獲取經濟性的共同發展方向。適應性的因應方式是捨棄效益最差的部分（在節能、形式和材料方面），改成效益較佳的設計。適應型態學是如何影響市場的？[22]

一位木匠有四把鐵鎚可供選擇，最大的鐵鎚用來製作木造骨架，兩把中型鐵鎚用於板材和薄板，最小的一把用來製作櫥櫃。四把鐵鎚原本都能滿足工作需求，但現在木匠的工作模式有了改變。他越來越少製作粗重的骨架，因為較輕的木梁容易組裝也比較便宜，而且大型橫梁經常以鋼索取代鋼釘來用螺栓固定，所以最大的鐵鎚只好束之高閣。此外，木匠比較少做廚房和浴室的櫥櫃，因為現在這類櫥櫃大多由工廠生產，只需要簡單安裝，所以能做細工的鐵鎚同樣派不上用場。

而在兩把中型尺寸的鐵鎚中，木匠偏好其中一把，因為它感覺上比較平衡，起釘爪有彎角方便拔起釘子，把手握起來也比較舒適。當這兩把鐵鎚都磨損到不堪使用時，木匠會找一把比較接近喜好的鐵鎚來代替。假設其他人的狀況與這位木匠相仿，五金行就會持續訂購材質和種類比較受歡迎的鐵鎚。這個趨勢如果發展下去，製造商會減少甚至停止生產其他類型的鐵鎚，因此適應過程在系統中產生過濾作用。其中有兩把鐵鎚因為過於特殊又無法改變用途

多年來，這把活動扳手是市面上唯一的產品。機能更多、角度更適當、更好用的新型扳手出現時（參見圖 4-4），
舊款的訂單越來越少，製造廠商不再生產，最後從市場上消失。舊款如果能夠改良，與新款競爭，或許能夠存活。
然而，使舊款扳手淘汰的主要因素，正是這個選擇過程。

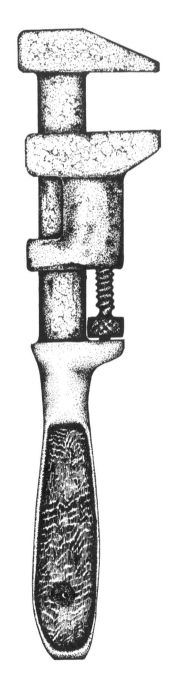

● 4-2

而被剔除，最後逐漸走向消失。特殊化不是阻
礙，在有需求時就是優勢。高度特殊化往往能
在狀況維持穩定時，享有不需競爭的舒適生態
區位。沒有特殊化的產品就必須面臨競爭，如
同例子中的兩把中型鐵鎚。這兩把鐵鎚中有一
把的形式較不便於使用，意味著木匠必須耗費
更多心力，所以被剔除在外。成功留下來的鐵
鎚必須面臨新鐵鎚的競爭，而新鐵鎚之所以出
現，是因為設計者和製造商相信它有優於舊鐵
槌之處。優越之處可能不僅是形式，也有可能
是經濟價值、包裝、廣告或經銷，因此最適者
往往能夠存活。最無法適應的產品不是消失就
是改頭換面，修改之後再度上陣。

我們通常可以接受周遭環境中的自然物和人
造物都能完成任務，不過事實上，這個適應過
程不斷在進行，意即就定義而言尚未達到最佳
結果。所有木匠的鐵鎚或多或少可算成功，但
也有許多缺點，使它們效率不佳、經濟價值不
足，因此某種程度來說可算是失敗。

專門化：高度適應的形式

當手工從業人員成為專家，而且技術純熟
時，通常會要求工具的形式細微調整。藝術家
都有愛用的畫筆或調色刀，技工有一組專用扳
手，泥水匠有專屬鏝刀，裁縫有一把最好用的
剪刀，外科醫生也會找出一把形式最佳、最能
滿足各種需求的器械。最好的工具和普通工具
間的差別有時十分細微，但在使用者心目中的

19 世紀晚期的純熟工匠要求工具絕對完美，不僅工具本身的材質和作工要講究，還必須有許多種可供選擇。這七把鑿子只是櫥櫃工匠的平頭鑿子的一部分。另外還有許多種圓頭鑿子以及各種數不清的工具，包括刨刀、鋸子、鐵鎚、螺旋鑽，以及許多現在已經說不出名字的工具。

差異往往大於實際區別。

美國經濟學家薩斯曼（R. A. Salsman）提出 19 世紀早期歐洲的例子，說明為何需要改良工具。「不同地區的技工不僅需要不同的工具，而且對工具製造商而言不知是幸或不幸，不同地區間往往存在奇怪的不一致性。舉例來說，比利時列日地區使用的桶工斧和英國馬車製造工匠所用的斧頭形狀完全一樣。儘管一般桶工斧在歐洲其他地方尋常可見，但英國的馬車或車輪製造工匠完全不想使用桶工斧修整輪輻或楔子。」

19 世紀後半邁入 20 世紀時，手工藝的發展達到高峰。薩斯曼寫道：「鄉村工匠承襲技藝傳統，擁有開發優良設計的才能。這個時期的技藝和設計水準都很高。不論到哪裡，都很難找到作工糟糕的推車或犁，打造得很差的耙子，或者粗劣的馬鞍或馬具。」[23]

為了達到這樣的工藝水準，工匠不僅需要完全投入工作，使用的工具也變得極為重要。他們對工具的形式和機能有清晰明確的概念，需要各式各樣的工具來發揮各種需要的機能。薩斯曼曾提到：「威廉杭特父子公司（William Hunt and Son）在 1905 年的型錄當中列出了四十二種不同的鐮刀，可用來設立樹籬、揀選荊豆、砍柴等等。美國貝爾納普郵購公司（Belknap）則是列出四十種不同的伐木斧，

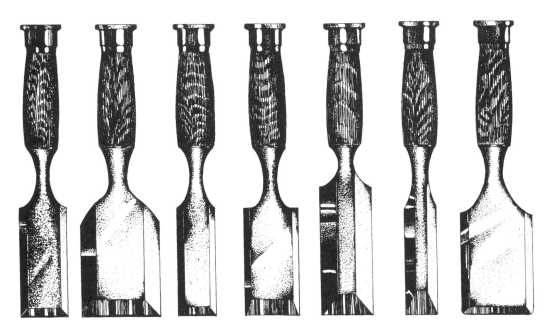

● 4-3

在工匠經濟盛行的高峰，手工具非常專門化。時至今日剛好相反，多用途工具變得更多，一種工具就具有許多機能。活動扳手就是單一工具取代整套扳手組的例子。當然，如此一來會降低工具熟練度。非專用工具通常沒辦法做得很好。

每種伐木斧有超過六個尺寸……1850 年，約克郡一家刨刀製造商單單模型刨刀就有二十九種，每種都有超過五個尺寸……1900 年左右，倫敦一家知名工具商共有二十四種不同的鑿子，每種鑿子又有不同的樣式和尺寸。」

傳統：滿足機能需求的阻礙

同類型工具除了尺寸、樣式和作工如此繁多之外，更有趣的問題是為什麼會有這樣的需求。答案可以分成兩方面。前文提過，工匠重視自己的工作和作品，任何細微改變都有意義，用來執行改變的工具必須是工匠心目中的最佳形式。

第二個因素是傳統，不過實際上，傳統會阻礙形式與機能的協調。當傳統鐵匠逐漸被大型工業重鎮取代，新的大企業必須承襲鐵匠製作的傳統工具形式。傳統鐵匠多遵循這個傳統行業的特殊需求。有些時候，即使是類似物品，往往到了數英里外的另一個山頭便差別極大。

既然有明顯的改良需求，工匠會容許「傳統」這個因素來阻礙工具形式演變得更好就十分奇怪。這其中的矛盾似乎點出「最佳形式」這個概念是很主觀的。每個工匠可能都認為自己用的工具最好，因此工具製造商有時不得不滿足所有工匠的需求。

多功能：通用的形式

上述或許是某種機能擁有諸多形式的例子。現在我們看到的發展卻正好相反，是以同一形式發揮多重機能。多用途工具擁有經濟性、節省空間和可攜性等特質，所以這種概念廣受歡迎。這些多用途工具的使用者通常是非專業工作者，大多只是短時間使用。家具、地毯和機械工具、廚房用具、園藝和露營設備、辦公與商業設備都有各種外形和款式，具備多種用途。對於簡單的非特定工作來說，一個工具就可以取代許多工具，而且效果頗佳。活動扳手可以滿足需求，只要稍微改變形式，就能取代一大組固定扳手。[24]

一般來說，形式越簡單，可執行的非特定工作越多。廚房抽屜裡常可以看到乳酪切割器，它的形式是有一個把手，上面有滾輪和鋼絲切割器。這種工具跟湯匙相比當然複雜得多。乳酪切割器的用途是切乳酪，效果非常好，但它只有這個機能。湯匙的形式比較簡單，用途眾多，可用來攪打、攪拌、進食、量測、處理乾料或液體材料，還能伸進物體內舀東西。形式更簡單的大型餐刀除了執行這些工作之外，還能切、鋸、抹、撬開罐頭、鎖螺絲釘，以及將東西切塊，包括乳酪在內。餐刀執行這些工作的效果大多不如專用工具，不過取捨端看需求而定。

設計理論家派伊（David Pye）曾探討這個概念。他提出一個問題：「一個直徑 $\frac{1}{4}$ 英寸、

乳酪切割器和雞蛋切片器都是高度特殊化的工具，它們非常適於執行單一工作，卻幾乎沒辦法用在其他地方。高度特殊化的工具通常具有複雜的形式。

● |4-6|

這具老柴油引擎在倫敦郊外的抽水站連續運作了八年。雖然它很盡責地發揮作用，但是它只能執行一項工作，就是不停地運轉。它無法用於其他方面。它的形式非常複雜，機能也很特殊化。

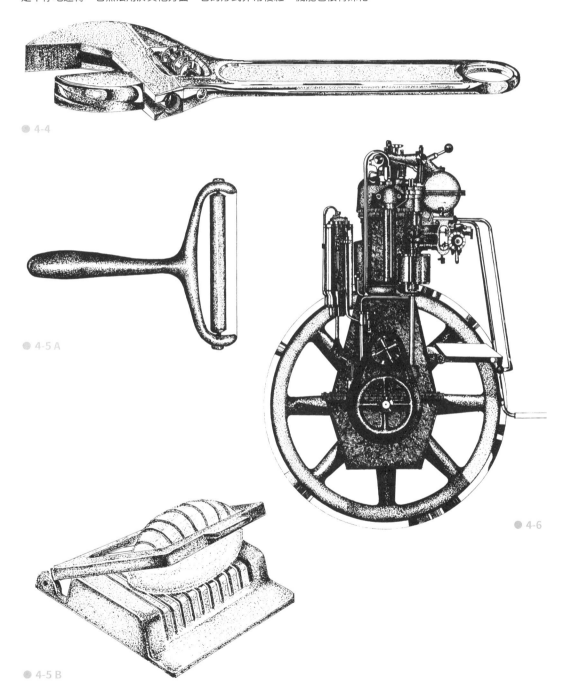

● 4-4

● 4-5 A

● 4-6

● 4-5 B

湯匙的形式簡單，還可以用來執行很多不屬原本設計的工作。中空半球的形式比湯匙更簡單，能做的事情甚至更多。板條加上兩個木架可以視為可調整工具，能夠加以變化，使形式和機能變得更特殊化。

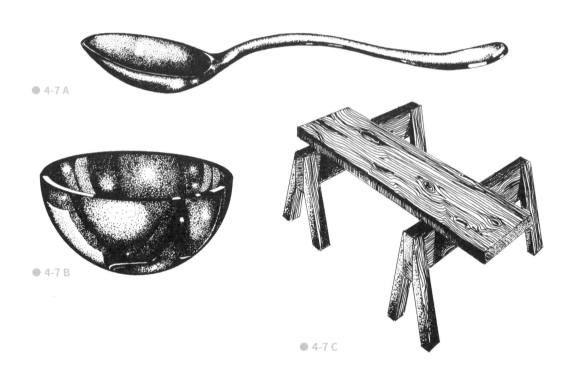

● 4-7 A

● 4-7 B

● 4-7 C

長 4 英寸的圓形鋼條適合用來做什麼？這個形式是為了因應什麼機能？或是應該因應什麼機能？當然，你可以用它來做很多事情，但是幾乎每一項工作都可以用其他工具取代。」[25]

　　長 4 英寸的鋼條代表單一形式，可能擁有多重機能。我們也可找到相反的例子：以許多不同形式構成單一機能，並擁有多重用途。透過彈性皮帶將運動轉移給軸的機能就是個例子。皮帶的直線運動使軸轉動。早在舊石器時代，人類就用動物的筋或皮線綁在彎曲的弓兩端，製作成弓鑽，扭轉弓弦後繞在垂直轉軸上，用以產生旋轉運動。弓來回動作時，垂直軸就會轉動。早期形式的弓鑽用於鑽孔，藉由旋轉摩擦點火。弓鑽演化過程的下一步是車床，此時弓負責轉動兩個水平點之間的工件。

　　在這兩種形式中，旋轉運動是部分連續或不連續。弓朝某個方向前進時帶動物件轉動；弓往回走時，物件會先停止後反向轉動。接著弓消失了，動物的筋被人力、獸力、風力或水力帶動的繩索或皮帶取代，並且可持續轉動。這種形式的機制有兩種用途，其一是將旋轉運動從一處轉移到另一處，其二是減少和增加速度或功率。目前我們仍在使用這種程序，在工業設備中相當常見。[26]

形式與機能可能歷經大幅度改變,但產生機能的程序實質上仍維持不變。圖中以五個步驟說明某個程序歷經多種形式與機能的演化過程。這個程序是以活動的彈性皮帶產生旋轉運動,獵人的弓可能是弓鑽的前身。古代人發現將鬆弛的弓弦纏在軸上來回移動可以產生旋轉動作。更早之前,人類用手掌互搓使軸轉動。弓鑽可用來鑽孔和生火,世界上某些地區至今仍在使用。這個過程後來演化成為比較複雜的版本,如第三幅插圖所示。使用者握著泵鑽的兩端,壓下水平桿,使纏繞的繩索鬆開,帶動軸轉動。動量會將繩索反向纏繞,並使動作周而復始。半球狀物體(通常是葫蘆殼)裝滿石頭當成飛輪。過程雖然只有少許改變,但效果明顯。前面的例子所示為不連續轉動,軸朝某個方向轉動、停止,然後朝另一方向轉動。當彈性皮帶本身成為一個迴圈時,轉動也變成朝同一方向持續轉動。連續轉動的主要目的是將運動從一處轉移到另一處,以及減少或增加速度或功率。這個過程在現代科技中已經成為重要的一部分。

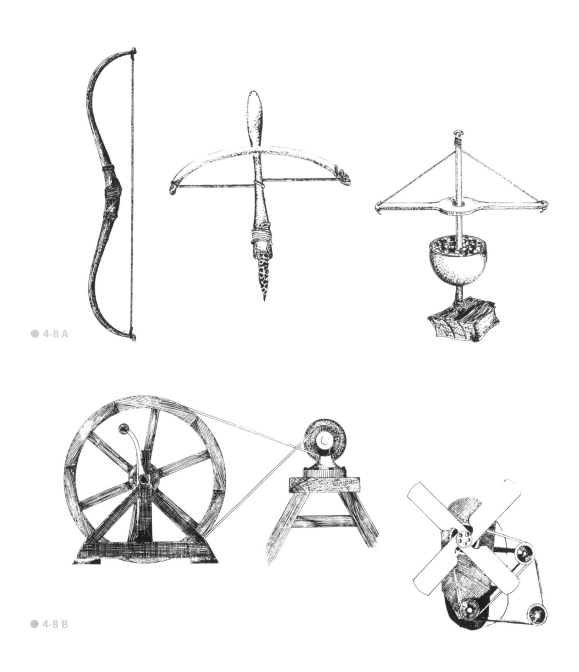

● 4-8 A

● 4-8 B

某些事物具備持久又好看的形式，從問世至今一直沒有改變。這些優雅的形式之所以歷久彌新，是因為它們以最簡單、最直接的方式滿足需求，而且通常節省材料。漏斗不管是用薄金屬板、塑膠或玻璃製作，因為外形呈圓錐狀，可以強化材料強度。此外，它很適合在薄金屬板上布置後滾壓成形的製造流程。漏斗的形式可讓液體從較大的口滑向較小的口，因此可以加速液體通過。最後，漏斗的設計顯而易見，看到漏斗就知道它的用途。

形式、機能和經濟性，
為何某些形式歷久彌新？

環境隨著漫長的時間而不斷變動，許多植物和動物卻一直沒有改變，這些耐久的物種從一開始就成功地適應環境，不需要改變就能繼續保有競爭力。有些人造設計相當成功，在人類社會中歷久彌新。成功的形式都具備共通的因素：經濟性。不論是自然或人造形式，只要具備經濟性，似乎就能維持長久。具經濟性的形式是能花費最少的力氣和能量，使用最少的材料獲得最大效果，並取得最大的回收。因此，

經濟性是關鍵因素。但要接受這個論點，首先必須放棄經濟性只有在必要處才能發揮作用的想法。我們不應認為經濟性設計只能用在缺少某些東西而且沒有更好的替代方案時。經濟性代表效率，有效率的設計能精確地反映其用途，所有要素也能如預期般有效率地運作。

單套結（bowline knot，稱人結）就是這樣的設計。要把一條繩索接在另一條繩索或繩圈上時，有經驗的水手會用單套結，因為他們知道這樣不會鬆脫，必要時則不管綁得多緊都可輕易解開。另一種歷久不變的形式是縫衣針，它大概是目前仍使用的工具中最古老的一種。

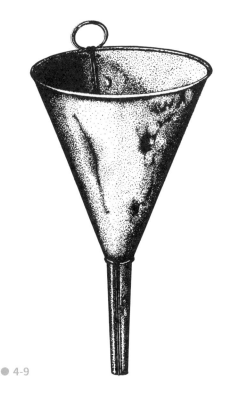

● 4-9

另一種考慮形式與機能的方式是以輸入和輸出來考量。機能會改變事物的狀態，形式則控制變化。一把剪刀可將一張紙或一塊布這類處於連續狀態的物體，變成兩個或更多東西。剪刀帶來分離。量杯剛好相反，它是把東西聚在一起。量杯把不受局限的液體變成已量測和受局限的量。

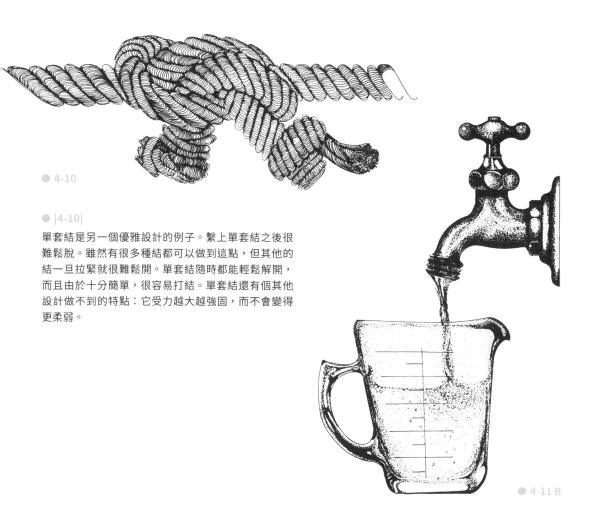

● 4-10

● |4-10|

單套結是另一個優雅設計的例子。繫上單套結之後很難鬆脫。雖然有很多種結都可以做到這點，但其他的結一旦拉緊就很難鬆開。單套結隨時都能輕鬆解開，而且由於十分簡單，很容易打結。單套結還有個其他設計做不到的特點：它受力越大越強固，而不會變得更柔弱。

● 4-11 B

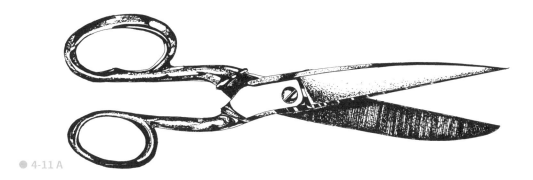

● 4-11 A

機能的形式

滾珠軸承具有轉換機能的外形，因為它協調轉動的軸和固定的表面。

縫衣針數千年來首次改良發生在現代，改良內容是在針眼旁加入對角狹縫，讓線容易對準針眼，省去以往將線穿入針眼洞的麻煩。自行車已經進化到兼顧形式、機能與需求。與其他運輸方式相比，騎腳踏車的效率很高。帆船經過多年演化，從只能順著風跑的笨拙船隻，進化到今日的競賽帆船，甚至在順著某些航向航行時跑得比風還快。

我們周遭可以看到許多這類優雅的形式，其中有些來自其他地區或年代，有些一直被保留在原始文化中，有些則從一種文化傳到另一種文化。它們大多是形式簡單的工具，例如攀岩器具和愛斯基摩骨器；有些堅固又輕盈，例如雨傘或獨木舟；還有一些效率極高，例如帆船、手推車和滑翔機。這些都是清楚明瞭的設計，直截了當、機能明確，而且能以最少成本獲得最大效益。〔27〕

跨機能主義：
滿足某一需求但不利於另一需求
貫機能主義：
整合互相對立的需求

看待機能的方式很多：它有什麼機能？如何運作？如何改變？以及時間和改變如何影響機能？從最簡單的層面來看，機能可以視為改變，讓進來的東西和出去的東西不一樣。火爐的機能是產生熱。輸入是木材、火和氧氣；輸出是熱、灰燼和二氧化碳。輸入螃蟹爪子的是

食物，輸出則是經過處理的小塊食物，最後送進螃蟹嘴裡。

跨機能或貫機能主義是另外兩項考量。鹿角多的麋鹿是與對手戰鬥的機能設計。伸展力量強大的鹿角可恫嚇較弱小的同類，或者將飢餓的狼甩開。但是又大又重的鹿角在樹木稠密的森林中反而會拖累速度，這就是跨機能主義的論點。麋鹿會因為跨機能動作而受害，鹿角可滿足對抗強敵這種狀況的需求，但在另一種狀況下又會妨礙牠在濃密的樹叢中奔跑。

跨機能主義只因應一種需求，忽略了另一種需求。森林中長得最高的樹接收到最多的雨，讓種子飄得最遠，但它可能會被閃電打到，最先在暴風雪中倒下。

貫機能主義的結果剛好相反。它是將動作的兩個或多個系統整合在一起，避免同時出現時可能產生的衝突。交通號誌以圖像方式發揮貫機能作用，和緩地協調交叉路口的車輛，以免發生事故。細胞膜、堡礁、紅樹林溼地和其他類似的交界系統都可調和兩種相反的力，發揮貫機能作用。

機能、時間和變化——
萬物都會經歷以下過程：
平衡：在某段時間內維持不變
動態：必然發生的改變
創造：舊蛻變成新

我們無法單把機能改變視為變化但不考慮時

考慮機能和形式時不能忽略時間的影響,因為時間會影響形式,形式會影響機能。乾癟的橘子和剛從樹上摘下來的時候相比,機能當然不同。

● 4-12

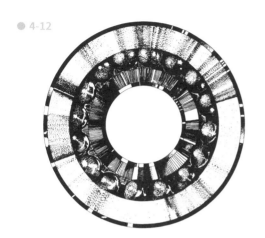

● 4-13

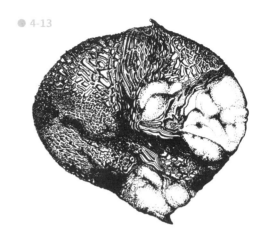

間的影響,因為變化與時間幾乎是同步的。我們怎麼能看著一個物件並質疑其機能,但不考慮該機能隨時間的變化?量子物理學家暨科學思想家玻姆(David Bohm)在《邁向理論生物學》(*Towards a Theoretical Biology*)一書中把事物的秩序分為三類:準平衡(Quasi-equilibrium)、動態(Dynamic)和創造性過程(Creative Process)。他還提到,「一般而言,我們會從接近平衡的狀態開始,讓我們可以了解過程中相對靜態或恆定的特點。接下來我們會對特點命名。」因此,我們可以想像一個成熟的水果從樹上摘下,放在桌子上,並且被稱為蘋果。「……因此我們將這些特點視為穩定的物體或實體。接著,我們發現這些特點會改變和轉換……」於是我們可以想像蘋果雖然沒被吃掉,但會被放到架子上乾枯,最後劣化發霉且變黑。玻姆接著提到,「我們試圖以與基本實體互動的動態過程來解釋相對穩定性。」在我們的範例中,我們沒有吃蘋果,結果蘋果

的分子還是會因為其他消耗的過程而消失。因此,玻姆做出結論:「最後我們仍然會回到創造性過程的解釋,其中沒有基本物件、實體或物質,我們要觀察的東西會以特定次序出現,維持穩定一段時間,然後消失。」[28]

蘋果形式的存在時間相當短暫,很快就會讓人質疑「蘋果的機能是什麼?」,接著又會轉變成全新的形式,最後變成新的物質。

如果說改變是我們的存在中唯一不變的特質,這種說法本身太過簡化。改變的秩序不斷持續變化,新的變化又會產生全新的改變。換言之,改變本身也在不斷變化,整個過程或許長久到讓我們無法察覺。對於只有十六小時生命的昆蟲來說,牽牛花的生命漫長。對人類而言,紅杉木的生命和穩定程度浩瀚長久,但從地質的角度來看,山脈、行星或太陽系又轉瞬即逝。我們如同蘋果一樣,在時間和改變中快速移動,而蘋果腐化的過程對我們而言,又是相對穩定的實體。

5. 世代 ———————————————— 來自過去的影響

最初的工具

尚不懂得製作工具的人類從森林走進原野時，他們的身體和大腦隨之出現變化。在開闊的原野上，人類完全以雙腿移動。他們的腳開始適應行走，雙手閒散地垂掛在身體兩側，可用來抓握和搬運、拿起物品及運用物件。不過原野上的生活危險重重，隨意拿著的石塊開始有了用途。由於人類不會飛行也不擅長戰鬥，石塊成為他們防衛和攻擊的武器。人類找尋岩石、樹枝和骨骼來使用，接著在無意間加以改良，最後有目標地製作工具。[29]

發現、發明和影響的順序 ——
原發突變：經調整的初發現
自由突變：改良新的發現
替代：物質的改變
交叉突變：借用概念

機會、時間和有目標的觀察可能導致變化，因此發現、發明和影響有一定的順序。儘管可

能需要漫長的時間才能有收穫，但隨機的發現只需要簡單的大腦，體認發現的價值則需要一定程度的智力。智力賦予我們評估結果、拋棄無用事物並留下有用事物的能力，原本純屬意外的狀況被有意地重複，這成為運用工具的第一步。

找尋邊緣尖銳的石塊並將之當成切割工具，與刻意敲擊石塊製造尖銳邊緣差別極大。人類起初或許是有目標地篩選工具，選出其中最適用的形狀，後來無意間發現敲擊石塊可以獲得希望的形式。這個過程被刻意重複，稱為「原發突變」。發現確立之後，我們通常會以意外或有意的方式改善機能，進而產生改變，這個過程則稱為「自由突變」。早期農民以分叉的樹枝改良挖掘棒的功能。他們發現如果不修整樹枝，分叉可用來固定腳，有助於將挖掘棒插入土中。

另一種改變方式是替代，其定義是更換材料但概念維持不變，例如以石質尖矛取代木矛；縫衣針的材質由骨骼變成黃銅和青銅，再演變成鋼和鐵的過程，同樣是替代。[30]

史上最初的人造物件，也就是最古老的手製工具，其重要性自然不言而喻。人類發現並使用的尖銳石塊，與人類刻意敲擊後製成工具的石塊差別極大。前者只需要觀察和選擇，後者必須了解選擇方法及具備材料特性的知識，更重要的是手、腦和眼的協調與靈巧程度。

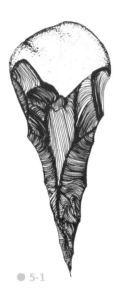

● 5-1

人類運用工具的順序可能是這樣的：起初發現骨骼、樹枝或石塊等物件，不改變其形式而直接使用；接著有目標地將石塊或樹枝改變成需要的形式，當成工具使用；最後則是改良工具。最後的改良步驟至關重要，因為改良通常來自工具使用經驗，而非參照現有形式，例如依據撿拾得來的工具敲擊石塊，製作工具。安裝把手就是個例子，石造工具的邊緣尖銳，握起來不舒服，因此人類用獸皮加以包裹，獸皮成為史上最初的把手。後來短木棍取代獸皮，或許是因為木材比較耐久。人類可能後來無意間發現，裝上較長的木質把手可加強揮動的力量和速度，有把手的斧頭就此誕生。

 ● 5-2

在工具發展過程中,從需求出現到滿足需求的工具問世有時長達兩億年。不過由於可以參照被取代的既有工具,改良速度經常很快。鋤頭的發展過程就是如此。鋤頭的原始形式取自樹枝,後來改良為由兩段木材組成,變成外形類似但重量更輕,而且更易於握持的鋤頭。

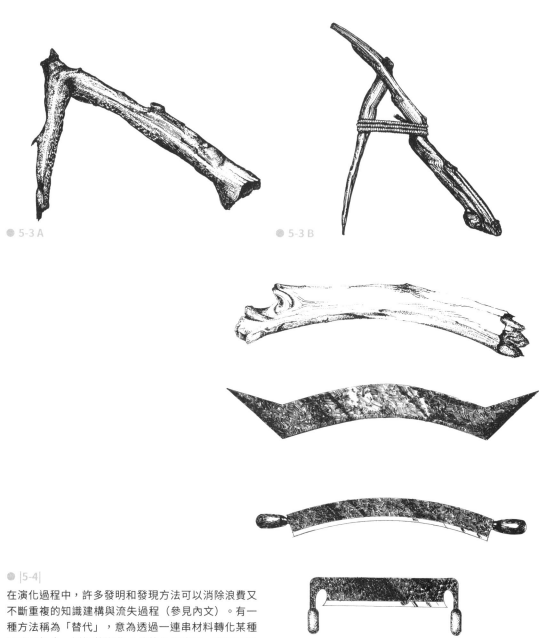

● 5-3 A ● 5-3 B

● |5-4|

在演化過程中,許多發明和發現方法可以消除浪費又不斷重複的知識建構與流失過程(參見內文)。有一種方法稱為「替代」,意為透過一連串材料轉化某種形式和概念,例如將彎曲骨骼的內側磨利,當成原始的雙柄刮刀。這種刮刀在數百年的演變過程中變成青銅、鍛鐵或鋼鐵製,用法完全相同。

● 5-4

交互突變結合多項概念和科技，或是重新運用某些發現。車輪的轉動與船隻擷取風力的帆兩者結合，成為地中海地區國家常見的帆風車。

原發突變和自由突變早期是大多數發展和改良的主要原因，但隨著人類知識逐漸提升，新的基本發現越來越少，交互突變成為主要改變因素，一直延續至今。交互突變是擷取某種人造物件的概念或裝置，運用到另一種人造物件上，例如陶工的拉坏轉輪變成紡車，或是弓鑽變成點火器具等。

獨立發現 vs. 科技擴散

然而，發明和發現的過程一向慢得出奇。數世紀來，即使是最單純的設備也似乎常常不在整個人類社會的想像之中，理由之一可能是人們總是需要一個立即的解決方案。發明最容易直接產生影響：出現需求、產生發現、發明隨後出現並直接加以運用。最早的工具和武器就是以這種方式問世。發明是為了解決當時的困難和因應當時的環境。如果沒有明確的用途，就必須具備更豐富的認識和規畫才能發明。車輪和車軸發明前數千年，人類就開始以圓形樹幹當成滾軸使用。樹幹可直接使用，但車輪需要鋸切、定心、鑽孔、製作車軸、安裝車軸，還有範圍通常相當廣泛的規畫。解決方案並非一蹴可幾。

車輪和所有重大發明一樣，在早期社會中曾被發現許多次，不過人類並未體認到它的重要性。車輪可能曾經出現在某些個別事件中，但仍然被埋沒了數百年之久。自古至今，抽象發明都需要聰穎的頭腦來設想其潛力和可能用途。歷史上一定有許多重要的關鍵發現事件，它們沒有機會被運用和實行便遭遺忘。現在的個人、企業和科學家可能懷有特別的理論和構

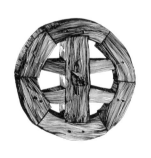

● 5-5

美國的雙面鋸和西方世界的各種鋸子及大多數工具一樣，鋸切動作的方向是推離身體。日本的雙刃鋸則和各種日本鋸子一樣，在拉向身體時鋸切。這兩種方式各有利弊，有趣的是東方和西方的動作恰巧完全相反。要探究這些差異或它們為何延續不變，似乎只能歸因於偶然的發現和承襲下來的專橫傳統。

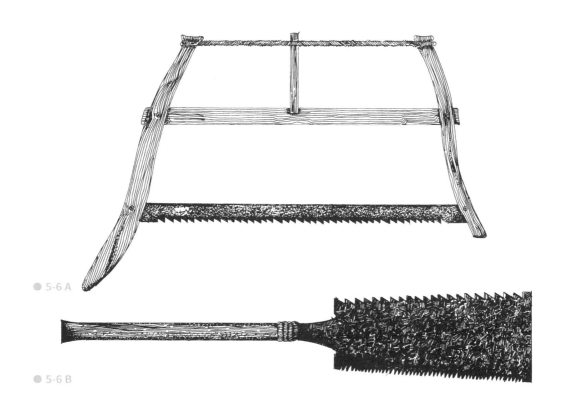

● 5-6 A

● 5-6 B

想，並且覺得這些想法極具發展潛力，卻發現無法加以實際運用。這些想法必須等待十年、甚至上百年，才有機會派上用場。

人類科技常以令人驚奇又難以理解的奇特方式向前發展。在西方社會中，手工具的切削動作大多位於遠離身體的方向，亦即手臂向外伸直推出鋸子時，鋸齒下切，刨刀、鑿刀、刀子和圓鑿也是由肩膀和胸口向外推時切削材料。東方社會則採取相反的方向，通常在把工具拉向身體時切削材料。這些顯著差異之所以存在，似乎只能歸因於偶然。

相反的情況也很常見。遠古時代，類似的創造性發現同時出現在世界各地，彼此間完全沒有接觸。這種情況的由來有待推測，但很容易找出可能的原因。觀察自然界中的科技時，必須考慮許多影響。人類觀察築巢、挖掘、在空中漂浮的昆蟲、彎曲的手臂，以及蟹螯關節等。促進人類深入了解自然的現象多如牛毛，這些只是其中一小部分。如果沒有會飛的昆蟲和鳥類、乳草或楓樹翅果，沒有魚類和鼠海豚，也沒有蜘蛛網當作參考，人類能發明飛機、潛艇和張力橋嗎？或許可以，但應該會多花不少時間。假如自然界中有輪子，人類文明出現輪式車輛的時間無疑將提早許多。

許多人猜測科技知識的起源。它究竟是同時出現在世界各地的多項發明，還是隨人類遷徙而擴散到世界各地？吹箭筒最近引發了激烈討論。東南亞各地，包括印尼、馬來半島，以及南美各地，都發現了吹箭筒。狩獵用的大型吹箭筒一定極為複雜，因為要製作這類吹箭筒，必須將兩片以上的蘆葦、巨竹或竹子拼接起來。這些地區經常使用類似的製作方式。

真正的創造：
產出以往不存在的事物

　　人體本身對工具的使用、尺寸和形式一定有強烈的偏好。世界上有形形色色的聲音用來形容搥打、抓握、切割，以及刮擦、握持、壓碎和切劈、彎曲和接合、穿洞與鑽孔、磨尖、測量以及製作等行動，後來在各大陸和數代科技之間演變成不同的名稱和字眼。人類透過這些行動改變周遭環境的材料，包括某些動作，例如搖擺、扭轉、推拉和壓擠等。

　　手能做出不連續的旋轉動作。人類上臂前端由尺骨和橈骨組成，這兩支骨頭可在關節內略微扭轉交叉，讓手旋轉 180 度。借助來回扭轉動作，我們可用手持工具進行簡單的鑽孔，最初的旋轉工具或許就源於這個動作。

　　手臂、腿、肩膀和背最適合做某些動作。手藝工作大多由手和手臂完成。手負責握持和運用工具及處理材料，手臂和肩膀提供力量。工具的大小和形式取決於人手的尺寸和形狀、手臂的長度和力氣、腿的力量、眼睛的焦點及視覺的方向。由於這些行動定義得清楚明瞭，我們可以推測工具與這些行動一同使用時，也會演變成類似的形式。

　　氣候與植被相仿時，地表上遙遠的角落發展出類似物件的機率將會提高。地質和地理環境提供類似的材料，供人類製作工具及滿足需求。時間上的巧合只能歸因於同時演變的科技發展可能在相同時間出現類似的需求。

　　早期人類不斷摸索，憑藉粗陋的雙手做出史上最初的人造物品。最早期的工具是意外、需求和巧合的綜合產物。形式和方法確定之後，後續產物在創造時都受到這種既有技術的影響。早期社會的裝飾圖案、遮蔽形式、犁頭、食器和書法等事物的演變過程，與它們之前的人造物件相仿。前人打破了原發突變的障礙，

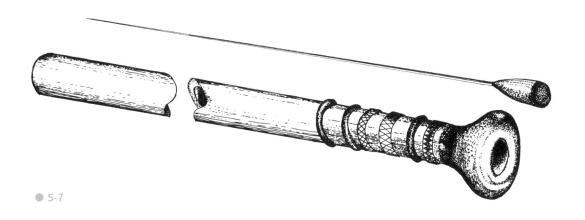

● 5-7

為後世留下影響。

真正的創造，也就是產出以往不存在的事物，確實罕見，有些人甚至認為不可能做到。創造大多是深入理解後的產物，創造是在新環境中發現尋常事物的能力，或是結合已知事物，產生全新或表面上全新事物的能力。這兩種方法都以過往為根本，過往促成發明，也影響發明的結果。

擴散的終結與跨社會知識的開端

情勢、需求、材料、環境、觀察、智力和時間造成原發突變，但最初的行動發生之後，一定會影響後續的行動，因為改變和改良所造成的影響將延續數百年之久。

一開始，孤立的社會建構本身的知識，資訊以直線方式一代傳一代。社會逐漸跨越大陸和陸塊時，當地發展的科技與外來科技結合，這種過程稱為「擴散」。這類雙重科技的影響通常比單一科技更加深遠。在擴散的影響下，知識不再僅朝單一方向累積，而是透過分支方式，由多重來源匯流到單一解決管道。

擴散隨遷徙、運輸和通訊速度加快而擴大。此外，擴散由獨立知識庫演變成世界性的知識。現在有一種越來越普及的跨社會科技。我們借助擴散提高科技的細緻程度，但擴散是否可能「用完」？擴散是否可能與熵相同，將我們帶入終極的同一化泥沼，沒有一丁點差異？科技的擴散是否實際上已經停止？[31]

近親繁殖和遠親繁殖得來的知識

在生物環境中，血緣相近的個體交配，由有限的基因庫產生新生命時，其結果常會出現某方面的缺損。這是因為親代雙方都帶有相同的缺損。生物學家稱這種狀況為近親繁殖。血緣遙遠的個體交配則稱為遠親繁殖。飼養者針對各種屬性需求而刻意選擇血緣遙遠的個體，並讓這些個體繁殖，通常可獲得優異的品種，這種狀況稱為混種優勢。早期社會擴散的產物往往比先前的科技更優異——具備超越兩方科技總和的優勢。如果現在我們有機會與科技先進程度相當的另一個文明交流，其結果將對雙方都有利。

我們是否能由過往事物評斷這類遺產的價值？理念就是文明的核心。知識累積得越多，帶來重要貢獻的可能性越低，因為在成熟的科技中，重大發現和發明都已經出現，新科技與發現和擴散帶來的效益互相混雜。透過交互突變產生的舊事物一定由關係相近的事物借用概念（近親繁殖）。現在的科學創造者大多與學有所長的專業團隊合作，隨時有大量的記憶和豐富的知識可茲運用。雖然並非刻意，但他們的研究成果複雜難懂，因此排除了一般大眾。他們消化大量知識以便累積，同時挑選適當的事實，以產生些微進展。

即使到了今日的科技水準，仍有單打獨鬥的科學家以優異成就成名。他們通常專注於現代科學圈以外的領域，那些領域少有人感興趣，

1880 年 1 月 27 日，愛迪生的電燈取得 223898 號專利。在他之前有許多人嘗試製作家用電燈，都沒有成功，因為沒有發現適合的燈絲與氣體。愛迪生試驗數百種材料，最後發明碳燈絲及真空密封玻璃燈泡。

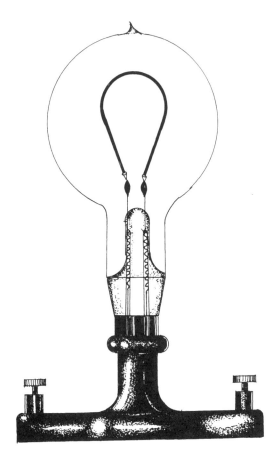

● 5-8

經常受到懷疑或忽視。不過重大發現仍然可能存在，而且通常這些單打獨鬥的科學家比團隊科學家更容易有重大發現，因為團隊科學家的社群排除了可能有疑問的研究而已經取得人們一定程度的信賴。孤單的科學家可能選擇了一條孤獨的道路，這條路可能並非通向另一項科技成就，而是充滿全新疑問的園地。

人類的科技還不成熟時，愛迪生達到生產力的顛峰，平均每天有一項科學發明，一生共取得一千零九十三項專利，其中許多發明後來發展成龐大的產業。

愛迪生受的正規教育不多，但他不需要累積過去的知識，因為他和幾位同僚身懷絕頂技術。他們需要的預備知識只有基礎物理定律，也是他們在發明的過程中逐步獲得的知識。愛迪生寫道：「一切事物都如此新奇，每一步都像在黑暗中前進。我必須製作發電機、燈泡、導線，以及處理全世界從未聽過的數千個細節。」愛迪生這裡說的是他發明電燈時建構的系統，以及生產和輸送電力給用戶的整個產業，一般大眾只知道電燈。

這種裝置可用馬向前推行，當成割草機使用。它採用鐮刀形的切割器，可在地面快速轉動。這款割草機的發明者直接複製人類手臂動作，沒有將割草動作轉換成更適合機器的形式。

比愛迪生早兩百年的牛頓並未開創產業，而是提出了物理定律。牛頓之前的伽利略探討全新的科學。比他們更早數千年的阿基米得則是史上最早提到科學和科技的學者。他們在自己的時代嶄露頭角，在歷史上占有更專門但狹小的一席之地。「有人說自阿基米得之後，人類已經了解所有事物的原因和法則……他以超凡的洞察力掌握了所有知識。」阿基米得建立了幾何和數學兩門學科，並且從理論上定義了許多基礎力學原理。

儘管這些早期科學家極富創造力，而且常在冷漠甚至有敵意的環境下工作，但他們絕非超人，也未必比當代的科學家偉大。他們之所以能造成如此顯著的影響是因為他們的答案觸手可及，就像最容易找到的第一個復活節彩蛋。

從獸力到機械力

人類永不止息的頭腦希望改變，但改變不一定帶來進步。人類試圖改變的人造物件往往會抗拒改變，因為這些物件已經獲得成功，不經過完整的重新評估很難進步。然而，人類有時會嘗試以新科技重新運用現有的形式。

小鐮刀是簡單優雅的工具。它的設計完全吻合人類手臂的動作，設計過程無疑持續了數百年。它的作用方式複雜。許多小鐮刀的曲線與拋物線相仿，可勾取小麥或青草接近末端處，讓莖滑到曲線頂點，將之集中並同時割斷。小鐮刀亦可將莖勾在曲線內，形成整齊的捆束。後來大鐮刀取代了小鐮刀，它的動作相同，但可讓收割者站立工作，不需要長時間彎腰。

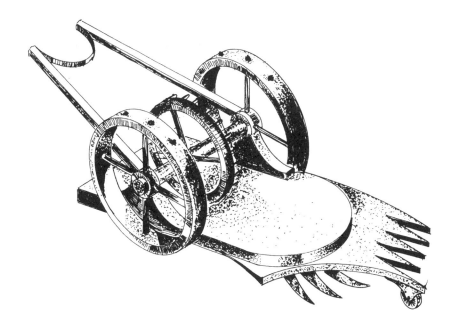

● 5-9

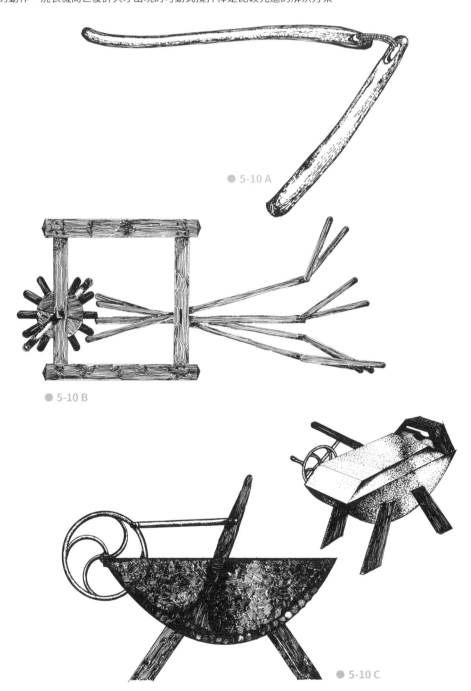

● |5-10 A, B, C|

第一代的新裝置通常深受前身影響。由手工轉換為機械的過程中，許多難操作的發明試圖將人類或動物的動作轉換為機械動作。從人類開始耕作以來，打穀一直是農業的基礎工作。連枷是用來執行這項工作的古老工具。連枷由兩支鬆鬆地綁在一起的桿子構成，其中一隻桿子是把手，另一支桿子用來敲打收割下來的作物，使穀粒分離。史上第一具打穀機的構造是將數組長柄連枷裝置在帶有滾筒和短樁的架子上。滾筒轉動，使連枷升起再落下。當更適合機械動作的打穀裝置問世，這種效率低落的方法就被遺忘了。有一款早期洗衣機複製人類雙手在洗衣板上搓洗的動作，洗衣機問世後許久才出現的可動式攪拌棒是比較先進的解決方案。

● 5-10 A

● 5-10 B

● 5-10 C

史上第一具收割機可說是小鐮刀的翻版。這具收割機是平行於地面的轉輪，轉輪周圍裝設多把小鐮刀。轉輪在馬的前方旋轉，將農作物快速割落地面。這具收割機的成果顯然是一團混亂，因為它欠缺小鐮刀的集中與捆束動作，只是持續割斷，留下一堆廢物。取代這款機器的新裝置將小型鐮刀安裝在鏈條上，並做了少許改良。新裝置的設計完全以機械動作為主，而非模仿手部動作。麥考密克（Cyrus Hall Mc-Cormick）等人開發出類似剪刀的切割器，機械收割從此開創出適合機械動作的全新族系。

人類第一次嘗試飛行時是將鳥類的翅膀綁在手臂上，模仿拍擊翅膀的動作。史上第一具蒸汽引擎的鍋爐採用與人體相同的形式。蒸汽由口部噴出，使渦輪旋轉，進而帶動引擎運轉。

許多機械動力車的發明者認為，必須以外形類似動物的外殼包裹動力來源。洗衣由手工作業轉變為機械處理時，有幾款洗衣機完全模仿人類動作設計，以機械手臂揉搓和絞扭衣物。

這些都是創新發明受前身強烈影響的例子。發明者拋棄機能清晰性，因為方法和形式影響了智力反應，因此難以發現機器的適當用途。

剩餘形式：變化後的殘餘

既有科技可能造成另一種負面影響，即設計未隨新環境改變，難以適應。下面就是例子。

美國新英格蘭地區和加拿大濱海省分的蛤蜊挖掘工人設計出一種小艇，便於在漲潮時的平坦潮泥灘上移動。這種小艇側面略微外傾，底部平坦，船頭和船尾上翹，而且完全沒有龍骨。漲潮時，這種小艇可在水深 2 英寸的蛤蜊淺灘載運一個人和當天挖到的蛤蜊；如果潮水退去後擱淺在沙灘上，也能用推車和滑橇輕鬆地移動。因為這種沒有龍骨的平底小船可在泥巴表面滑動，完全不會卡住。

一個概念通常必須歷經出現、改變、改良、失敗，最後才成為所謂的「標準形式」。標準形式是事物發展的最高峰。
這把 1900 年的亞儂椅（Anon Chair）兼具風格、材質、耐用性，廣受大眾喜愛，是極為成功的標準形式。實驗
用玻璃罐也是多年未曾改變的標準形式。

● 5-11 A

● 5-11 B

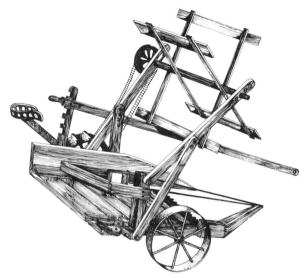

這種小船以兩片松木板做成兩側船身,兩片木板在船頭接合,繞過船中央的座位後形成較窄的船尾,船身側面是木板彎曲後的自然形狀。優秀的小艇師傅可在五小時內組裝好一艘。這種小艇很適合以手划槳推動,同時由於材料運用適當,成效非常好。只要需求沒有改變,似乎沒有理由不沿用相同的設計。

然而,可拆卸船用引擎開始普及後,蛤蜊挖掘工人捨棄手划槳,改用船外引擎推動小艇。由於小艇尾部上翹、深度又淺,引擎將使小艇失去平衡,不僅不順手又危險,而且效率不佳。要提高小艇的速度和安全性,必須將船尾改為方形。尾部安裝船外引擎的小艇很難用槳推動,而且無法在泥巴上滑行。當用途改變使既有設計不再適用,習俗又強迫我們不加思索地沿用既有設計時,傳統限制往往顯得強橫。

科技發展一向不是穩定的過程。觀念的改變和發展往往亦步亦趨,甚至完全消失。有些概念在前例極少下突然出現,有些概念必須多年

累積,如同石灰岩堆積在石筍尖一樣。科技發展經常完全停頓在某一點,因為其設計已經達到瑞士建築史論家吉迪恩(Siegfried Giedion)所說的「標準形式」,也就是看來似乎已經極為理想的經典解決方案。

吉迪恩寫道:「收割機不是某個人的發明。馬爾許(C. W. Marsh)運用他長年的經驗,表現出自己的想法。『實際可用的收割機是逐步完成的……某個人發明了一部機器,但只有一項機能有用,他的機器失敗了,這項機能留存下來。』麥考密克收割機的七項主要元件……已經取得英國專利。1783 年,收割機的概念實現了,麥考密克的收割機具有三角形短刀,刀鋒短且有鋸齒,形狀和鯊魚的牙齒相仿,同樣適合切割。儘管日後多次改良,但標準形式已經確立。」我們周遭環境中的許多物品已經成為標準形式,除非面臨適應新環境的壓力,否則不會改變。[32]

● |5-12 A, B, C, D, E|

獨輪推車的演變歷經五、六個階段才形成標準形式。獨輪推車最初的形式是擔架，由兩名擔夫搬運，可承載中型物件。後來為了搬運砂石或其他散裝物品，在把手上加裝車斗。在第三個階段，車斗和把手合而為一。下一個階段是以輪子取代走在前方的擔工，只留下後方的把手和立架。第五個階段已經形成底部傾斜的標準形式以便載運，同時將材質由木材改成金屬。最後一個階段延續至今（圖中未繪出），即以氣動球取代輪子，提高在崎嶇地面行進時的穩定性。

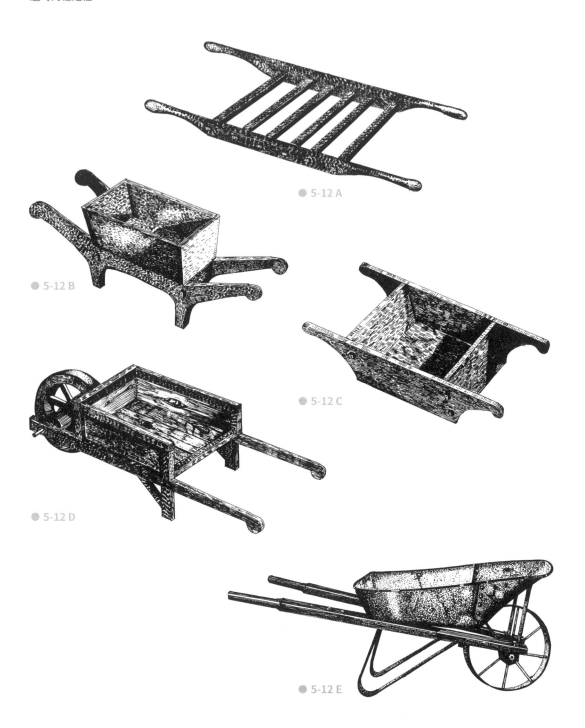

● 5-12 A

● 5-12 B

● 5-12 C

● 5-12 D

● 5-12 E

6. 生態表現型效應 ———————————— 環境中的形式

形式在個別環境中透過使用、
生長和發揮機能所產生的變化

在某個峽谷的谷底，一棵小雲杉長得既不茂盛又奇形怪狀，樹幹又細又長，高度達 12 英尺。兩根不成比例的樹枝上長滿綠葉迎向僅有的陽光，維繫這棵樹主要的生長。其他樹枝穿插在茂密的林下植物間，處於半死不活的狀態。然而，這棵樹的樹根在肥沃濕潤的地面生長得健康又茂盛。在峽谷上方的岩棚上，另一棵從同一母枝發展出來的小雲杉樹高度只有 2 英尺，具有粗短卻平衡的樹枝。這棵雲杉周圍沒有其他植物和它爭奪空間和陽光，但在它生長的一小片石質土地表面下方，這棵小樹的根部卻盤根錯節，深入每個空隙和裂縫，尋找稀少的養分和水分。

如果把這兩棵基因相近的樹種植在條件完全相同的最佳環境中，它們應該會變得酷似，呈現典型的圓錐形式和雲杉根系。這兩棵樹的差異來自生態表現型效應，形式的結果必然受環境作用於個體的效應影響。[33]

生物的形式和生命受生態表現型效應控制。生態表現型效應的範圍極廣，從太陽在太陽系中的位置到一小滴水的確切化學成分等。田裡每株小麥和岩石上每個藤壺接觸到的環境，都和周遭其他小麥或藤壺略有差異。每一寸土地的養分取得、遮蔭、波動渦流、風的動向、空間的爭奪，以及其他數百萬種因素，都不一樣。對鳥類或人類這些活動範圍較大的生物而言，環境和所有機遇因素不斷改變，因此生態表現型效應更加複雜。

人造物品形式同樣受生態表現型效應控制，製作與用途方面均是如此。

鬆緊恰好的毛衣、穿起來很舒適的舊褲子、服貼主人雙腳的鞋子、與主人身體形式愈趨吻合的軟墊椅、鬆動的第三階門廊階梯、必須抓住把手向上抬才扭得開門把的門、因登山客時常攀爬而磨損的階梯踏板、卡住的櫥櫃門、只能開到一定程度的窗戶等等，都是物件受環境與使用方式影響的好例子。

1928 年，一家地產開發商建造了七棟完全相同的房屋，這些房屋面對三條街，後院彼此

鄰接。開發商採購了七組全套建材。落成後第一年年底，園藝業者只買了三棟房屋，另外四棟還是荒煙蔓草。到了 1934 年，大多數房屋需要重新粉刷，有兩棟房屋還是空的。1940 年，全部房屋都有人居住，其中兩棟的車庫曾經翻修，一棟完全沒有車庫。一棟房屋的車道上有幾棵十二年的楓樹一字排開。1940 年代末，一棟房屋發生火災後有人居住，一棟房屋裝潢成現代化的方格狀灰泥樣式、兩扇圓窗和圓角形入口。到了 1950 年代，翻新了屋頂和車道，拆除門廊，並增建家庭起居室、客房小屋和溫室。

1967 年，房屋加裝紅木壁板，修整地下室、籬笆、樹籬和幾棵大樹。時至今日，觀察者必須花費一些時間，才看得出這些房屋在 1928 年是相同的。

製造過程是由原子結構開始的連續過程，透過生長、附著和結晶等自然過程形成物質，再由人類的雙手製作成人造物品；更進一步的改變受時間和用途影響。即使在現代化工廠生產過程中我們投下許多心力，盡可能減少變化，但所有階段仍受生態表現型效應影響。

人類的手缺乏重複生產商品所需的精確性，當人類介入生產過程的程度逐漸降低時，誤差隨之減少。人手參與實際生產的程度越低，維持精確性的機會越高。

吉迪恩曾寫道：

「人類的手是抓握工具。它能輕鬆地抓取、握持、按壓和塑形，還能搜尋和餵食。手最重要的特色是靈活性和關節。有三個關節的手指、手腕、手肘、肩膀，有時再加上軀幹和腿，都可進一步強化手的靈活性和適應力。手抓取和握持物件的方式取決於肌肉和肌腱。手的皮膚敏感，可觸摸及辨識材料。指揮手部動作的

自然界經常藉由生態表現型效應為世界帶來變化。沒有生態表現型效應,因為同一物種通常大致相同,即使這類變化可能出現,也只會單調地重複。個別差異來自物種的生活環境。如果生長在一片絕壁上的輻射松種植在人工控制下的森林裡,其大小、枝葉平衡和整體形式會更整齊劃一。在這個較為艱困、變化較多的環境,出現差異的原因包括土壤狀況和成分、陽光、風、地下水、昆蟲和動物等。枝條遭遇的狀況各不相同,因此有些能夠存活,有些無法存續。樹的整體形式大多由枝條的存活與否控制。

是眼睛,但在這項整合工作中,最重要的是負責控制的意識和讓手擁有生命的感覺。揉麵做麵包、摺衣服、在畫布上運筆等,每個動作都源自意識。雖然手能執行各種複雜工作,不過有一項工作很不適合,就是自動化作業。就執行動作的方式而言,手非常不適合執行極端精確的工作。每個動作都依靠大腦必須不斷重複的指令。這種方式完全違反以生長和改變為主的自然發展,因此很不適合自動化。」[34]

● 6-1

● 6-2

工匠的產品獨特性

● |6-2|

圖中這排房屋建於 1928 年，採用的建材和風格完全相同。採取這種建造方式完全是為了方便。相較於建造多棟不同的房屋，以相同方式建造的成本更低、速度更快，而且方便得多。儘管這些房屋並排屹立於此多年，每棟房屋的居住者個人環境卻大不相同。1928 年至今，許多家庭來來去去，每個家庭都帶來若干改變，有些改變幅度大，有些則難以發現。有些人在改變之上再加以改變，但有些房屋後來添加的風格又被除去，還原成最初的風貌。

這排房屋的第一棟在原本的方石上塗抹灰泥，改換成維多利亞風格。第二棟房屋表面砌上磚塊，把房屋變得像喬治時代的大宅。第三棟房屋外觀始終維持不變，1972 年加裝斜杉木壁板、黑色窗簾條和懸浮式階梯。第四棟房屋經過數次改裝，最後回復原始狀態。第五棟房屋於 1937 年改成現代風格，從此成為具該時代特徵的老式房屋。第六棟房屋一直沒有進行有系統的改裝，只以現有物件做修繕。第七棟房屋完全沒有改變。

儘管手工製造今日大多已經退出生產過程，但它曾經是唯一的生產方式，而且在 18 世紀的工作坊環境中，形式和設計的不一致不一定是方法對錯的問題。產品間的變化本來就在意料之中，甚至是刻意為之。

一位馬車工匠用輻刨修整十二支木質輻條，安裝在即將完成的車輪上。他希望每支輻條盡可能完全相同，讓車輪轉動時能維持平衡。此外，四個車輪應該盡可能相同，才能有良好的定位、行駛和維護。為了維持風評，這位工匠打造每部馬車的品質一致，水準極高。不過這位工匠採用橡木和榆木、白楊木和鍛鐵來打造馬車，這些材料一流，但硬度、紋理、重量、

世界上大多數商品在工匠生產它們時，類型非常多樣化。每個國家有自己的生活方式，同一國家的不同地區有自己的風格，同一地區的不同城鎮各有知名的特殊產物。每位工匠都以本身與眾不同的技法為榮。由於工匠的手作技術，他們一生製作的每件物品都有自己的特質。

穩定性和樹齡等都有差異性。這位工匠使用手工具製作，用眼睛和手指測量，以估計方式組裝，材料的反應也不一樣。每支輻條各不相同，每個車輪組裝時都有少許差異，車軸有長有短、有粗有細，車架和車台亦有差別。這樣的差異微小卻重要；這些狀況與品質良好與否無關，只不過就是不一樣。這些差異來自樹木的生長環境、鐵的精鍊程度，以及馬車的形式設計和組裝等。

在助手協助下，這位工匠每年可打造四輛馬車，三年內，他的工作坊可產出十二輛馬車。在他和客戶的帳目中，這些馬車全都相同。

這些馬車送達工作場所之後，將再度遭遇人類行動的不一致。五年、十年、二十年內，仍在繼續使用的馬車彼此間的差別將會更大。

工作坊和磨坊：較為一般化的生產

工業革命前，許多家庭必須製作或種植本身使用的物品，包括衣物、家具、食物、工具、餐具，甚至是住屋。這些人都是通才，許多工作做得不錯，但沒有一項專精。他們製作的物品大致類似，和雙親與鄰居製作的物品不盡相同。在工業時代前的家庭中，生態表現型效應

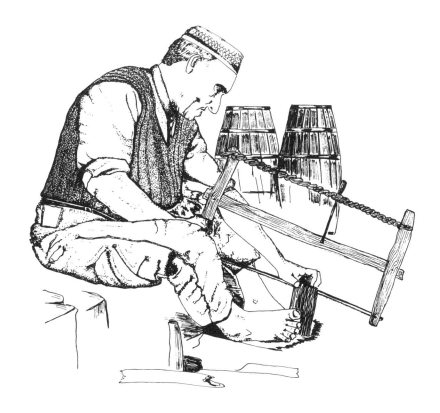

● 6-3

這位桶匠製作木桶、水桶和鼓。他自己製作所有元件，從桶蓋（如圖所示）、桶板整形到組裝完整產品，所有作業都是他的工作，所以他必須具備完成所有作業的技術。

隨處可見：差異性顯著，但不是有意識地把事物做得不一樣，而是源自人類本質上就不同。

隨著人口增加，聚落規模擴大，距離變近，通才逐漸被專才取代。不可避免地，家庭手工藝中某些人特別有才華。可能是某個家庭成員鞋子做得特別好，或是某個人特別擅長木工。這些人擁有的知識在社群中散播，大眾需要他們的服務。這些人放棄了其他事物，專心因應這些需求，所以不再是通才。他們很快就熟練某件事，無疑地在某些層面表現傑出，但眼界則有些狹隘。也正是因為具有如此的專才性，才有工匠這一行的出現。

在精確度和熟練程度方面，桶匠、補鞋匠、鐵匠、船匠、馬車匠、車輪匠和銅匠的產品遠比農民自家製作的產品好得多。生態表現型效應降低，工作場所比較整齊，工作方法比較一致。有些工匠專精於單一材料，運用單一材料製作許多物品，例如木匠或鐵匠等。另一種工匠專精於製作某種物品，例如以數種材料打造一艘船或一輛馬車。這個行業開始出現獨門密技，使這種工藝脫離一般大眾範疇。同業公會出現時，生產方法仍被視為工匠的獨門技術。

工匠接受委託製作複雜物品時，先將物品分成數部分，每個元件分別製作，再分別與鄰近元件結合。這項過程進行到所有元件製作及組裝完成即告一段落，接著將產品放在一邊，開始製作新產品。每件產品及其元件雖然機能完全相同，不過與其他產品都不一樣。差別包括尺寸的少許差異，甚至形式也可能略微不同。

工廠系統、大量生產、分工、標準化和互換性

工匠的手藝廣受好評，但在不斷改變的社會中，量變得越來越重要，工匠的生產方法無法大量生產，供應大眾社會。此外，工匠產品因為零件損壞或磨損而故障時，整個物件必須送回製作者那裡精確比對，儘管每件物品的零件類似，尺寸卻均有少許差異，無法互換。如此一來不僅造成不便，還浪費時間。生產更加集中之後，製作者和使用者間的距離隨之增加。

工匠經濟一開始只有一、兩人一同工作，接著學徒和技術較不純熟的助手加入規模較大的工作坊，負責準備原料、初步裁切、打磨或拋光等簡單作業。由於他們技術不純熟，無法像經驗豐富的工匠一樣從頭到尾完成全部程序。

這些助手雖然技術還不純熟，但可在短時間內學會工匠所有作業中的一項。因此，由多人取代一人，工作速度可大幅加快，技術也不需要花費半生時間慢慢累積。這個革命性的想法帶來了分工的新概念，特殊化再度被細分。

鎖匠必須具備優異的技術，才能從原料製作出互相吻合的零件，組合成錯綜複雜的鎖。技術較不純熟的工人可學習製作其中一種零件，不斷重複製作這個零件。然而，工人的工作方式必須大幅改變。

假設現在要打造一種簡單的穀倉門鎖，這種鎖共有十五個零件，必須在製造廠中設立十五個工作站。工匠沒有時間處理手工工作，因為

生產由工匠轉移到工廠時，生產責任劃分開來。工廠工人只需要製作一種零件的技術和知識，甚至只需不斷重複執行製作某種零件的某一步驟。他們的行動受計畫或模具規範，零件間的差異和誤差極小。零件的組裝工作在另一地點進行。

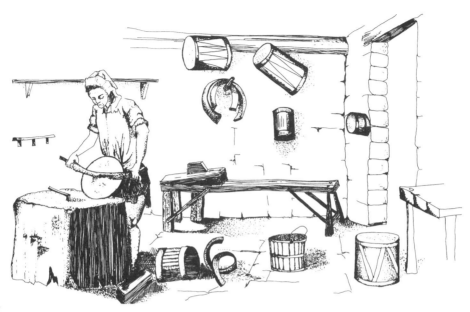

● 6-4

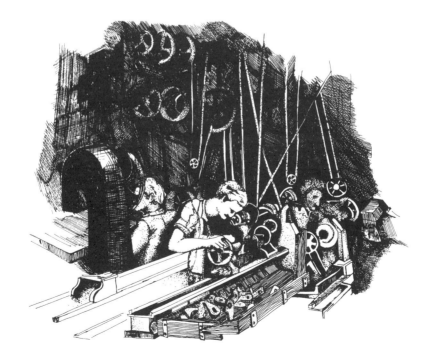

● 6-5

1800 年代初始，莫茲利（Henry Maudslay）發明車床的簡單附加裝置並取得專利（此時人類已經使用車床數千年之久）。這款裝置是 19 世紀最具影響力的發明之一。在此之前，車床的切削工作都是人類手持工具處理工件。莫茲利的裝置稱為滑座（slide rest，位於圖中的車床中央），滑座可放置切削工具並牢牢固定。莫茲利這具車床的精確度高達千分之一英寸。這類工具不僅可製作產品的零件，還能製作其他工具的零件。因此這組工具雖然是手工製作，但可做出人類難以製作的精密工具。

他們必須指導工人並監督生產品質和一致性。在此同時，生產工具變得規模更大、更精密，並受外在動力推動，起先是風力和水力，接下來是蒸汽動力。[35]

為避免工人量錯尺寸，每個工人都有一片模板，用以規範整形和裁切作業。這類模板稱為「模具」，含括工人製作零件所需的全部資訊。

依照模具進行作業很簡單，製作模具困難得多，因此成為工匠的新工作。以往，所有關於設計和尺寸的知識都在工匠的腦子裡，沒有寫在紙上。現在他們需要傳遞這些資訊，必須以精確的計畫和圖面記錄工匠腦中的知識。工匠成為工具和模具的設計師和創作者。運用計畫和模具中的詳細資訊，將使得重複作業具有精

確性，如此一來，一致性提高了，生態表現型效應也進一步減少了。

精確性和分工必須並存。如果負責製作穀倉門鎖零件的十五名鎖匠試圖以自己的方式製作每個零件，將會造成嚴重混亂。有了模具之後，各個零件便足夠精確，可安裝在任何一組產品中。這套系統不僅能使生產程序更快速、更順暢，還能強化新的集中式社會。居住在距離工廠 200 英里處的農民可以參考目錄，透過郵件訂購替換零件，並確定新零件與舊零件完全相同。

工業化演進的最後一步是組裝過程。由於工作人員中包含通才和工匠，組裝作業需與元件製造互相整合。工匠的小型工作坊產量有限，

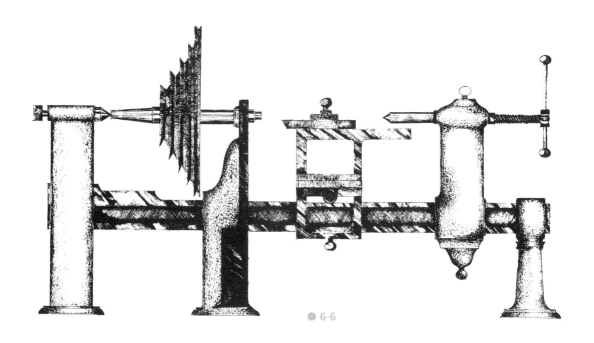

● 6-6

這幅插圖取自 1867 年伍德（Walter Wood）的農業器具目錄。借助現代化的零件互換性概念和這本目錄，農民可以訂購替換零件，不必請當地鐵匠手工製作或修理損壞的零件。

可將原料和元件直接送入工作坊，然後組裝成產品。直線流程或組裝線生產正好相反。[36]

在組裝工廠中，穀倉門鎖通過組裝人員，每個組裝點安裝一、兩個零件，逐步裝上十五個零件，組裝人員在固定位置，在這種組裝方式下，每組鎖通過生產線時必須執行一連串作業。如此一來，人員訓練時間減少了，生產速度卻加快了。而組裝人員變成專才，只需執行幾個簡單的重複動作，但這也是一項職業。[37]

人類介入商品生產過程的程度正逐漸降低。產品從原料到完成，已完全不需接觸人手。生產目標轉趨實用化，人類和手工在本質上難以預測；沒有人的生產線可穩定均一地運作。

此外，人造物品的生產過程出現很大的轉變。過去製造者為不具專門技能的通才，通常是為了當地或自家成員製作，且所製作的產品形式和品質差異極大。現在則以高度控制的自動化方式生產，產品完全一致。這樣的轉變合乎邏輯，生產方式也滿足需求，但犧牲了獨特性。在標準化和均一化的要求下，產品的隨機性和刻意造成的差異幾乎消失殆盡。

20 世紀晚期的工業化或許是比較粗糙的解決方案。當然有許多方法可同步讓製造過程恢復獨特性和個人特質，甚至開放消費者參與，同時維持高品質和高產量。

只要簡單調整，設計者便可由製作成品改為設計各種可互換的元件。他們設計基本元件，供多款不同的產品使用。消費者可選擇不同的

● 6-7

複雜度、價格、尺寸、形式和機能先進程度，還有品質和參與程度等。一般大眾可回頭扮演參與生產的通才角色（降低成本、增加選擇及控制品質），使用者進一步影響個人環境。[38]

製造過程只是開端：
出自使用者的產品

生態表現型效應對設計者和製作者，以及使用那些產品的人，有何價值？如果產品可以隨使用而改良，設計者必須完全了解產品的使用環境，這點極難做到。較大的功能需求可透過市場分析進行研究，但要針對個人市場設計產品，則必須讓使用者參與設計過程的最後幾個階段。

我們是否可能把改良因素融合到產品設計中？現在我們已經注意到使用者造成的某些簡單改良。鞋子離開鞋店之後會越穿越舒適，菸斗使用多年後會變得更好用，捕手手套也會越用越順手。造景必須等待一段時間才能變成規畫中的樣貌，葡萄酒、乳酪和許多工具同樣是時間越久越好。

許多自然設計中包含了改良因素。有生命的材料通常隨應力和磨損而變得更好看，無生物和無機物不會。經過重度使用，鞋底會越來越薄，我們的腳底越來越厚。動物的組織和骨骼則可自我修復和更換。[39]

動物骨骼並非永遠不變，而是不斷地去除（蝕骨細胞）和增添（成骨細胞）。由於作用於骨骼的力和荷載在成熟期出現變化，重量增加及活動隨時間改變，或者姿態因年齡或意外事件而改變，骨骼都會逐漸改變位置，以因應荷載變化。骨骼的紋理隨作用力而「拉長」，骨骼隨荷載狀況隨時變化。無論是否有這項需求，人類的身體結構都必須隨時可以承受最大荷載。

下面是人類設計在環境影響下變得更好的另一個例子。一位頂尖建築師在市中心綠地建造數棟大型辦公大樓。大樓完工後，造景人員詢問建築師如何配置大樓間的人行道。建築師回答：「不用急，只要在大樓之間種滿青草就好。」造景人員照著做了。夏末時，行人已經在新生的草坪上踩出一條條的走道，這些走道不只是大樓與大樓之間，也有的是大樓通向外面的走道。可以發現每條走道都是兩點之間的最近路線，轉彎處也不是直角，而是比較平緩的曲線，路寬也能滿足行人需求。到了秋天，建築師只需在走道鋪上路面就宣告完成。那些走道不僅設計美觀，而且全然反映使用者的需求。此外，這裡完全不需放置「請勿踐踏草皮」的標誌，因為這裡的人行道已經是距離最短的捷徑。

如果經由使用、摩擦和修理造成的改變是無法避免的，那麼改變本身就可用來改良。如果可以考量這樣的改變，使設計的產品越用越好而非變壞、摩擦只有磨合而不造成磨損，這樣的產品自然令人滿意。

動植物材料與無機材料之磨損現象和受應力下的反應是非常不一樣的，檢視這些差異是件很有趣的事。金屬和岩石承受磨損、侵蝕和摩擦時，體積會逐漸縮小，表面則逐漸耗損。但這些磨損活動反而能刺激生物系統，促使細胞生長，在需要的位置長出更多物質，藉以補足磨損。

承受應力時也會出現同樣的狀況。果樹上的水果變大時，樹枝會變粗變硬。上方圖中的牛肩胛骨就是動物承受應力時產生補償作用的例子，骨骼不僅有生命，而且具高度可塑性。骨骼由稱為「骨小梁」的細小纖維構成。骨小梁不斷消失及生成。新的骨小梁生成時，方向平行於作用在骨骼上的應力。圖中牛骨上的裂縫與複雜的骨小梁方向相同，顯示老年期動物最後的需求。骨小梁形成完整的骨骼應力傳遞圖。值得一提的是，這幅插圖與圖 1-14 及圖 1-15 類似。

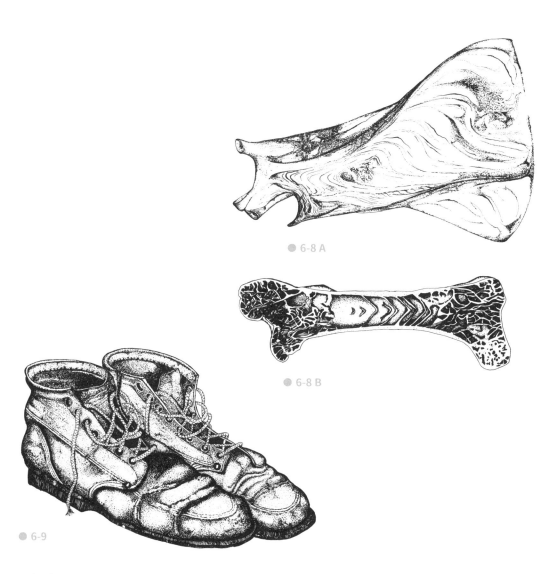

● 6-8 A

● 6-8 B

● 6-9

● |6-9|

這幾隻靴子一開始和其他幾萬隻靴子完全相同，日復一日穿著後，這些靴子在按壓、皺褶、彎曲和拉伸下變得越來越合腳。我們可說鞋子在磨損之外也有磨合。

7. 目的論 ——————————————————————————————————— 世界一家

物質世界概觀：
萬物對相同法則的反應

　　兒童很純真，對於世界的一切現象會不猶豫地一口氣提出任何關於風、水、雲和山的問題。他們純真而無知，從概觀的角度看世界。他們慢慢地會開始察覺生命的規律，這規律是種難以了解但卻感覺得到的邏輯。後來，當探索不斷獲得報償，對世界的好奇心就被完全拋在一邊，因為童年已逝去。

　　如果兒童長大後投身科學，並再度探索世界，探索將成為內在觀點，一種專業，嘗試徹底了解某一科學分支的某個面向的所有精微之處，因為現代觀點必須仔細檢視所有部分，找出它們與整體間的關係。透過這種方法，整體概念將一點一滴逐漸形成，進而納入更大的體系，如此不斷發展下去。

　　「teleology」（目的論）這個詞源自希臘文的 teleos，意為最終原因。目的論是一種哲學和信仰，認為世界上與世界外的萬物互有關聯，同時有個至高無上的原因超越直接原因。

　　火山在玉米田裡噴發，在原本沒有山的地方造成一座山。直接原因是受壓氣體和熔岩向外噴射，但圓錐形式、熔岩流動方式、碎片散布、新生岩石的冷卻、收縮和裂開方式早已決定，而且都能預測得到，因為它們都遵守宇宙和地球創生之初就存在至今的法則。

　　古希臘人和兒童一樣，由概觀開始研究科學。他們觀察周遭世界，尋找解釋萬物關係的法則。他們相信無論是自然生成或人造的物品，皆遵守自然界的基本法則，包括音準正確的七弦豎琴、工藝師的作品、仙人掌或貝殼等。如果現代世界要以自己的用語來思考目的論，或許可以說我們周遭的所有物質都擁有相同的理化基礎。動物的毛皮和骨骼、外殼和塑膠膜和肥皂泡等，都是物質微粒依據相同的物理定律所形成。

　　希臘人的「最終原因」是概觀，由許多知識逐漸累積形成的現代內在觀點則是直接原因。這些知識不能分開取得，但是必須加以整合，讓我們了解現今已經存在的事物，以及各種有機與無機的形式和結構、生物和無生物。現代

科學鍥而不捨地追尋內在觀點，但極少人嘗試另一個更微妙卻更不確定的途徑，發掘差異之間的關聯。

「找尋似乎毫不相關的事物間的關係」常被稱為「亞里斯多德學派的追尋」。從古希臘時代至今，僅有少數偉大學者踏上這條追尋之路，達文西是其中之一。他兼為雕塑家、建築師、工程師、解剖學家和博物學者，終生追尋生命的秩序。

達文西依據觀察結果，首先指出葉序（phyllotaxy），亦即葉片排列方式。他仔細觀察榆樹後寫道：「榆樹上的葉子分布如此分散，每片葉子盡可能避免遮蓋其他葉子，但每片葉子互相交錯。」伽利略在許多理論之外又提出相似性原理，該原理認為任何生物或無生物結構的尺寸加大時，重量將不成比例地增加，因此大象和戰艦等龐大物體的結構必須比小型物體更加堅固。

伽利略逝世於 1642 年，牛頓在同一年出生。牛頓簡單觀察之後提出運動定律，並借助該定律觀察天體運動，這是對外在世界的概觀。史上最傑出的目的論者是達西‧湯普森。湯普森生於 19 世紀，研究工作一直持續到 20 世紀，作品遍及形態學的各個面向。以他自己的說法，他提醒：「我們必須記住……聰明絕頂的人發現簡單的事物；這些人十分傑出，解釋過石塊的路徑、鏈條的下垂、肥皂泡的色彩，以及杯中的影子等。」[40]

湯普森研究生物和無生物界的各個面向。從更宏觀的面向來看，他認為樹不僅是某一科或屬的物種，還是細胞組成的生命實體，這些細胞與萬物遵守相同的物理定律。湯普森認為，樹的每一條曲線和輪廓都取決於其構成材料，用以抵抗永不止息的重力。樹枝交叉角度從側面看來類似對數曲線，如此可使樹枝各處的強度相等，樹葉配置由已知的費布那西數列（Fibonacci series）決定，樹的最大高度取決於相似性定律，整體形式則與其承受的力有關。

以冬天的天空當成背景，一棵兩百年橡樹的側影看來很像河流及支流的鳥瞰圖。如果我們把河流和橡樹當成由一個點連接許多個點的流線，這種現象就不足為奇了。橡樹的數千片樹葉透過樹幹連接地面的一個點，河流則是將千萬個水源匯集起來，最後流到出海口。

比較完全不同的生物和物質的形式時，一定會有少許不確定，因為決定複雜形式結果的物理定律非常多。顯而易見的物理定律容易判定，其餘只能依靠猜測。此外，個體的發展過程還可能發生變形，例如人類的臉部各不相同，每隻松鼠和每座山也都不一樣。目的論探討相關的形式，而非個體的精確定義。我們能以數學方式定義波或沙丘，但湯普森指出，絕對不要請數學家定義海上任何一個特定波浪，或是任何一座山峰或山丘的形式。

植物的莖和枝以及雲杉毬果等，呈現出植物生長時常見的螺旋形態。毬果的鱗片朝左或朝右旋轉，這個挪威雲杉毬果有 13 片鱗片向左旋轉、21 片朝右旋轉，這兩個數字都在費布那西數列之中。亞種常以鱗片數目分辨。

統一化原理的視覺化檢視：費布那西數列

大約八百年前，一個天資聰穎又愛幻想的男孩誕生在義大利海關官員家中。雙親將他命名為李奧納多（Leonardo），但鎮上以「傻蛋」等略帶嘲諷意味的名字稱呼他，有時還叫他「呆瓜的兒子」費布那西，這個名字在歷史上一直跟隨著他。費布那西年輕時寫過關於阿拉伯數字的論著，他的手稿是將這種新的字母形式介紹到歐洲的主要推手。不過該書的書末有個很容易忽略的數學謎題，那個謎題不僅提出疑問，還指出史上最大的自然界謎團的解答。費布那西和這個數學謎題窺見了人類至今僅了解一小部分的宇宙真理，如同發現了另一個生命之源。費布那西提出的問題非常簡單：在下述前提下，兩隻兔子在一年內會繁殖成多少隻兔子？（A）兩隻兔子每個月會生出兩隻兔子，但是（B）新生下的兔子必須等到第二個月才能開始繁殖。

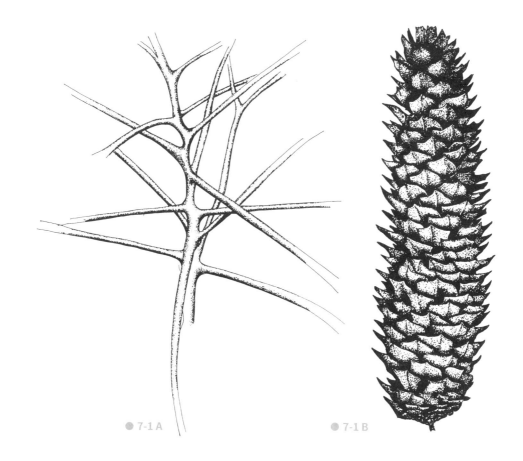

● 7-1 A ● 7-1 B

上方大圖中，△123 是等腰三角形。將這個三角形的底邊（線段 23）轉到側邊，可形成另一個等腰三角形（△234），再將這個三角形的底邊轉向，會形成更小的等腰三角形，包括△345、△456、△567、△678、△789 及△8910。這些三角形頂點 1、2、3、4、5……剛好都在等角螺線上。

費布那西對這個數學謎題提出的解答如下：第一個月兔子數量不變，因為這兩隻兔子還不能繁殖。

第一個月　＝　　1 對

第二個月，第二代兔子誕生。

第二個月　＝　　2 對

第三個月，只有第一代兔子能繁殖。

第三個月　＝　　3 對

到了第四個月，第二代兔子已經成熟，因此第一代和第二代兔子都能繁殖。

第四個月　＝　　5 對

第五個月能繁殖的兔子包括第一代、第二代和第三代，因此增加了 3 對兔子。

第五個月　＝　　8 對

如此一直持續到第十二個月：

第六個月　＝　13 對

第七個月　＝　21 對

第八個月　＝　34 對

第九個月　＝　55 對

第十個月　＝　89 對

第十一個月 ＝ 144 對

第十二個月 ＝ 233 對

由於謎題的要求，費布那西只列到第十二個月，但這個數列可以一直延續到無限大。不管他發現的時間或早或晚，費布那西都提出了史上最重要的數列。

儘管這個數列乍看毫無章法，但有人很快就發現，這個數列的每一項都是前兩項之和：

$$5 + 8 = 13$$
$$8 + 13 = 21$$
$$13 + 21 = 34$$
$$21 + 34 = 55$$
$$34 + 55 = 89$$

此數列中較高的項次：

$$4181 + 6765 = 10946$$

為了說明與費布那西數列的關係，我們必須回顧一下先前的內容。達文西曾指出，樹木（或其他多葉植物）的葉片盡可能避免互相遮蓋，讓葉片能盡量接觸陽光；樹枝在樹幹上的分布方式同樣遵循這個原理。經過無數次實驗失敗和成功，自然界為了讓葉片盡可能接觸到陽光，演化出螺旋狀的最佳生長方式。葉片在新生成的莖上沿纏繞路徑生長，每片葉片的位置比前一片略微向前及向上，葉片數目和螺旋線間的緊密程度不一，但數字關係一定與費布那西數列相符。

某種植物可能是 13 片葉片環繞 8 次或 13 片葉片環繞 5 次，另一種植物可能朝某一方向環繞 5 圈，再朝反方向環繞 13 圈。在各種植物上也可看到這種生長方式，例如松果的鱗片、樹木的枝條、灌木叢的尖刺，或是向日葵的種子等。向日葵花中可能有 89 排種子由中心朝同一方向呈螺旋狀生長，相反方向則有 144 排。以上這些數字完全符合費布那西數列。

螺線是環繞中心點旋轉同時半徑逐漸加大的曲線（半徑不變時會形成封閉的圓），螺線種類取決於半徑的增加率。在自然界多種螺線中

貝殼生長時由開口處增生，因此可使尺寸加大，同時維持比例不變。從這個貝殼的剖面圖可看出貝殼的等角生長
螺線。

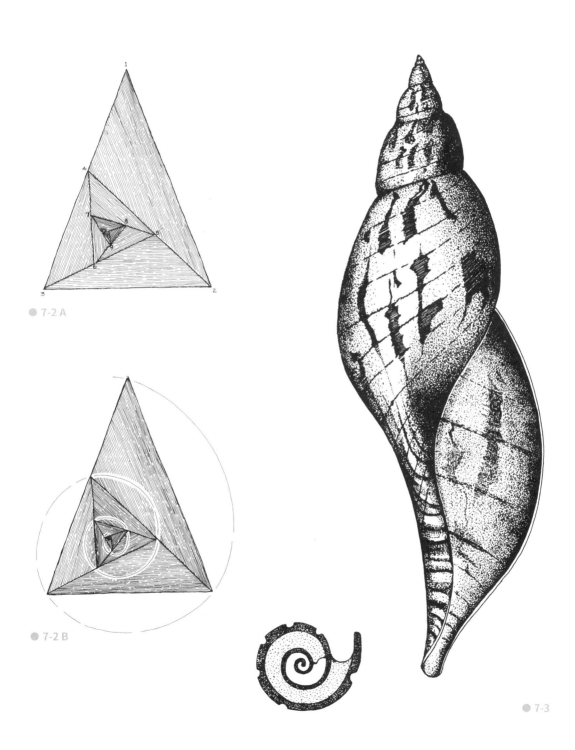

● 7-2 A

● 7-2 B

● 7-3

動物的角都以等角螺線方式生長。有些角的弧線角度較陡，例如北美山羊，有些比較平緩，例如角可長達 4 英尺的南非劍羚。

● 7-4

有一種是最主要的，它有好幾個名稱，包括對數螺線、等角螺線，有時稱為黃金螺線。它的定義為曲線上的新增量到中心點的距離（即半徑）或螺線上已經行進的距離成正比。此外，半徑與螺線交點之切線方向夾角永遠相同。

從這些事實來看，等角螺線有奇特的性質，因此最常出現在自然界中。湯普森曾指出，小孩長大成人時，身體的每個部位都會長大，但形式仍然大致相同。人體各部分同時長大和老化，因此年齡大致相同。貝殼和類似形式僅由單一點增生，這個點就是貝殼開口邊緣（稱為演生圓〔 generating circle 〕）。不過，等角螺線貝殼在幼年期和成年期的形式可維持相同的比例。成年貝殼的材料從螺孵化就開始累積

到最近期，因此貝殼中央年齡最大，開口邊緣年齡最小。等角螺線不論變成多大，比例都不會改變。[41]

動物的角、牙齒、爪子和喙都以等角螺線方式生長，而且僅由單一點增生。

半徑將等角螺線切分成曲線時，螺線間的比例一定與徑線劃分同心曲線的比例相同，而且比例一定為 1:0.618034。

這裡想請不擅長數學的讀者稍微忍耐一下這些數字，因為這些數字很重要。

現在再看費布那西數列，應該會覺得更有意思，因為我們發現，如果任取數列中的兩個連續數字，將其中較小的數字除以較大的數字，結果都是 0.618034。

雖然黃金矩形可透過數學建構，但古希臘人可能早已發現它，並透過幾何公式加以運用。

黃金矩形由正方形 ABCD 開始。以 (X, X″) 將正方形均分成兩等分，接著以 X″ 為圓心畫一條弧線，讓弧線通過正方形的角點 B。該弧線與正方形 DC 邊的延伸線交於 F 點，形成線段 DF。DF 即為黃金矩形 AEFD 的一邊，同時形成另一個較小的黃金矩形 BEFC。

就數學上看來，AD 與 DF 的比例為 1:1.61。此外，五角星形也具有相同的比例。線段 AC 與 AB 的比例亦為 1:1.61。古希臘人設計雅典帕德嫩神殿時，採取了黃金矩形比例，其他設計中也用了該比例。

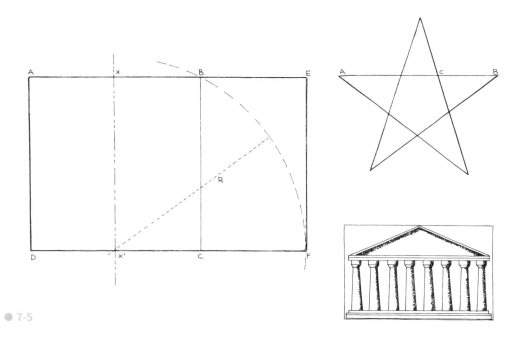

● 7-5

$$\begin{array}{r} 0.618026 \\ \hline 233\,)\,144 \end{array}$$

$$\begin{array}{r} 0.618033 \\ \hline 610\,)\,377 \end{array}$$

$$\begin{array}{r} 0.618034 \\ \hline 10946\,)6765 \end{array}$$

數列中的數越大，結果越接近黃金分割數 0.618034──請試試看！

由費布那西數列得出的 0.618034，在人類雙手的產物間搭起了橋梁，一邊是眼睛和思想，另一邊是自然界的設計。

統一化原理的視覺化檢視：黃金分割

古希臘人借助圖形法和精確又銳利的雙眼，得出他們認為最完美的比例。它的定義是這樣的：將一條線段分成兩段，使短段與長段的比例等於長段與整條線段之比。這個分段點稱為「黃金分割」。古希臘人將這個比例運用於建築、繪畫、家具和實用物品上。最簡練優美的方式是運用於正方形，稱為「神聖分割」或「黃金矩形」。古希臘人很可能「未曾」建立這種比例和自然系統間的數學關係。無數世紀以來，古希臘人的黃金分割被發現、被遺忘後再度被發現，但在 7 世紀之前很可能從未與數學

在黃金矩形的一端放入正方形，可形成一個較小的黃金矩形，在較小的黃金矩形內再放入正方形，則可形成更小的黃金矩形。這個過程可不斷持續下去，形成無限小和無限大的黃金矩形。至於等腰三角形，如果將這些點當成正切，則可形成等角螺線。

雪花是輻射對稱的範例之一，其形式以中央點為對稱中心。

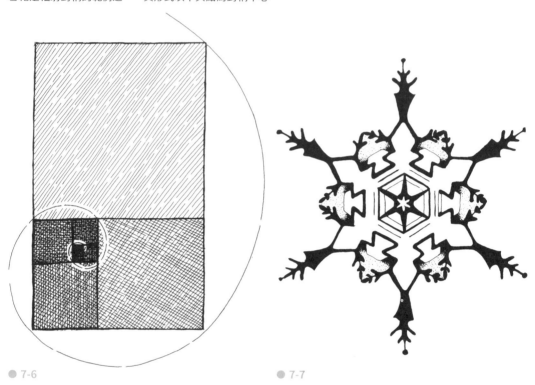

● 7-6　　　　　　　　　　　　● 7-7

結合。

　　1600 年代末，白努利（Jacob Bernoulli）在瑞士巴塞爾的家中發現黃金分割與費布那西數列似乎有關聯時，一定極度興奮。他的臉因為這個驚人大發現而泛紅，他仔細端詳黃金矩形的四邊，發現它們的比例正是 1:0.618034。

　　古希臘人所有重大成就的基礎都是某種形式的黃金分割。他們的圓柱和雕像依據黃金比例建造，帕德嫩神殿的正面完全由黃金矩形構成。古希臘的花瓶符合黃金矩形，人的形體也依據黃金分割來劃分。

　　時至今日，仍有支持者宣稱黃金分割與現代形式中的矩形、古埃及金字塔的比例及不斷旋轉的螺旋星系都有關聯。這些關聯或許確實存在，但我們必須格外留意，因為這些「宇宙真理」通常如此卓越非凡，往往使信徒一頭栽進不符合該定律的領域，因為大自然發揮機能的方式不只一種，而是有許多種奇怪的方式。

統一化原理的視覺化檢視：對稱

　　世界上所有生物或無生物的演化都承受各種作用力。有些作用力顯而易見，有些幾乎感受不到，但它們都對不斷改變的形式造成若干影

另一種對稱以兩個極點為對稱中心，稱為雙極對稱。磁鐵兩極作用於紙上的鐵屑時，可清楚呈現兩極間的磁場圖樣。磁場由兩極朝四面八方發散，但兩極間的區域最強。中線處是兩個力間的平衡點，有些鐵屑在此處堆成長條狀隆起，稱為赤道板。

第二幅插圖是人類細胞分裂中期。在中央排成直線的是染色體，兩個極點稱為星狀體（aster），負責分離每條染色體，使染色體分開，同時拉開兩個細胞。下方的小圖為整個細胞通過中期、分開染色體，開始分裂成兩個子細胞時的剖面圖。

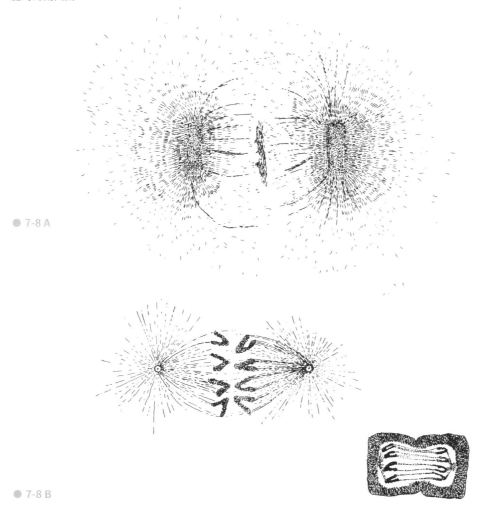

● 7-8 A

● 7-8 B

響。這種作用力可能是使葉片盡量接觸陽光的必要因素，也可能是壓縮空間、表面張力、熱、注入另一種物質、振動或聲阻、風、扭轉、電荷、重力或者其他機械力或化學力的任意組合。物質只能隨之反應，形式則可反映作用力，例如緩慢迂迴的河面上的一團泡沫可呈現水流和逆流。作用力複雜且持續改變時，產生的形式將難以預測，例如曾經折斷、修剪又遭風吹雨打的老梨樹，或是老年大象的皮膚等。但作用力較為恆定且可預測時，形式演化為具有規律性、圖樣和對稱性。[42]

形式具對稱性代表作用力始終一致。最單純的輻射對稱源自接近完全主導形式發展的單一作用力。這類對稱在二度空間中將會形成平面

較高大的動物通常以橫向通過身體的中央線為對稱軸，這種對稱稱為左右對稱。左右兩側互為鏡像，分別生成於中央線的兩邊。

● 7-9

圖樣，例如雪花、花朵或把石塊丟入平靜的池塘產生的圓環狀波浪等。三度空間的輻射對稱是球形。互相平衡且距離一定的兩個力對物質造成相等的影響時，將形成雙極形式。雙極形式有兩個典型的例子，分別是分裂中的細胞和作用於鐵屑的磁鐵兩極。左右對稱是比較複雜的作用力系統，源自沿直線產生作用的力。比較高等的生物形式均為左右對稱，人體就是最明顯的例子。以垂直於軀幹的中央軸為對稱軸的形式中，左右兩側互為鏡像。蜂巢是更複雜的對稱。參與巢室製造過程的每隻蜜蜂都是力場中的一個力。晶體對稱應該是最複雜的對稱；結晶是作用力系統的三度空間表現，非常複雜但結構十分清楚，而且處於動態平衡狀態。最接近晶體結構的人造建築是空間晶格。

統一化原理的視覺化檢視：流線

在所有動態系統中，有許多力互相對抗，達成平衡是最終目標。一棵樹在最茂盛的時期可抬升數噸重的木材，樹木死亡或腐朽時才會落回地面。一盤熱水可以產生形狀複雜的擴散圖樣，等溫度達到均一及平衡時，那些圖樣就會消失。

河流將高處的水盡可能輸送到低處，以達成平衡狀態。河流的支流結構代表輸送與均衡化的力線，如果把力線想像成輸送能量和材料的通道，即可在各種各樣的生物和無生物上觀察到類似的形式。灌木叢和樹木是由一個點連接許多點的力線。從番茄剖面可以觀察莖與果實間的內部交會，海藻的根部圖樣、甚至墨水在一盆水中的擴散等，都是力線。

上圖為羅得西亞脊背犬的身體後部。毛皮走向交會時，會形成渦旋。物質的氣態、液態和固態三態都能發現這類渦旋。在顯微鏡下觀察移動的微生物後方、船槳形成的漩渦、天氣圖上的冷暖空氣交會處，或是蘑菇的剖面，都可觀察到這類渦旋。

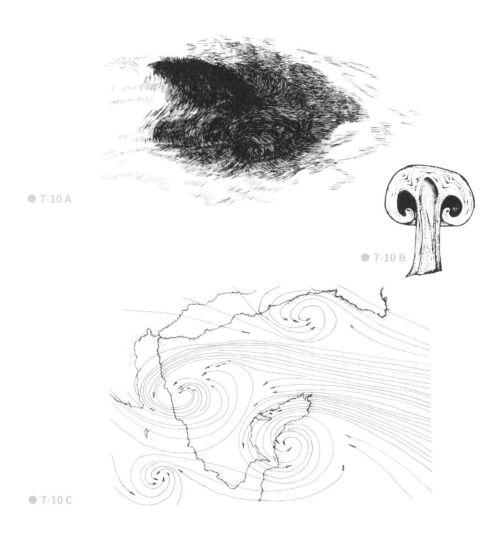

● 7-10 A

● 7-10 B

● 7-10 C

　　這些力線的表現形式經常越過氣體、液體和固體間的界線。向外沖刷的波浪流回海中時，水流經常朝兩邊分裂再流回中間，在左右形成渦旋。朝空中噴出的煙旋轉擴散時，常形成相同的渦旋。動物背部和臀部的毛皮均勻生長在身體表面時，型態類似液體流動。兩條以上方向相反的流線交會，往往會形成渦旋。

　　一小滴水落入乾燥的細沙時，水帶著沙粒濺出，形成沙坑。當水彈出地面，動作類似小規模爆炸。水擊中沙子產生衝擊，使水和沙粒由中央向外拋出。鋼質子彈擊中鋼板時，會產生相同的濺濺形式。月球表面的隕石坑也是濺濺形式。儘管那些隕石坑的規模比水滴入沙中形成的坑洞大上數十萬倍，形成原因為固態物質

撞擊另一種固態物質，而且位於距離地球 38
萬公里的環境中，最後產生的形式仍然幾乎完
全相同。

　力線朝單一方向通過物體時，物體的反應通
常是在發展過程中形成「流線」。

　雨滴就是這類流線形物體。液體大多位於雨
滴前端，形成球體形式，尾端在流線通過時向
後拉長。換句話說，雨滴試圖借助氣流快速通
過來平衡其球體形式。雨滴越小，對流線的需
求越低，成比例增加的表面張力使水滴聚集，
因而越接近球形。

　蛋在鳥類體內形成時是均勻的球形，因為蛋
內各處壓力相等。蛋殼開始離開輸卵管時才會
逐漸硬化。間歇性的蠕動收縮使蛋緩緩通過輸
卵管，同時使球形的蛋逐漸變成卵形。產卵時
較大的一頭在前，形成流線體。全熟水煮蛋的
蛋黃受到蛋殼和蛋白保護，不受流線形成影
響，因此仍然維持原先的球形。

　軟黏土或砂質海岸線被海洋侵蝕時，比較堅
硬的岩石仍然存在，成為面對波浪的岬角，但
如果岬角接近海岸，岬角內縮處常會形成沙
洲，使岬角和海岸連成一片，這種地形稱為

位於法國諾曼第外海的聖米歇爾山和擁有七百五十年歷史的哥德式大教堂。數百萬年來，自然力侵蝕海岸，留下露頭岩石。它的形式反映洋流和吹過此處的風。連接聖米歇爾山和陸地的沙嘴位於後方，如同隕石的尾部。

● 7-11

「連島沙洲」。法國聖米歇爾山的海島要塞和連接陸地的沙嘴，就是連島沙洲。岬角深入海洋，承受風暴衝擊。風暴除了侵蝕前緣，餘力還會繞過岬角，打到兩側的後方沙洲，留下砂石碎屑。風吹向陸地時，連島沙洲實際上等於迎向水流，深入海中的陸地周圍形成海浪。這些流線的圖形可由空中觀察到；連島沙洲是一種流線體。

流線形在我們周遭隨處可見，例如風吹過砂質海灘或雪地，或推動雲繞過山頂，以及水流過海埔地或流出水管等。

德國航太工程師赫特爾（Heinrich Hertel）在其著作《結構、形式和運動》（*Structure, Form and Movement*）中寫道：「游泳動物的身體形狀和生活方式是一樣一樣地逐漸調適，因此並不是每一種魚都游得很快。鯰魚的身體顯然不能也不需要適應快速游泳。」然而，擅長游泳的動物的身體形狀，從流體力學和推進技術的角度來看，都趨向最佳化。藉由在水中游動的特質經過演化的方式，塑造了魚的身體形狀。[43]

統一化原理的視覺化檢視：
空間分割

最重要的自然力之一是劃分空間的方式。大自然厭惡不受干擾的空間、平坦的平面及真空，大自然往往試圖在這些空間內填入最簡單方便的物質。因此，有一門科學專門研究大自然劃分空間的方法。大自然的劃分方式對人類科技具有深遠的影響。

有時可以觀察混凝土人行道或碎石路上的裂縫、老舊油漆的裂痕，或是裂開的灰泥牆面，或是由濕變乾的泥漿表面的裂紋。拿起一片楓葉，透光觀察內部的葉脈，仔細觀察泡沫的剖面，以及花崗岩的裂隙。這些現象以及各種類似裂紋都遵守相同的原理，稱為「空間分割原理」。目前先忽略尺寸和材料，我們要研究的是生物或無生物、有機或無機，我們關心的只是大空間必須劃分成更小的分區，是要放在一起還是分開。

統一化原理的視覺化檢視：
120 度交叉

表面張力有時又稱為「表面能」，而且確實如此。形成過程中有有機物質時，它是半液體狀態，因此當葉脈和動脈連結形成時，都受表面張力定律影響。能量由某一表面傳輸到另一個表面，試圖平衡作用力。這種能量或力的平衡在表面間形成實體連續性。這種連續性的圖樣相當有限，實際圖樣則依狀況而定。

觀察楓葉錯綜複雜的葉脈網絡時，首先可以看到每個交叉點最多只有三條葉脈。在小葉脈與大葉脈的交會處，交角通常接近或等於 90 度，以平衡大小不等的力。三條大小相等的葉脈通常也以平衡方式交會，但由於大小相等，角度通常相等或等於 120 度。

許多類似的現象同樣可以看到這樣的結果，例如蜻蜓翅膀中的血管、肺中的動脈網，或是肥皂泡薄膜的交會處等。兩片玻璃板間的氣泡不受其他作用力影響，因此可自由呈現表面能的結果。氣泡間的隔膜彎曲扭轉，使它們以幾乎完全相等的角度交叉。

乾泥漿和舊油漆由濕轉乾時，裂痕形成和分離方式與氣泡類似但正好相反。此時物質變化並非膨脹，而是收縮。土地的水分蒸發或碎石路面的油分揮發時，材料收縮，使物質各處承受張力。裂縫開始形成後通常擴展得很快，每條裂縫都可釋放一些張力。當一條裂縫與其他裂縫交會後，常常會停止繼續發展，因為應變已經消失。

這類線條交接形成三向交叉，裂縫大小相等時，所有交角均相等，因此為 120 度；裂縫大小不等時，交角接近 90 度。以上的形式十分接近在生物中觀察到的形式。

● |7-12 A, B, C|

自然界分割空間時運用了幾種定義清晰的圖樣（參見內文）。這三幅插圖說明三種狀況下的空間劃分。第一幅插圖是楓葉與葉脈的剖面，第二幅插圖是蜻蜓翅膀的剖面，第三幅則是河岸泥漿乾燥後的裂縫。在這三種狀況中，分割線交點出現相同的形式：粗細相同的紋路交會時形成三向交叉且交角相等，任兩條紋路間的交角為 120 度；較細的紋路與較粗的紋路交叉處為直角，亦即 90 度。基本規則是如此，但自然界中一定會有少數例外。

● 7-12 A

● 7-12 B

● 7-12 C

菱形十二面體的十二個面為球形受三度空間壓擠而形成。

統一化原理的視覺化檢視：緊密堆積

此外，我們也可跳脫大自然偏好以分區填滿空間的方式，由反向著手，在其他範例中觀察大自然如何使物體緊密排列，或是如何排列大量分割。二度空間中的圓或三度空間中的球在自然界裡隨處可見，原因是大自然特別注重經濟性。前文曾指出，圓或球能以最小的外部材料提供最大的內部空間。如果將數個球形橡膠氣球強制壓縮在一起，氣球的圓形表面將在互相壓擠時變成一連串平面，球形也會變成三度空間的多面形式。這種形式稱為菱形十二面體（rhombic dodecahedron），具有十二個相同的平面。每個氣球將改變形狀，在同一平面上與六個氣球相接，並與上方和下方各三個氣球相接。無論是生物或無生物，任何易變形材料如果處於類似狀況，結果都會相同。種子或細

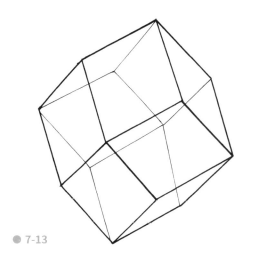

● 7-13

胞增殖及膨脹時，通常會複製這項過程，在顯微鏡下可觀察到完全相同的十二邊形。無論在植物界或動物界，這種狀況通常相同。

統一化原理的視覺化檢視：六角網

如果以圓形取代球形在二度空間中進行氣球實驗，圓形將變成十二邊形或六邊形。氣泡在兩片玻璃板間將形成相當均一的六角網，這種六角圖樣類似自然界中隨處可見的圖樣。

最常見的一種六角網是蜂巢。工蜂建造蜂巢時通常會盡可能擴大巢室，因此使巢室表面互相擠壓，最後形成六角圖樣。仔細觀察蜂巢邊緣，會發現位於邊緣的巢室仍然為圓形，因為這些巢室不與其他巢室相接，不受緊密堆積影響。另外有一點將讓目的論者和追求統一性的學者雀躍，就是六邊形的交角一定是 120 度，而且所有交叉點一定由三條線組成，不多也不少。這點完全呼應空間分割概念。先前提到的乾燥泥漿表面如果完全均勻，同時各處受力均等，則表面裂縫也將具有完美無瑕的六邊形對稱性。

但六邊形對我們的意義不僅是經常出現的圖樣。三向交接的六角網可平衡及等化作用力，所以相當常見。正因如此，六邊形是優異的結構形式，經常用於先進的人造建築物。

在無數的物理定律中，僅有少數定律能將生物和無生物串連起來。希望本書的簡略介紹能讓讀者了解，這類結構統一性確實存在。

上圖中的蛾在平面產下一團卵。卵的形式為球形，依據緊密堆積定律，蛾卵排列方式為每個卵周圍有六個卵。任何類似狀況下，都會出現相同的結果。圓形緊密排列在二度空間平面時，每個圓與六個圓相接。如果進一步壓擠，使邊緣變平，此時另一組定律發揮作用，圓形將變成六邊形，每個交點成為角度均為 120 度的三向交會，如同把一團大氣泡壓成扁平狀的結果。如果圓形可自由移動，同時壓力均等，則圓形將變成六邊形。

蜂巢就是這個形式建立過程的結果。這裡必須進一步指出，如果把六邊形分成數個組成元件，則可發現它由六個等邊三角形組成。等邊三角形在某些相當先進的人造結構中扮演著至關重要的角色（參見第二章〈壓桿與拉桿〉）。

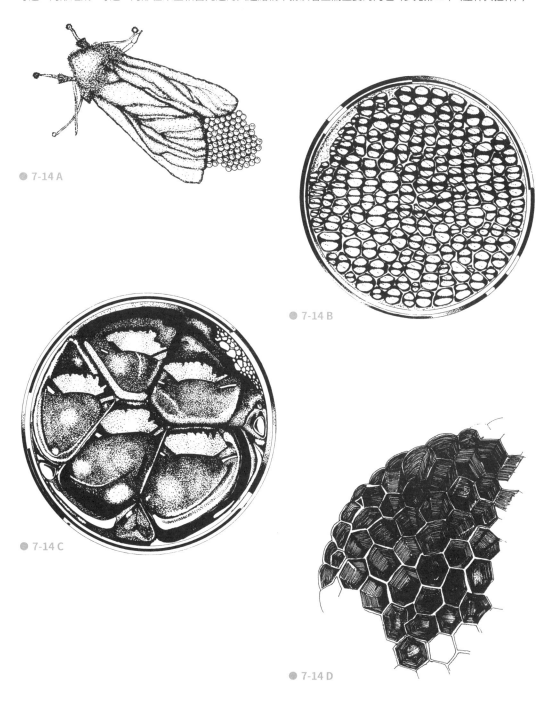

● 7-14 A

● 7-14 B

● 7-14 C

● 7-14 D

8. 機率與非理性

機率的影響

認為特定物件的形式能透過邏輯加以分析，可能有點太過武斷，因為純粹出自機率的可能形式比出自設計的可能形式更多。尺寸、結構、機能和地球上的各種物理現實狀況，都可能造成限制。但這些因素或許只能告訴我們可能的結果，其他留待機率決定。

然而，機率並非完全非理性，因為即使是機率也遵守一套嚴謹的法則。數字越大，這些法則就越普遍。自然界的數字相當大。在總數七萬五千隻的鯡魚群中，每隻魚的比例、尺寸和條紋都相同得出奇。在一片有數十億顆沙粒的海灘上，99% 的沙子與平均重量差異極小。

如果要在是與非兩者之間做出選擇，且兩者的機率完全相同，我們能有系統地預測結果。事件數目較少時，結果通常很難預測；事件數目較多時，結果不僅能預測，而且是確定的定律。機率越大，粗略結果的預測越精準，但每一個別機率仍然不受在它之前與之後的機率影響。在大量事件中，每次事件都是獨立的，因為在機率法則中，過去無法影響未來。

經驗豐富的賭徒很清楚平均律，卻仍然會記錄牌桌上的狀況，相信機運一定會到來。因為盡管有合理性為前提，他們依然相信過去的事件一定會影響整體比例，改變未來。這種一連串次數中一定會發生某個事件的「風水輪流轉」概念非常普遍。

拋擲硬幣猜正反面這類事件重複 10 次時，其中可能有 6 次正面、4 次反面，兩者間的差異高達 20%。如果重複 1000 次，結果可能是 520 次對 480 次，差異為千分之 40。有一項實驗把完全平衡的硬幣拋擲 10 萬次，其結果是 50039 次對 49961 次，差異為 10 萬分之 78，僅比 50 對 50 的理想結果超出 39 次。這個結果對熟悉大數據法則的人而言並不意外。但仍然必須提醒讀者，每次拋擲都與之前及之後的拋擲無關。

有人說 10 億分之一的機率等於不可能。就合理性來看，這種說法似乎正確，不過就純機率而言，不太可能發生的事一定會發生。

假設有個輪盤上有 36 個數字，當我們轉動

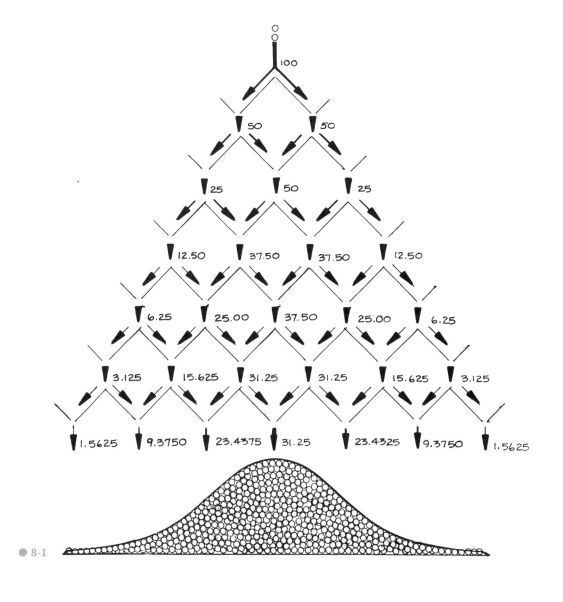

就拋擲硬幣和其他雙向決定而言，平均結果很容易判定，但以多重決定來看，狀況就變得比較複雜。以小型屋頂狀形式的排列為例，每個尖頂位於上方兩個屋簷交會處的下方。如果所有圖樣完全對正，同時放下大量的球，每個球正好落在屋頂尖端，因此朝左邊或右邊落下的機率為 50/50。每個交點旁的數字代表球通過此點的機率總和。該數字是依據平均律，球「應該」通過的機率。如果有 12 顆球通過這片迷宮，結果應該不會接近平均數字。如果有 1000 顆球應該會比較接近，有 10000 顆球則應該會十分接近。

球在迷宮底部落到地面，形成鐘形堆疊，距離中央越遠，球的數目越少。湯普森曾探討鐘形曲線：「它上升到最高點，在兩側落到最低點。沒有開始也沒有結束。它通常是對稱的，因為沒有理由使它變成其他樣貌。它一開始落下較快，離開平均線或中線變得比較慢……它會改變曲率，在中線前為凹形，中線後則是凸形。」

鐘形曲線在機率法則中經常出現。舉例來說，假設這條曲線不是代表一堆球，而是鐵釘等簡單工業製品生產時的平均重量。鐵釘出售時以磅計價，所以廠商希望所有鐵釘的重量分布在極小的範圍內。不過，每支鐵釘的重量一定會略多於或略少於理想重量。如果將某一種類和尺寸的大量鐵釘個別秤重，再以圖形繪出鐵釘重量與平均重量間的偏差，將發現該圖形為鐘形曲線。

● 8-1

這個輪盤 4 次，可產生 4 個數字。各種組合的機率相等，可能是 21-17-3-11，或是 19-16-33-30。這些隨機數字不算特殊，不過如果出現 1-2-3-4 等連續數字或者 1-1-1-1，或 36-36-36-36，觀察者會大感驚訝，但這些數字組合出現的機率和其他數字組合機率相同。任何一種四個數字組合的出現機率都是 1679616 分之一。你或許覺得大約 1500 萬分之一的機率幾乎等於不可能；換言之，任一特定組合也幾乎等於不可能。

就機率而言不存在
但應該存在的事物

如果某個設計經過仔細考量，設想過各種狀況，並以極高的精確度加以執行，機率與這樣的合理性相較之下又如何？機率對人類的設計又有何影響？

假設一艘船的船身在設計時必須盡可能符合需求。設計師必須考慮排水量、速度、推進、深度、寬度、長度、航向控制、馬力、水的鹽度、水溫、浪況、風況、空氣阻力、船身材料、漆面、海洋生物、腐蝕，以及其他數千種因素。這些狀況和需求或許可交給電腦去運算，透過指令產生一組橫向和縱向船身截面。彎曲的截面將以骨架形式呈現船身的樣貌。

但任憑人腦和電腦再怎麼努力，提出的解答仍然只能算差強人意。

每個船身橫向截面都是大致呈 U 字型的曲線，隨截面在船身縱軸上的位置而變。縱軸為由頂層甲板朝龍骨方向觀察的鳥瞰圖。

從流體動力學的觀點來看，船身形狀應該是水流通過時造成擾流最少、阻力也最小的形狀。即使船隻通過的環境狀況穩定，且風與波浪等各項變數維持不變，我們仍然幾乎不可能找出十全十美的船身結構，因為選擇有無限多種。單一曲線有無限多種變化，即使是極小幅度的改變，每個截面也可能有無限多種變化，我們無法確定何者是最佳解決方案。此外，由於船通過的環境時時不同，狀況隨時都在改變。另外，設計效率最高的最佳船身的通用方法仍有爭議，有柔性的外殼或許最好。再者，為了提高設計的反應能力，其他因素必須考慮在內，這些因素將進一步影響最終形狀；這些因素包括建造和營運成本、貨物裝載及配送、貨品運輸、上下碼頭或停泊，以及許多人事因素。就目前已在服役的貨輪而言，在打造船身最後成品的過程中，機率和預設值的比重與設計的成分不相上下。[44]

機率對已存在和不存在的事物來說，是同樣重要的。遺傳和機能決定形式的大致走向，材料與結構調整結果。尺寸、物理定律和生態表現型效應進一步控制結果。然而，機率這個不理性的因素一定永遠必須與可確定的因素平衡考量。

平底小漁船、煤油燈和猴子都是形式達到高度精密性的例子。小漁船和煤油燈已經停止發展,猴子繼續在生存的路徑上前進,在這個物種存活時不斷調整、精進並逐步改良。1900 年的煤油燈是數千年來燈芯燈籠技術的頂點,這種形式已在通往適用山峰(參見內文)的路徑上發展許久。燈芯燈具技術發展在此完全停頓,因為電燈問世之後,需求開始轉移。可以想見的是,當經濟狀況再次變化,煤油燈的需求將再次提高,並繼續朝適用山峰前進。漁民使用平底小漁船已有多年歷史。其形式歷經演進和改良,一直沿用至今。了解平底小漁船的人認為,以用途和遭遇的狀況來看,平底小漁船十分優異。平底小漁船現在已經停止發展,因為現代捕魚方法不需要這種漁船。

● 8-2 A

● 8-2 C

● 8-2 B

不斷演變的形式或許能解決特定的機能問
題，但即使在這些已知限制下，一個問題仍有
好幾個解決方案。其中某個解決方案的演變可
能比其他方法更好，不過原因不是選擇過程，
純粹只是機率。理論生物學家提出地形模型，
透過可能發展地貌來說明機率的路線。演變族
系開始於低窪的盆地，地形從這裡開始通過山
丘、路廊和高山，直到適用山峰。有些山峰比
其他山峰高出許多，代表它比較接近最佳解決
方案。發展中的族系如果透過天擇改良，只能
爬上傾斜的坡度。

達到一定高度後下滑，表示該方案變得較不
成功，與天擇和人擇過程相反。但如果此族系
爬上適用度較低的山峰，則此族系到達山頂
後，即使並非最佳方案，也一定會停止發展。
要登上另一個適用度較高的山峰，必須沿山坡
滑下山谷，爬上另一個較高的山峰，或是退回
起點重新開始。要跳脫這種狀況，唯一的方法
是地貌本身出現改變，山峰高度降低。在自然
界中，這是如同冰河時期來到的重大環境變
遷。對人造物而言，這種狀況的影響較小，而
且可能源自用途改變和需求消失。

我們常認為自然界中的一切都是最佳解決方
案，同時認為不存在的事物就不可能存在；這
種想法不一定正確。在動物發展過程的某個時
期，或許是機率使然，足部移動由山谷登上山
峰，把所有步行物種帶到通往適用山峰的路線
上。沒有一種在陸地上以足部移動的物種具有
最佳解決方案，可是我們能站著不動或爬到更
高的地方；或許只有新的動物能適用全新的移
動方式。前文曾指出，滑行輪或許沒有發展得
像龍蝦螯那麼複雜細緻，但可幫助生物在地面
移動。購物車車輪或自行車前輪這類滑行輪比
較容易在自然界中生成，自行車後輪這類動力
輪則不太可能以自然方式形成。滑行輪可能是
踏板式動力發展到了顛峰後的形成品。[45]

或許還有另一個例子，就是沒有生物運用帆
和風力在水面移動。雖然十分原始的水母曾經
這麼做過，其他更先進、更細緻且具有機動性
的系統並未發展出這種能力，除非機率扮演重
要的角色。

人類製作的裝置雖然遠遠稱不上最佳方案，
卻可登上適用顛峰的例子眾多。我們在運輸和
工業上一直使用汽油內燃引擎，汽油內燃引擎
顯然遠不足以稱為最佳方案，但十分接近適用
顛峰。如果用途和需求減少，適用顛峰隨之降
低，就可能出現變化。

一百種元素結合成數萬種組合，承受數萬種
自然和人類社會作用力，處於數十億種環境狀
況下，產生無限多種形式。令人難以置信的不
是可能形式如此繁多，而是這麼多種形式是由
種類如此少的元素結合形成。

仔細思考塑造元素組合的無限多種作用力，
會覺得列出各種元素和它們的組合輕而易舉，

本書列出了一些重要組合。讀者應該認為這只是一些舉例，因為實際上系統和作用力大小的組合有無限多種。我們或許不應該驚訝於形式的多樣性，而應該讚歎元素間的交互連結。這些連結讓我們得以思考地球物質的壓縮及扁平化、扭轉及穿孔、拉伸及腐蝕、裂開及平滑化等各種定義。

人類繼承自大自然的遺產以及在漫漫歷史中累積的影響力與發明，比自然界中的事物更具彈性。目前仍有許多適用顛峰等待我們探索，我們必須留意避免把好的變成壞的，把效率高的換成效率低的。我們必須具備清晰的思維和全面性的概觀，如此才能評估哪些不是最佳的解決方案，進而創造出更好的新方案。

● |8-3|

任何形式在演變成更好的解決方案及更適用的設計時，都沿著向上的路徑發展。不斷演變的形式在某個低點開始發展，路徑引導此形式持續升高，途中有許多通往其他山丘或高山的叉路，有些山或許很高，但其他高山或許擁有極佳的可能發展。形式選擇叉路時完全依靠機率，設計一旦爬上山坡就不可能回頭，因為採用過程一定向上發展，也就是通往「更好的」解決方案。設計登上山峰後即達成最佳形式，因此必須停止發展。其他形式的採用過程因為停止使用而停頓，進而在途中被放棄。

● 8-3

注釋

＊注釋左方數字為相關內文所在頁碼，括弧內的數字為注釋編號。

1. 形式與物質

頁12 〔1〕 物質可分為兩種基本類別，分別是元素和化合物。元素是形式最簡單的材料。這兩類物質的差異包括沸點、熔點、密度、硬度、延性和壓縮性。元素無法以一般化學方法進一步分解或簡化。鐵、鋁和鈣都是基本元素。化合物由兩種以上的元素以一定重量比結合而成。元素必須進行化學反應，才能結合形成化合物。食鹽由鈉和氯兩種元素組成，因此是一種化合物。混合物與化合物不同，混合物為兩種以上的元素或化合物任意混雜而成，沒有特定比例，也沒有特定的化學結構。此外，混合物不需經過化學反應即可生成。
Kenneth Oakley in Charles Singer, E.J. Holmyard and A.R. Hall, *A History of Technology*, Vol. 1 (London: Oxford University Press, 1956), pp. 10-11.

頁14 〔2〕 特別說明氣體、液體和固體的定義似乎有點多此一舉，但確實有些物質的實質狀態與外觀不同，而有些物質在某些狀態下似乎介於兩種狀態之間。舉例來說，玻璃由液態轉變為固態的速度極為緩慢，很難確定其狀態。以下是一些基本定義原則：
固體：具有一定的形狀和體積，可抵抗壓力、張力和剪力（如需了解這些名詞的定義，參見第二章）。然而，如果持續一段時間及（或）施加的強度足夠，這三種力都可使固體變形。固體與液體同樣具有一定的體積，但固體不需要側面支撐即可維持形狀，換句話說，固體不需要容器。固體與液體和氣體的不同之處為具有一定的形狀。
液體：與固體同樣具有一定的體積，但僅需施加少許力，即可在有限的時間內變化成容器的形狀。液體慢速流動時無法抵抗剪力。液體黏性越強越不易流動，速度越快時則抵抗剪力的能力越強。位於容器內的液體可抵抗壓力，無法抵抗張力。
氣體：不具一定體積也不具形狀，可流入並填滿任何形式與大小的容器。氣體可無限膨脹，膨脹時密度會越來越小。各種氣體經過充分冷卻及壓縮後，均會凝結成液體或固體。溫度升高時，體積也會增大。氣體受局限時可抵抗壓力，無法抵抗張力。氣體慢速流動時無法抵抗剪力，但流動速度越快，接觸剪力時的抵抗能力越高。此外，液體和氣體都被定義為流體。

頁16 〔3〕 地質學課程的範圍遍及全宇宙。所有能量和物質的活動都以平衡為目標，由高至低、由多至少、由生至死、由濕至乾，以及由熱至缺乏熱。這是演化和全世界的定律，亦即熵的原理。所有能量

和位能被消耗或正在消耗時，熵將隨之增加，熵的淨增加是宇宙老化的宿命。熵是均衡化過程，宇宙藉由這個過程，從混沌和無序狀態進入另一狀態，在這個狀態中，萬物的溫度相同，能和功都不存在，萬物都處於均勻的停滯狀態，宇宙毫無生氣。
以簡單的定義來說，熵是系統承受自發性熱改變的能力的度量。研究熱的熱力學與整個宇宙老化過程直接相關。熱力學大概是最基本的一門科學，因為它的研究對象是物質、能和時間。熱力學有三項基本定律：
1) 熱可轉換為功，功也可轉換為熱。功與熱永遠相等。熱可以能量表示。2) 兩物體間發生可自我維持及連續的自由熱交換過程時，熱一定由溫度較高的物體流向溫度較低的物體。3) 每種物質均具有一定的熵（可做功的能量），物質溫度趨近絕對零度時，熵趨近於零。
我們在空間中可向前或向後移動，但由於熱力學第二定律，在時間中只能朝單一方向行進，熱一定由溫度較高處流向溫度較低處，不可能反向流動。從窗口拋下一個球，當球接觸地面時，少量熱會在此過程散失在空氣中。如果時間可以逆轉，球將會回到撞擊點，收回撞擊時釋出的熱，再回到原先離開的窗口。但依據熱力學第二定律，球不可能收回熱，過程也不可能逆轉，因此時間和宇宙只能朝單一方向行進。

頁18 〔4〕 這裡必須指出，有些物質沒有整齊的結構，而且完全沒有一定的形式。礦物沒有晶格結構時，稱為「非晶質」。這類礦物可能是固體，例如黏土、花崗岩和玻璃等。晶質礦物可以機械或化學方式分解，使晶體消失，從而變成非晶質固體。如果一種物質的組成粒子是比分子更大的非晶質粒子，且狀態通常為液態、半液態或氣態，則稱為膠體。牛奶、美乃滋和煙都是膠體。有機組織若為膠體通常位於結構較密的細胞壁內。

頁21 〔5〕 摩擦的定義為某一表面在另一表面上滑動或滾動時遭遇的阻力。對人類而言，摩擦是必要的，但也會帶來麻煩。如果沒有摩擦，汽車輪胎將無法使汽車前進，也無法停下，駕駛人的手無法控制方向盤，而且很難安穩地坐在座位上。不過如果沒有摩擦，汽車引擎不會磨損。表面性質和壓力是影響摩擦的兩大重要因素。壓力極大及（或）表面粗糙時，摩擦很大，運動時將產生熱。

頁21 〔6〕 考量不同材料交會及這些材料彼此間的影響是有必要的。機器中互相接合的零件之間通常會裝置墊片，以補平表面的少許瑕疵，使零件接合牢

固。塗層、漆料、表面硬化和電鍍都有助於使材料更適合使用環境。有些材料容易氧化，藉此抑制表面變化，更能抵抗使用時造成的磨損和化學作用。此外，氧化有助於防止進一步氧化。

頁 23 〔7〕 依據材料和磨耗作用的種類，由磨耗表面除去的物質有時會再次堆積在低處。如此整個表面變得平滑，影響拋光或上釉。除去的物質有時會擦傷表面，而且不會停留在同一位置，如此可能使表面磨耗加速。

頁 23 〔8〕 潤滑劑通常為液態。極為稀薄的潤滑劑可進一步滲入表面，形成厚度僅一個分子的潤滑面。稀薄潤滑劑適用於高速運動，滑脂常用於慢速運動元件、沉重荷載和往復運動。前者稱為薄膜潤滑，後者稱為流體薄膜潤滑，兩者均可消除乾燥摩擦狀態。油脂的「滑溜性」源自其分子結構和黏性，亦即抗拒流動的特性。乙醇和乙醚等流體則完全相反，幾乎不具潤滑性。石墨和滑石粉等乾性潤滑劑的「滑溜性」源自成分粒子的形狀。

2. 壓桿與拉桿

頁 35 〔9〕 工程師執行建造工作時，必須考慮數種荷載。首先是建築本身的固定重量，稱為「靜荷載」。「活荷載」指建築物支撐的移動物體，例如通過橋梁的車輛，或是大樓中的人和家具等。「衝擊荷載」和「共振荷載」都屬於「動態荷載」，通常出現在特定不尋常狀況發生時。此外，高層大樓必須能抵擋「風荷載」。

頁 36 〔10〕 重量從自行車騎士傳遞到地面的路徑非常有趣。自行車的輪輻處於張力狀態下，因此無法由下方支撐重量，但可吊掛支撐。騎士的重量透過車架傳遞到輪軸，將重量吊掛於車輪最上方的數條輪輻，再經由輪圈傳遞到地面。

頁 36 〔11〕 桿子以壓力方式支撐重量時可能造成彎曲和挫屈，但以張力方式承擔重量則不會出現這類現象。就理論而言，純粹壓力造成的彎曲是可以避免的。如果支撐材料完全均勻且各處強度相等，而且桿子在製作時採用最適當的尺寸，同時荷載和抵抗完全均一、其他所有因素均相等且一致，無論壓桿多長或多細，彎曲都不會造成破壞。然而，承受壓力的桿子受壓變短時即會造成破壞。絕對均勻當然不可能存在。大多數標準狀況下要避免彎曲及挫屈，唯一的方法是增加斷面尺寸，因而增加重量。改以張力桿件取代壓力桿件也可以避免這個問題。

頁 42 〔12〕 有內骨骼的動物體內的骨骼可用一句話來描述：依需求加以改造。舉例來說，蝙蝠的骨骼與人類大致上相對應，但比例完全不同。蝙蝠的骨盆大小與肘關節相同，腿部骨骼比手臂小得多，而蝙蝠體內最長的骨骼群對應於人類的食指。

頁 48 〔13〕 富勒提出這三種基本結構的定義：「基礎全對稱只有三種可能狀況，全三角是自然界中最容易形成的結構系統。每個頂點有三個三角形的四面體、每個頂點有四個三角形的八面體，以及每個頂點有五個三角形的二十面體。每個頂點周圍有六個

等邊三角形時無法定義出三度空間結構系統，只有一個平面。」接下來富勒繼續解釋這三種基礎形式的空間性質，「在這三種基礎結構中，四面體的表面積和單位體積結構量最多，因此是單位體積強度最大的結構。另一方面，二十面體以最少的表面積和結構量提供最大的體積，而它雖然強度最低，結構卻相當穩定，因此每單位結構量的體積效率最高。」節錄自富勒著作《協同幾何學》（Synergetics）。

頁 51 〔14〕 球形能以最小的封閉表面含括最大的體積，所以是自然界中空間效率最高的形式，沒有其他形式能做到這一點。由半球形及變化形構成的圓頂具備球形的部分特質，是滿足人類遮蔽需求的優異形式。然而，圓頂的尺寸宜大不宜小。圓頂尺寸較小時，傾斜的側壁將使內部空間難以運用。此外，一般建材不易貼合較為彎曲的表面和非直角的角度，因此難以用於小型圓頂；尺寸較大的圓頂沒有這些問題。

頁 54 〔15〕 結構分為兩類，一類是不需依靠其他物體即可存在的獨立結構，例如自行車輪或帆船。另一類是必須依靠環境才能存在的依賴結構，例如吊橋或蜘蛛網。

頁 54 〔16〕 證據顯示有些古希臘建築師曾經運用拱，但大多數古希臘建造者並未體認到它的重要性。

3. 尺寸

頁 55 〔17〕 節錄自 D'Arcy Thompson, *On Growth and Form*, Vol. 1 (Cambridge: Cambridge University Press, 1959) p.51。

頁 61 〔18〕 人類的胃有數百萬個細胞，老鼠的胃的細胞數目較少。微小的輪蟲的消化系統相當原始，細胞數目很少，但運作幾乎完全相同。以動物眼部的桿狀細胞和錐狀細胞來說，細胞大小和器官大小的關係更加鮮明。動物眼部的大小不隨體型而成比例變化，小型生物眼部所占比例較大型生物來得大，這是因為眼睛主要負責感應光的波長，單就光學而言，大眼睛不比小眼睛優異。眼睛大小無論是如彈珠或壘球，蒐集到的視覺資訊是一樣的。

頁 63 〔19〕 非洲的猴麵包樹是柔軟有髓的巨大樹木。這種樹的樹幹呈球根狀，樹枝粗大。由於質地柔軟，這種樹木的樹枝必須長得粗大，以便抵抗重力。尺寸縮小時，這種生物形式承受的重力隨之減少。體型較大的哺乳動物具有龐大的骨架，身體外觀也反映這一點，軀幹和四肢間沒有明確分離。內骨架結構對昆蟲而言並不實用，因為由外殼負責支撐昆蟲身體結構。昆蟲身體外殼堅硬，因此通常為一節或數節。腹部和腿部間明確分離。動物尺寸縮小時，形式通常更趨近球形，微生物是最簡單的球形或卵形。以上的原則或許有些例外狀況，但大致正確。

頁 68 〔20〕 伯格曼法則（Bergmann's rule）說明了動物的新陳代謝及習慣與體型和維持體溫的關係。
節錄自 D'Arcy Thompson, *On Growth and Form* (Cambridge: Cambridge University Press, 1959), Vol. 1, p.34。

4. 機能的形式

頁73 〔21〕 「形隨機能」由藝術家暨評論家格里諾（Horatio Greenough）首先提出，後由建築家蘇利文（Louis Sullivan）和萊特（Frank Lloyd Wright）推廣。這個概念源起於反對風景如畫派（picturesque）及裝飾性對藝術的強大影響，尤其是在建築方面。此後，這句話受到機能論者大力支持。

頁75 〔22〕 從機能主義的觀點來看，不論我們探討自然設計或人造設計，都是以可用或實用的設計為標準。但派伊已經指出，鐵塔支撐電線的機能不比大理石柱好，但我們仍然認為大理石柱為裝飾性，而鐵塔為實用性。那麼兩者間的差別何在？答案似乎是其中一者在建造和製作時較具經濟性，因此經濟性是最重要的設計概念之一。

頁77 〔23〕 節錄自 R.A. Salsman in Charles Singer, E.J. Holmyard, and A.R. Hall, *A History of Technology*, Vol. III (London: Oxford University Press, 1956) pp.116-117。

頁78 〔24〕 在自然界中，多重用途的例子眾多。動物以牙齒、角、爪和軀幹進行攝食、戰鬥、求偶、挖掘、拔起、攀爬以及更明顯的「目的」以外的各種行動。代用品的概念在自然界尋常可見，我們可在自然界中發現某些鳥類的喙特別長，以及食蟻獸為了因應特殊取食習慣而具備有黏性的舌頭。

頁80 〔25〕 節錄自 David Pye, *The Nature of Design* (New York: Reinhold Publishing Corporation, 1964)。

頁80 〔26〕 人類常由簡單明瞭的設計開始，逐漸發展為隱晦難解的形式。在這類形式中，機能往往被無助於滿足需求、有時甚至妨礙需求的裝飾掩蓋。希臘多利克柱式（Doric order）這種清楚直接的設計在愛奧尼亞柱式（Ionic order）和其後科林斯式（Corinthian order）的影響下，幾乎消失殆盡。最初的汽車具有清楚的形式和機能，後來逐漸消失在裝飾下。然而，如果一個人從來沒看過龍蝦螯或愛斯基摩小艇，從它清楚明瞭的設計形式，應該很容易得知其用途和機能。

頁84 〔27〕 就消耗能量、所需時間和行進距離而言，游向上游的鮭魚是效率最高的動物。僅次於鮭魚的是騎自行車的人類，效率最差的則是汽車、乳牛、齧齒動物和行走的人類。

其他比較簡潔的設計包括麥考密克收割機、軋棉機、小艇、弓箭、吊橋、攀登裝備、鶴嘴鋤、風箏、滑翔機、賽艇、鐮刀、剪刀、活動管鉗、彈性飛行雪橇、單馬雪橇、雨傘、湯匙、原子筆等，讀者應該還能想到其他不錯的答案。最具設計簡潔性的代表應該是自我調節系統，也就是可透過本身裝置進行自動控制的系統。許多動物具有熱控管機能，可控制血液分布和汗腺，自動調節體溫。配備自動恆溫器的壁爐也是自我調節裝置（有時亦稱回饋控制）。羅馬尼亞西南部的山中聚落擁有簡潔的自我調節設計，這個地區冬季嚴寒潮濕，夏季炎熱乾燥。當地人以帶有溝槽、可互相接合的木瓦覆蓋屋頂，木板以對水分變化敏感的木材製成，潮濕時膨脹，乾燥時收

縮。在冬季，木瓦膨脹並互相緊密接合，阻隔天氣影響。在夏季，木材乾燥收縮，讓微風吹入室內。

頁85 〔28〕 節錄自 David Bohm in C.H. Waddington, *Towards a Theoretical Biology*, Vol. II (Edinburgh: Edinburgh University Press, 1969) p.43。

5. 世代

頁87 〔29〕 智能是我們克服環境的力量，但不是唯一的生存方法。動物界中許多極為成功的社會依據細緻先進的本能運作，這些本能歷經數百萬個世代逐步改良，透過基因代代相傳，不像人類必須依靠每個人分別累積知識。

頁87 〔30〕 早期的科技產品大多有助於改善人類的處境，而這個目標大部分是為了減少體力勞動。人類的肌力是科技的第一種主要動力來源，稱為原動機（prime mover），接著是依人類指令行動的家畜力。工具和機器問世，將獸力轉換為功。流動的空氣和向下流的水是最初的大規模無生命原動機（風車和水車）。原動機變得更精密，機器也與原動機整合。數百年來，燃燒木材和煤產生的蒸氣是原動機，進入19世紀後，石油和汽油成為原動機。在寫作本書時，我們還不知道接下來的原動機是什麼，可能的替代方案眾多。我們的動作也由人類使用雙手和工具，轉變為以機器自己生成動力及操縱自己的動作。

頁93 〔31〕 令人難以置信的是，今日仍有少數人類社會位於科技擴散範圍之外。這些社會分散在全球各地，沒有機會接收到其他人類累積的知識。這些社會的人口總數可能還不到一個小鎮的人口。但他們的微型演化相當重要，因為每個都代表一個直線型社會留存至今的完整文化、傳統、語言和人造物史。塔薩代印第安人（Tasaday）就是這樣的社會，這種石器時代文化現在只靠二十五人維繫。這二十五個人在生物電子和人工智能時代，仍然隱居在新幾內亞的山林中。

頁99 〔32〕 這些過往科技的殘餘效應並非都是負面。其中一種效應有時非常有用。發明問世與整合新科技間的延遲通常是好事，因為它可發揮機械阻尼作用。它能避免反應過快和過強，從而防止不受控制的往復運動振盪，或是能量大小由一個極端變成另一個極端。延續至今的過往世代影響通常會發揮阻尼作用，隔絕錯誤的開始以及短暫和偏狹的解決方案，只允許重要和全面性的貢獻進入科技的主流。

全世界的發明有一半問世於1965年之後。發明問世速度更快，更早進入主流，因此科技的品質差異擴大，更迭速度也變得更快。

節錄自 Siegfried Giedion, *Mechanization Takes Command* (New York: Oxford University Press, 1948), p. 152。

6. 生態表現型效應

頁101 〔33〕 生態表現型是生物表現在外的特徵。此外，生物也由遺傳型構成，同樣可由其身體外觀識別。系統發生（phylogeny）是植物或動物任何一門

的演化發展過程。個體發生（ontogeny）則是個別生物的發展過程。

頁 103　〔34〕　節錄自 Siegfried Giedion, *Mechanization Takes Command* (New York: Oxford University Press, 1948), p. 46。

頁 108　〔35〕　極具創意的美國人伊文斯（Oliver Evans）首先設計全自動化生產系統。這套系統的產品是磨好的穀物，時間是 1785 年。伊文斯採用五種已知的發明，組合成一套系統，並遣散所有磨粉工人。伊文斯的磨坊和美國大多數磨坊一樣以水推動，水車只為石磨提供動力。但動力仍有剩餘，足夠用於完成磨坊中的所有工作，因此只需要一個人把一包包穀物從農民的馬車上搬進磨坊。伊文斯以輸送帶和桶子取代這項作業。農民只需把穀物鏟進桶中即可。此外，伊文斯以機械把挖鬆穀物後引導至滑道，另一條輸送帶水平搬移穀物，阿基米德螺旋機把穀物送入石磨，最後出貨系統再把磨好的穀物送給農民。整個運作過程完全不需要人力或引導，只需一具水車即可推動。

頁 109　〔36〕　十五個人製作的十五個零件不算特殊化和分工的極端例子；每個零件的製作可能有十多人參與。

頁 109　〔37〕　在線性生產流程中，轉動的輸送帶把零件送往裝配點，由裝配員以手工安裝。由於裝配工作往往比較複雜，因此裝配過程大致上仍以人為主，機器並不是無法勝任這些工作，只是裝配員的人力成本多半比複雜的機器還來得低。但是未來，所有工作最終都無法避免被機器接手。

本書的目的不是評斷工作的報償或痛苦。17 世紀的歐洲已歷經奴工的不公義和在礦坑中辛苦工作的恐怖。現在的工廠工人活著不是問題，但工作單調乏味。活著就夠了嗎？玻姆曾說：「將生存視為生命最高價值的社會，已經步上集體腐化之路。機能的最高目標是帶給所有人類美、和諧與創意生活時，機能才有意義。」

頁 110　〔38〕　這段文字改寫自湯普森的觀點。

頁 110　〔39〕　今日的發明家和設計師不僅構思新產品，也改良和改變舊產品。他們認為自己的職責是將產品完成，然後推到市場，因此將消費者排除在整個創作過程之外。想像一下，如果設計師要設計的不是汽車，而是高性能的發動機、變速箱或底盤、車身、擋泥板，甚至整套組件，會是什麼樣子？假設這些元件或元件組可以互換，而且可用於無限多種組件。車主將可研究目錄，選擇需要的尺寸、引擎種類和馬力、變速箱、座椅、頭燈等。獨占企業將受到挑戰，產品分散化將受到鼓勵，讓數千個小廠商在開放市場中競爭，同時讓在地生產得以實現。高度工業化產品將逐漸普及。

這套系統的關鍵是以配合與公差標準化搭配無限多種變化提供互換性。消費者的創意可參與整個過程。

購買者可選擇全部或部分元件，或完全交由廠商搭配。某些地區性元件可供多種產品使用。

這套系統將讓我們重新參與生產，使生產過程更加完整。個人將重新獲得發揮創意的機會，成為通才。我們的工作不是將原料做成產品，而是製作供新產品使用的元件。

7. 目的論

頁 114　〔40〕　節錄自 D'Arcy Thompson, *On Growth and Form*, Vol. 1 (Cambridge: Cambridge University Press, 1959) p.13。

頁 118　〔41〕　人類等複雜生物的生長模式相當特殊。如果仔細思考維持形式不變所需的條件，應該會覺得人類外貌能維持不變十分神奇。人類身體各部分都在不斷更新，也可能發生不盡理想的增長。軀幹、四肢、手指、腳趾、毛髮、指甲、耳朵等生長速度都不一樣。在肺、腸、肝、毛孔內，細胞有不同的指令、需求和生命週期。這些特殊化必須互相協調，如同數十億大軍動作一致地走過平地、森林和高山。

頁 121　〔42〕　理論生物學家、數學家、物理工程師和化學家已經開始尋找比較模式、節奏和形式（包括生物和無生物）的共通基準。科學家已經證明，球體和立方體等某些規則形式表面接觸聲波、振動或各種振盪時會產生變形。相反地，已有無數實驗讓金屬板上的液體或乾粉接觸受控制的振盪。振動使乾粉形成克拉尼圖形（Chladni pattern），這類圖形不僅容易預測，又接近一般圖樣，而且經常近似生物的形式。

這些形式的形成過程和原因超出本書討論範圍。然而，理論科學家正逐步強化這些類似之處不只是巧合。請參見書末「參考書目」中的《聲動學》（Cymatics）一書。

頁 125　〔43〕　節錄自 Heinrich Hertel, *Structure, Form and Movement* (New York: Reinhold Publishing Corporation, 1966), p. 124。

8. 機率與非理性

頁 133　〔44〕　有人發現鼠海豚能借助光滑的皮膚在水中輕易穿梭的原因是皮膚可隨水的動態改變形狀，藉此減少阻力。

在油輪船身前端水線下方添加球形凸出，藉此防止船頭後方產生阻力的新概念，進一步改良船身設計。

頁 135　〔45〕　目前已知自然界中唯一真正的旋轉運動是微小的副絲（paranema）。科學家以往認為類似尾部的鞭毛為前後移動，但新資料顯示鞭毛其實是動物體內凹窩的連續旋轉運動，筆者撰寫本書時，科學家尚未了解這種旋轉運動的機制。

參考書目

1. 形式與物質

Bierlein, John C. "The Journal Bearing," *Scientific American,* (July 1975) Vol. 233, No. 1, p. 50.

Cameron, A. *Basic Lubrication Theory.* London: Longman Press, 1971.

Gamow, George. *One, Two, Three, Infinity, Facts and Speculations of Science.* New York: The New American Library, 1947.

Hansen, Jans Jurgen (ed.). *Architecture in Wood,* trans. Janet Seligman. New York: Viking Press, 1971.

Hitchcock, H. *In the Nature of Materials.* New York: Sloan, 1942.

Hoffman, Branesh. *The Strange Story of the Quantum.* New York: Dover Publications, Inc., 1958.

Hsiung Li, Wen, 3nd Lai Lam Sau. *Principles of Fluid Mechanics.* Reading, Massachusetts: Addison-Wesley Publishing Co., Inc., 1964.

Landon, J.W. *Examples in the Theory of Structure.* London: Cambridge University Press, 1932.

Wulff, John (ed.). *The Structure and Properties of Materials* (4 Vols.). New York: John Wiley and Sons, Inc., 1966.

2. 壓桿與拉桿

Beresford, Evans J. *Form in Engineering Design.* London: Oxford, The Clarendon Press, 1954.

Goss, Charles Mayo (ed .). *Gray's Anatomy,* Philadelphia: Lea and Febiger, 1959.

Gray, J. "Studies in Animal Locomotion, The Propulsive Powers of the Dolphin", *The Journal of Experimental Biology.* Vol. 13, No. 2 (1936), pp. 192-199.

Griffin, Donald R. et. al. *Readings from Scientific American, Animal Engineering.* San Francisco: W.H. Freeman and Co., 1974.

Hammond, Rolt. *The Forth Bridge and Its Builders.* Covent Gardens, England: Eyre and Spottiswoode Ltd., 1964.

Lawrence, J. Fogel. *Biotechnology: Concepts and Applications.* Englewood Cliffs, Prentice Hall, 1963.

Museum of Modern Art, The. *The Architecture of Bridges.* New York: The Museum of Modern Art, 1949.

Nervi, Pier Luigi. *Structures and Designs,* trans. Giuseppina and Mario Salvadori. New York: McGraw-Hill, 1956.

Roland, Conrad. *Frei Otto: Structures.* London: Longman Press, 1970.

Salvadori, M. and R. Heller. *Structure in Architecture.* New Jersey: Englewood Cliffs: Prentice Hall, Inc., 1965.

Seigel, Curt. *Structure and Form in Modern Architecture.* New York: Reinhold Publishing Corporation, 1962.

Torroja, E. *Philosophy of Structures.* Berkeley: University of California Press, 1958.

Whitney, Charles S. *Bridges, a Study of Their Art, Science and Evolution.* New York: Rudge, 1929.

3. 尺寸

Bland, John. *Forests of Lilliput: The Realm of Mosses and Lichens.* New Jersey, Englewood Cliffs: Prentice Hall, 1971.

Conel, J. LeRoy. *Life as Revealed by the Microscope, an Interpretation of Evolution.* New York: Philosophical Library, 1969

Curtis, Helena. *The Marvelous Animals.* Garden City, New York: Natural History Press, 1968.

Gluck, Irvin. *Optics.* New York: Holt, Rinehart and Winston, Inc., 1964.

Soleri, Paolo. *Sketchbook of Paolo Soleri.* Cambridge, Mass.: M.I.T. Press, 1971.

4. 機能的形式

Doblin, Jay. *One Hundred Great Product Designs.* New York: Van Nostrand Reinhold Co., 1970.

Greenough, Horatio. *Form and Function.* Berkeley, California: University of California Press, 1957.

Pye, David. *The Nature of Design.* New York: Reinhold Publishing Corporation, 1964.

Rand, Paul. *Thoughts on Design.* New York: Van Nostrand Reinhold Co., 1970.

Royce, Joseph. *Surface Anatomy.* Philadelphia: F.A. Davis Co., 1973.

5. 世代

Barnett, Homer G. "Personal Conflicts and Cultural Change," *Social Force,* Vol. 20, (Dec. 1941), pp. 160-171.

Derry, T., and Trevor I. Williams. *A Short History of Technology.* New York: Oxford University Press, 1961.

Goodman, W. L. *The History of Woodworking Tools.* New York: David McKay Co., Inc., 1964.

Gould, Stephen Jay. *The Panda's Thumb.* New York: W.W. Norton and Co., 1980.

King, Franklin Hiram. *Farmers of Forty Centuries.* Emmaus, PA: Rodale Press, 1973.

Oakley, Kenneth P. *Man the Tool Maker,* 3rd ed. Chicago, IL: University of Chicago Press, 1964.

Sagan, Carl. *The Dragons of Eden.* New York: Random House, 1977.

Soulard, Robert. *A History of the Machine.* New York: Hawthorn Books, Inc., 1963.

Usher, A.P. *A History of Mechanical Inventions.* Cambridge: Harvard University Press, 1954.

6. 生態表現型效應

Ballentyne, D. and D.R. Lovell. *A Dictionary of Named Effects and Laws in Chemistry, Physics, and Mathematics.* London: Chapman & Hall, 1920.

Ferebee, Ann. *A History of Design From the Victorian Era to the Present.* New York: Van Nostrand Reinhold Co., 1970.

Reynolds, John. *Windmills and Watermills.* New York: Praeger, 1970.

Rudofski, Bernard. *Architecture Without Architects.* New York: Doubleday, 1964.

Spicer, E.H. *Human Problems in Technological Change.* New York: Russell Sage Foundation, 1952.

7. 目的論

Bager, Bertel. *Nature as Designer,* trans. Albert Read. New York: Van Nostrand Reinhold Co., 1966.

Bates, Marston. *The Forest and the Sea, the Economy of Nature and Man.* New York: Vintage Books, 1960.

Feininger, A. *Anatomy of Nature.* New York: Crown, 1956.

Honda, Hisao, and Jack B. Fisher. "Tree Branch Angle: Maximizing Effective Leaf Area," *Science Magazine* (24 February 1978), Vol. 199, pp. 888-890.

Huntley, H.E. *The Divine Proportion.* New York: Dover Publications, 1970.

Jenny, Hans. *Cymatics.* Basel: Basilius Presse, 1967.

McMahon, Thomas. "The Mechanical Design of Trees," *Scientific American,* (July 1975), Vol. 233, No.1, pp. 92.

Noble, J. *Purposive Evolution.* New York: Henry Holt Co., 1926.

Ritchie, J. *Design in Nature.* New York: Scribners, 1937.

Schneer, C.J. *Search For Order.* New York: Harper, 1960.

Schwenk, Theodor. *Sensitive Chaos.* London: Rudolf Steiner Press, 1965.

Sinnott, Edmund W. *The Problems of Organic Form.* New Haven, Conn.: Yale University Press, 1963.

Stevens, Peters. *Patterns in Nature.* Boston: Little Brown

and Co., 1947.

Strache, W. *Forms and Patterns in Nature.* New York: Pantheon, 1956.

Weizsacker, C.F. *The History of Nature.* Chicago: Phoenix, 1949.

Weyl, Hermann. *Symmetry.* Princeton: Princeton University Press, 1952.

8. 機率與非理性

Baum, Robert J. *Philosophy and Mathematics.* San Francisco: Freeman, Cooper and Co.,

King, Amy, and Cecil Read. *Pathways to Probability.* New York: Holt, Reinhart and Winston, 1965.

Mandelbrot, Benoit B. *Fractals, Form, Chance, and Dimension.* San Francisco: W.H. Freeman and Co., 1977.

Spaulding, Gleasson. *A World of Chance.* New York: MacMillan and Co.

Young, Norwood. *Fortuna, Chance and Design.* New York: E.P. Dutton and Co., 1928.

Schopf, Thomas M. (ed.). *Models in Paleobiology.* San Francisco: Freeman, Cooper, and Co., 1972.

多章參考

Beebe, C.W. *The Bird, Its Form and Function.* New York: Henry Holt and Co., 1906. (2, 7)

Borrego, John. *Space Grids Structures.* Cambridge, Mass: The M.I.T. Press, 1968. (2, 7)

Boys, C.V. *Soap Bubbles.* New York: Dover Pub., Inc., 1959. (2,7)

Critchlow, Keith. *Order in Space.* New York: The Viking Press, 1969. (2, 7)

Giedion, Siegfried. *Mechanization Takes Command.* New York: Oxford University Press, 1948. (4, 5, 6)

Herkimer, Herbert. *The Engineers Illustrated Thesaurus.* New York: Chemical Pub., Co., 1980.

Hertel, Heinrich. *Structure, Form, Movement.* New York: Reinhold Publishing Corporation, 1966. (2, 7)

Klem, N. *A History of Western Technology.* New York: Charles Scribners, 1959. (4, 5, 6)

Leakey, Richard E., and Rodger Lewin *Origins.* New York: E.P. Dutton, 1978. (4, 5)

McHale, John. *R. Buckminster Fuller.* New York: George Braziller, 1962. (2, 7)

McKim, Robert. *Experiences in Visual Thinking.* (2nd Edition). Monterey, California: Brooks / Cole Pub. Co., 1980. (4, 5)

McLoughlin, John C. *Synapsida.* New York: The Viking Press, 1980. (2, 7)

Mumford, Lewis. *Technics and Civilization.* New York: Harcourt, Brace, 1934. (4, 5, 6)

Mumford, Lewis. *The Pentagon of Power.* New York: Harcourt, Brace, Jovanovich Inc., 1970. (4, 5)

Mumford, Lewis. *Art and Technics.* New York: Columbia University Press, 1952. (4, 5, 6)

Phillips, F.C. *An Introduction* to *Crystallography,* (3rd Edition). Glasgow: The University of Glasgow Press, 1963. (7, 2)

Sloane, Eric. *A Museum of Early American Tools.* New York: Wilfred Funk Inc., 1963. (5, 6)

Storer, Tracy, Robert Stebbins, Robert Usinger, and James Nybakken. *General Zoology,* (5th Edition). New York: McGraw Hill Book Co., 1957. (5, 7)

Usher, Abbot Payson. *A History of Mechanical Inventions.* Cambridge: Harvard University Press, 1954. (5, 6)

Williams, Christopher. *Craftsmen of Necessity.* New York: Random House Pub. Inc., 1974. (4, 5)

Wilson, Mitchell. *American Science and Invention.* New York: Simon and Schuster, 1954. (4, 5)

Wilson, Mitchell. *American Science and Invention, A Pictorial History.* New York: Simon and Schuster, 1954. (5, 6)

Wolf, Abraham. *A History of Science, Technology, and Philosophy,* (2 Vols.). New York: MacMillian Inc., 1932. (5, 6)

Wood, Donald G. *Space Enclosures Systems, The Variables of Packing Cell Design.* Bulletin 205, Columbus, Ohio: Engineering Experiment Station, Ohio State. (2, 7)

一般性參考

Alexander, Christopher. *Notes on the Synthesis of Form.* Cambridge: Harvard University Press, 1964.

Banham, Reyner. *Theory and Design in the First Machine Age.* New York: Praeger, 1960.

Carrington, Noel. *Design and Changing Civilization,* 2nd Ed. London: John Lane the Bodley Head Ltd., 1935.

Carrington, Noel. *The Shape of Things.* London: William Clowes and Sons Ltd., 1939.

Collier, Graham. *Form, Space, and Vision.* New York: Prentice Hall, 1963.

Fry, Roger. *Vision and Design.* New York: Coward-Mc-Cann, 1940.

Fuller, R. Buckminster. *Synergetics.* New York: MacMillan Pub. Co., 1975.

Giedion, Siegfried. *Space, Time, and Architecture.* Boston: Harvard University Press, 1949.

Kepes, Gyorgy. *Language of Vision.* Chicago: Paul Theobald, 1949.

Kepes, Gyorgy. *The New Landscape.* Chicago: Paul Theobald, 1956.

Lethaby, William R. *Architecture, Nature and Magic.* New York: George Braziller, 1956.

Lethaby, William R. *Form in Civilization.* London: Oxford University Press, 1957.

McHarg, Ian. *Design With Nature.* Garden City, N.Y.: Published for the American Museum of Natural History, National History Press, 1969.

Portola Institute Inc. *Whole Earth Catalogue.* Menlo Park, California: Random House, New York; Distributor, 1971.

Schmidt, George, and Robert Schenck. *Form In Art and Nature.* Bassel: Basilius Press, 1960.

Singer, Charles, (ed.), E.J. Holmyard, and A.R. Hall. *A History of Technology,* 5 Vols. London: Oxford University Press, 1956.

Thompson, Sir D'Arcy Wentworth. *On Growth and Form,* 2 Vols. Cambridge: Cambridge University Press, 1959.

Waddington, C.H., (ed.) . *Towards A Theoretical Biology,* (Vol. 2). Edinburgh: Edinburgh University Press, 1969.

Wedd, Dunkin. *Pattern and Texture.* New York: Studio Books, Ltd., 1956.

Whyte, Lancelot Law. *Accent on Form.* New York: Harper, 1954.

Whyte, Lancelot Law. *Aspects of Form.* London: Lund Humphries, Ltd., 1951.

Wingler, Hans. *The Bauhaus.* ed. Joseph Stein, trans. Wolfgang Jubs and Basil Gilbert. Cambridge, Mass.: The M.l.T. Press, 1969.

Zwicky, Fritz. *Discovery, Invention, Research Through the Morphological Approach.* New York: MacMillan, 1969.

國家圖書館出版品預行編目資料

形式的起源：萬物形式演變之謎，自然物和人造物的設計美學×科
學探索／克里斯多福・威廉斯（Christopher Williams）著；甘錫安
譯.--二版.--臺北市：臉譜，城邦文化出版：家庭傳媒城邦分公司發
行, 2020.12
面； 公分. --（藝術叢書；FI2015X）
譯自：Origins of Form: The Shape of Natural and Man-made Things
 - Why They Came to Be the Way They Are and How They Change

ISBN 978-986-235-879-5（平裝）

1. 藝術哲學

901.1 109016715

藝術叢書 FI2015X

形式的起源
萬物形式演變之謎，自然物和人造物的設計美學×科學探索

作　　　者　克里斯多福・威廉斯（Christopher Williams）
譯　　　者　甘錫安
審　訂　者　呂良正、劉曼君
副總編輯　劉麗真
主　　　編　陳逸瑛、顧立平
美術設計　廖韡

發　行　人　涂玉雲
出　　　版　臉譜出版
　　　　　　城邦文化事業股份有限公司
　　　　　　台北市中山區民生東路二段141號5樓
　　　　　　電話：886-2-25007696　傳真：886-2-25001952
發　　　行　英屬蓋曼群島商家庭傳媒股份有限公司城邦分公司
　　　　　　台北市中山區民生東路二段141號11樓
　　　　　　客服服務專線：886-2-25007718；25007719
　　　　　　24小時傳真專線：886-2-25001990；25001991
　　　　　　服務時間：週一至週五上午09:30-12:00；下午13:30-17:00
　　　　　　劃撥帳號：19863813　戶名：書虫股份有限公司
　　　　　　讀者服務信箱：service@readingclub.com.tw
香港發行所　城邦（香港）出版集團有限公司
　　　　　　香港灣仔駱克道193號東超商業中心1樓
　　　　　　電話：852-25086231　傳真：852-25789337
馬新發行所　城邦（馬新）出版集團 Cité (M) Sdn Bhd
　　　　　　41-3, Jalan Radin Anum, Bandar Baru Sri Petaling, 57000 Kuala Lumpur, Malaysia
　　　　　　電話：603-90563833　傳真：603-90576622
　　　　　　E-mail: services@cite.my

二 版 一 刷　2020年12月3日

城邦讀書花園
www.cite.com.tw

定價：420元
（本書如有缺頁、破損、倒裝，請寄回更換）